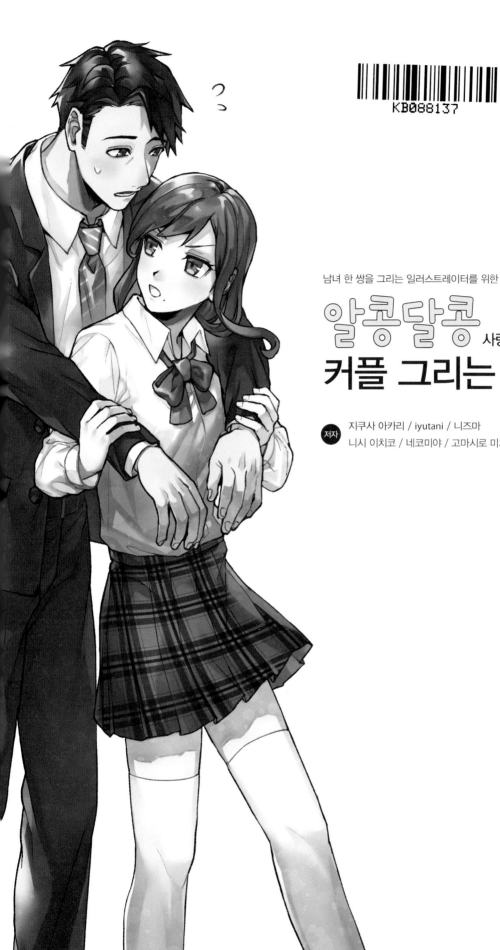

KB088137

남녀 한 쌍을 그리는 일러스트레이터를 위한

알콩달콩 사랑스러운
커플 그리는 법

저자 지쿠사 아카리 / iyutani / 니즈마
니시 이치코 / 네코미야 / 고마시로 미치오

먹

Contents

알콩달콩 사랑스러운 커플 그리는 법

6 *Couples* ♡

커플 소개

이 책에 등장하는 여섯 커플을 소개한다.
두 사람의 관계에 따라 포즈가 달라진다는 설정을 확인하고 읽기를 추천한다.

남자 고등학생 ♥ 여자 고등학생

짙은 눈썹에 처진 눈매의 남자 고등학생과
진한 쌍꺼풀에 단발머리인 여자 고등학생 커플.
막 사귀기 시작한 두 사람. 긴장감과 풋풋함이 느껴진다.

illustrator **지쿠사 아카리(千種あかり)**

만화가. 2015년 이치진샤(一迅社) 주관 제13회 제
로섬 코믹대상 장려상. 로맨틱 코미디 작품을 그리며,
『나를 너무 사랑하는 아오기리 군』(JIVE/넥스트 F 코
믹스) 연재 중

twitter @chikusaaa **pixiv id** 5178105

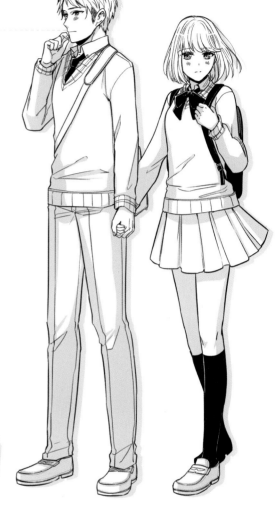

고양이상 남자 ♥ 강아지상 여자

자유분방한 청개구리 같은 고양이상 남자와
활발하고 사교적인 강아지상 여자 커플.
사귄 지 오래된 두 사람은 어떤 포즈든
태연하고 안정적으로 소화한다.

illustrator **Iyutani**

만화가. 여성향 만화를 연재하며 책표지나 삽화 일러
스트레이터로도 활동하고 있다. 소설 만화화나 여성
향 게임 캐릭터 디자인 작업도 한다.

twitter @IYUnociw **pixiv id** 1810447

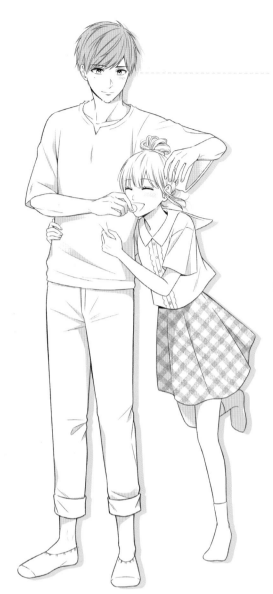

키 큰 남자 💗 키 작은 여자

세심하지만 쑥스러움이 많은 키 큰 남자와
발랄한 애교쟁이인 키 작은 여자 커플.
30cm 키 차이로 남매로 보이기도 한다.

illustrator **니즈마(にーづま。)**

만화가. 로맨틱 코미디나 코믹한 연출이 특기. SNS에
미소년 그림을 자주 업로드하며, 일본 각 지방 사투리
를 쓰는 남학생을 그린 『사투리 남고생』으로 인기를
얻었다.

twitter @2_zuma_ pixiv id 14333437

불량한 남학생 💗 모범적인 여학생

오해 사기 쉬운 불량한 남학생과
땋은 머리가 트레이드마크인 모범적인 여학생 커플.
언뜻 정반대 캐릭터로 보이지만
서로를 잘 이해하는 관계라는 점이 포인트다.

illustrator **니시 이치코(西いちこ)**

만화가. 여성향 TL(Teen's Love) 만화를 그리며, 『남편
이 아침부터 밤까지 놓아주지 않아~ 야하고 달콤한
비밀 결혼!?』(아무코미·발칙한 사랑) 연재 중. 말린
매실을 좋아한다.

twitter @greggia03 pixiv id 461336

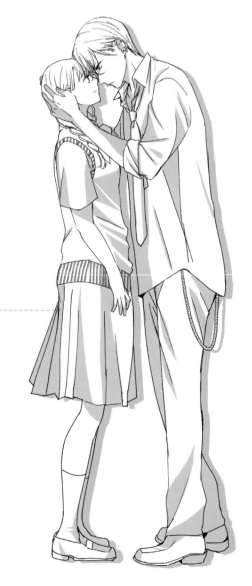

순진한 남자 ♥ 당돌한 여자

온화하고 좀처럼 화내지 않는 순진한 남자와
발랄하고 당돌한 여자 커플.
성격은 달라도 너무 다르지만
서로 위하는 마음만은 다른 어떤 커플 못지 않다.

illustrator 네코미야(猫巳屋)

일러스트레이터. 게임 일러스트나 책표지를 작업
한다. 남녀 커플은 물론, BL(Boy's Love) 작품 일러
스트 작업도 한다. 전체적으로 어두운 분위기가 특징

`twitter` @neco3ya_TM `pixiv id` 5759979

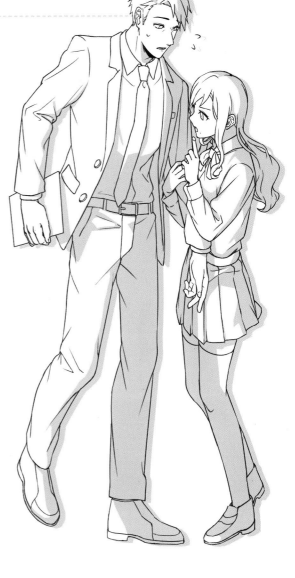

집사 ♥ 아가씨

트레이드마크인 연미복을 입고 아가씨를 너무 좋아하는
집사와 어리광쟁이에 외로움 많이 타는 아가씨 커플.
짓궂은 집사에게 휘둘리는 아가씨가 포인트다.

illustrator 고마시로 미치오(駒城ミチヲ)

일러스트레이터. 시추에이션 CD나 게임 원화, 캐릭
터 디자인이나 소설 삽화 등 TL과 BL을 가리지 않고
작업한다. 정장 차림이나 안경 쓴 남자를 좋아한다.

`twitter` @5046m `pixiv id` 16755960

이 책의 구성 요소

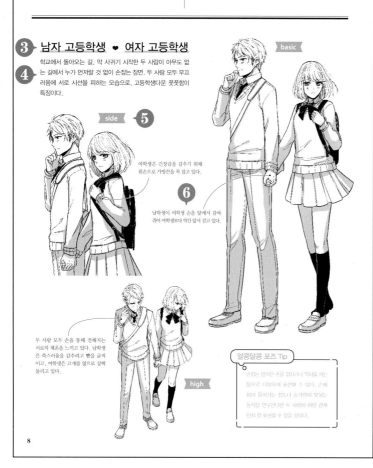

① 손잡기

② 손잡는 포즈로 두 사람의 거리감을 자연스레 표현할
수 있다. 손잡은 팔, 손가락 등의 밀착도와 시선 방향
이 두 사람의 관계를 나타내는 포인트다.

③ 남자 고등학생 ♥ 여자 고등학생

④ 학교에서 돌아오는 길, 막 사귀기 시작한 두 사람이 아무도 없
는 길에서 누가 먼저랄 것 없이 손잡는 장면. 두 사람 모두 부끄
러움에 서로 시선을 피하는 모습으로, 고등학생다운 풋풋함이
특징이다.

side ⑤

여학생은 긴장감을 감추기 위해
왼손으로 가방끈을 꼭 잡고 있다.

⑥ 남학생이 여학생 손을 앞에서 감싸
쥐어 여학생보다 약간 앞서 걷고 있다.

basic

두 사람 모두 손을 통해 전해지는
서로의 체온을 느끼고 있다. 남학생
은 쑥스러움을 감추려고 뺨을 긁적
이고, 여학생은 고개를 옆으로 살짝
돌리고 있다.

8

① 포즈 명칭

포즈를 분류한 명칭으로, 여섯 커플이 같은
포즈를 취하고 있다.

② 포즈 설명

각 포즈에 관한 설명으로, 각 커플과 포즈
에 따라 어떤 느낌을 주는지, 포인트가 되
는 부분은 무엇인지 설명한다.

③ 커플 명칭

해당 페이지에 등장하는 커플의 명칭이다.

④ 상황 설명

커플이 해당 포즈를 취하게 된 상황을 설명
한다. 커플에 따라 같은 포즈라도 전해지는
느낌이 다르다.

⑤ 각도

기본 일러스트 기준으로, 해당 일러스트가
어떤 각도의 장면인지를 나타낸다.

⑥ 일러스트 설명

커플의 포즈에서 몸을 어떻게 그렸는지, 어
떤 식으로 움직였는지 등을 부분마다 세심
하게 설명한다.

알콩달콩 포즈 Tip

손잡는 방식은 손을 겹치거나 깍지를 끼는
등으로 다양하게 표현할 수 있다. 손에
힘이 들어가는 정도나 손가락이 맞닿는
동작을 연구한다면 두 사람이 어떤 관계
인지 잘 표현할 수 있을 것이다.

알콩달콩 포즈 Tip

커플 사이 친밀도를 높이는 방법을 설명
한다.

Point
무게중심의 위치

두 명 이상의 일러스트에서는 상대에게 체
중을 싣거나 당기는 등 무게중심의 위치가
쉽게 변한다. 포즈를 취할 때 어느 부분에서
균형을 잡는지 관찰하자.

Point

자주 등장하는 용어 설명과 다양한 표정
연구, 각도를 표현하는 방법을 소개한다.

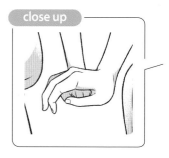

close up

close up

일러스트를 확대해 세부적으로 보여
주고자 하는 부분을 소개한다.

알콩달콩 사랑스러운

How to draw couples by "Playful Love"

커플 그리는 법

이 책은

"알콩달콩 사랑스러운 남녀 커플을
그리는 방법이 궁금해!"

하는 사람들을 위한 포즈집이다.
나이나 상황, 스타일 등
설정이 다른 여섯 커플이 등장해
다양한 방식의 그림을 비교할 수 있다.
책 뒷부분에는 표지 일러스트 제작 과정을 실었다.

손잡기

손잡는 포즈로 두 사람의 거리감을 자연스레 표현할 수 있다. 손잡은 팔, 손가락 등의 밀착도와 시선 방향이 두 사람의 관계를 나타내는 포인트다.

남자 고등학생 ♥ 여자 고등학생

학교에서 돌아오는 길. 막 사귀기 시작한 두 사람이 아무도 없는 길에서 누가 먼저랄 것 없이 손잡는 장면. 두 사람 모두 부끄러움에 서로 시선을 피하는 모습으로, 고등학생다운 풋풋함이 특징이다.

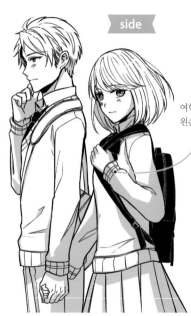

side

여학생은 긴장감을 감추기 위해 왼손으로 가방끈을 꼭 잡고 있다.

남학생이 여학생 손을 앞에서 감싸 쥐어 여학생보다 약간 앞서 걷고 있다.

basic

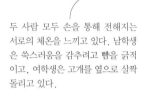

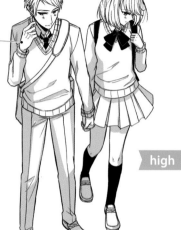

두 사람 모두 손을 통해 전해지는 서로의 체온을 느끼고 있다. 남학생은 쑥스러움을 감추려고 뺨을 긁적이고, 여학생은 고개를 옆으로 살짝 돌리고 있다.

high

알콩달콩 포즈 Tip

손잡는 방식은 손을 겹치거나 깍지를 끼는 등으로 다양하게 표현할 수 있다. 손에 힘이 들어가는 정도나 손가락이 맞닿는 동작을 연구한다면 두 사람이 어떤 관계인지 잘 표현할 수 있을 것이다.

고양이상 남자 ♥ 강아지상 여자

여자가 남자의 손을 잡고 밖에 나가 놀자고 조르는 장면. 자고 일어난 지 얼마 안 되어 아직 나른한 모습인 남자와는 대조적으로 데이트하자며 꼬리를 흔드는 강아지처럼 신이 난 여자의 모습이 인상적이다.

basic

남자의 팔은 여자의 손에 이끌려 살짝 앞으로 뻗어 있고, 등은 구부정하다.

low

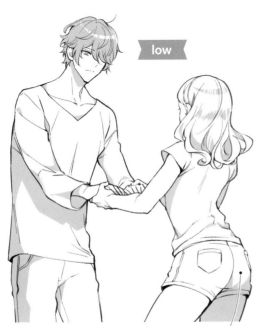

여자는 남자를 가볍게 당기고 있어 다리에 힘이 들어가 있다. 이로 인해 엉덩이가 튀어나오는 포즈를 취하게 된다.

팔에 힘을 줘 남자를 잡아끄는 여자의 팔꿈치가 몸에 밀착해 있다. 놀아달라는 여자의 애교 섞인 투정이 전해진다.

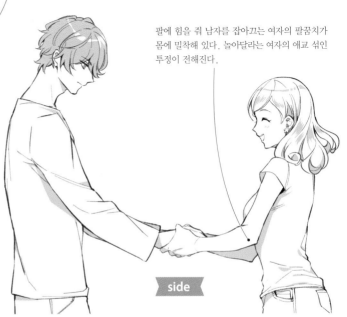

side

Point
무게중심의 위치

두 명 이상의 일러스트에서는 상대에게 체중을 싣거나 당기는 등 무게중심의 위치가 쉽게 변한다. 포즈를 취할 때 어느 부분에서 균형을 잡는지 관찰하자.

키 큰 남자
♥
키 작은 여자

대학 캠퍼스 강의실에서 나란히 앉은 두 사람이
책상 밑에서 슬쩍 손잡는 장면. 남자는 수업에
집중하는 여자를 보며 못내 귀엽다는 듯 몰래
애정을 표현한다. 남자의 표정에도 주목해보자.

close up

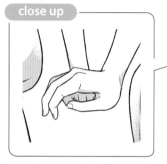

여자도 손을 뿌리치지 않고 가만히 받아
주는 걸 알 수 있다.

basic

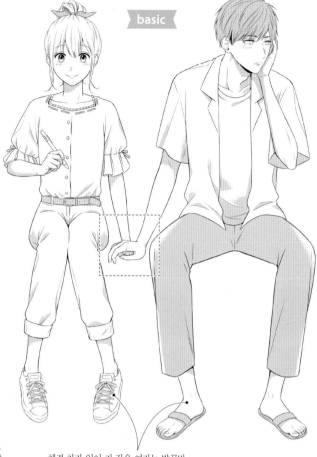

체격 차가 있어 키 작은 여자는 발끝만
바닥에 닿았지만, 키 큰 남자는 발바닥
전체가 지면에 붙어있다.

남자는 쑥스러움을 감추기 위해
고개를 돌리고 있는데, 목뿐만
아니라 상체도 살짝 비틀어주는
게 자연스럽다.

일반적으로 연인끼리 몰래 손잡았을
때는 다른 사람들에게 들키지 않으려
고 정면을 보며 짐짓 태연한 척하지만,
아직 익숙지 않은 남자는 쑥스러운 듯
옆을 보고 있다.

side

low

불량한 남학생 ♥ 모범적인 여학생

학교에서 돌아오는 길. 학생회 일을 마치고
나오는 여자를 교문 밖에서 오랜 시간 기다리다
보자마자 낚아채듯 손을 잡는 장면. 무엇이든
열심히 하는 여자에게 수고했다는 눈빛을 보내는
남자. 조금 앞서 걸으며 여자를 리드한다.

side

손잡고 걸을 때는 어깨를 나란히 하거나
몸이 서로 밀착되는 경우가 많지만, 남자
가 약간 거칠게 리드하다 보니 여자보다
앞서 걷는다.

basic

알콩달콩 포즈 Tip

손잡고 걸을 때는 대화하거나 상대방을
살피는 게 일반적인데, 이 장면에서는 남
자가 일부러 정면만 보기 때문에 불량하고
강압적인 캐릭터의 특색이 드러난다.

뒤에서 걷는 여자를 자기 쪽으로
끌어당겨 왼쪽 어깨가 내려갔다.

high

남자는 편한 보폭으로 걷고 있어 발걸
음이 안정적인 반면, 여자는 살짝 끌려
가고 있어 당황한 종종걸음이다.

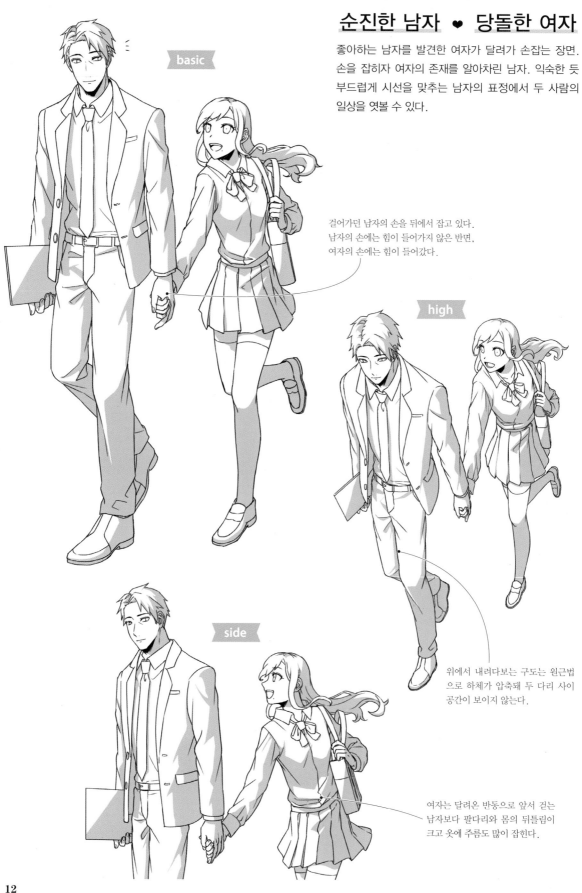

순진한 남자 ♥ 당돌한 여자

좋아하는 남자를 발견한 여자가 달려가 손잡는 장면. 손을 잡히자 여자의 존재를 알아차린 남자. 익숙한 듯 부드럽게 시선을 맞추는 남자의 표정에서 두 사람의 일상을 엿볼 수 있다.

basic

걸어가던 남자의 손을 뒤에서 잡고 있다. 남자의 손에는 힘이 들어가지 않은 반면, 여자의 손에는 힘이 들어갔다.

high

위에서 내려다보는 구도는 원근법 으로 하체가 압축돼 두 다리 사이 공간이 보이지 않는다.

side

여자는 달려온 반동으로 앞서 걷는 남자보다 팔다리와 몸의 뒤틀림이 크고 옷에 주름도 많이 잡힌다.

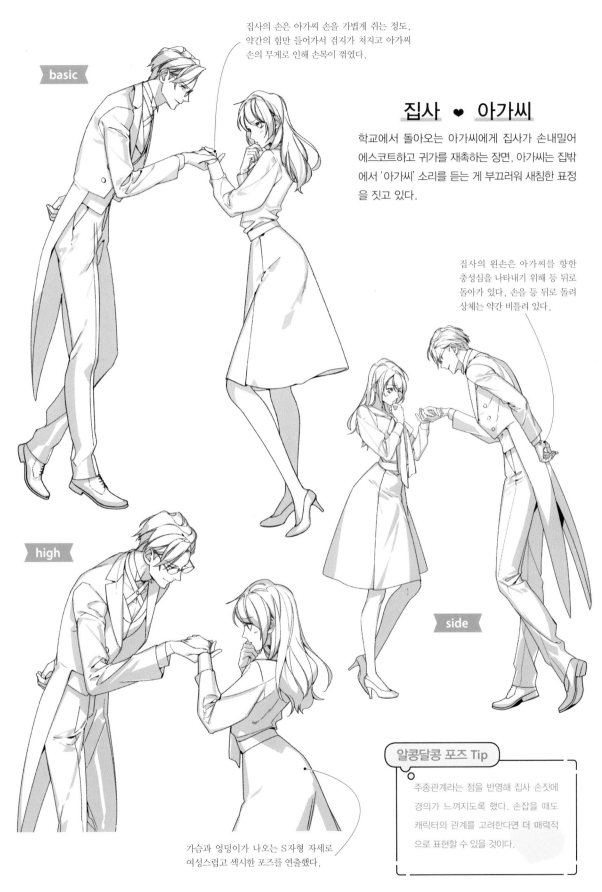

basic

집사의 손은 아가씨 손을 가볍게 쥐는 정도.
약간의 힘만 들어가서 검지가 처지고 아가씨
손의 무게로 인해 손목이 꺾였다.

집사 ♥ 아가씨

학교에서 돌아오는 아가씨에게 집사가 손내밀어
에스코트하고 귀가를 재촉하는 장면. 아가씨는 집밖
에서 '아가씨' 소리를 듣는 게 부끄러워 새침한 표정
을 짓고 있다.

집사의 왼손은 아가씨를 향한
충성심을 나타내기 위해 등 뒤로
돌아가 있다. 손을 등 뒤로 돌려
상체는 약간 비틀려 있다.

high

side

가슴과 엉덩이가 나오는 S자형 자세로
여성스럽고 섹시한 포즈를 연출했다.

알콩달콩 포즈 Tip

주종관계라는 점을 반영해 집사 손짓에
경의가 느껴지도록 했다. 손잡을 때도
캐릭터의 관계를 고려한다면 더 매력적
으로 표현할 수 있을 것이다.

13

팔짱 끼기

팔짱을 낄 때는 손잡을 때보다 두 사람의 거리가 가까워져 신뢰도가 높은 커플이 하는 행동이라고 할 수 있다. 어느 쪽이 먼저 팔짱을 끼는지, 긴장하거나 기뻐하는 표정인지 등이 포인트가 된다.

남자 고등학생 ♥ 여자 고등학생

여자가 첫 데이트에서 연인다운 행동을 하고 싶어 남자에게 팔짱을 끼는 장면. 신이 난 여자 모습에 남자가 웃음을 터뜨리자 여자는 뽀로통한 표정을 짓고 있다.

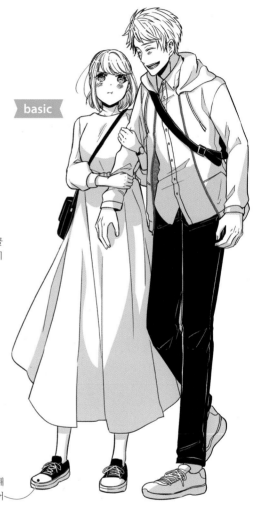

basic

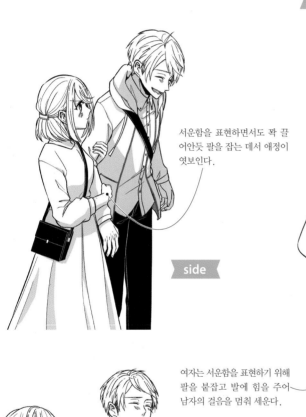

side

서운함을 표현하면서도 꽉 끌어안듯 팔을 잡는 데서 애정이 엿보인다.

여자는 서운함을 표현하기 위해 팔을 붙잡고 발에 힘을 주어 남자의 걸음을 멈춰 세운다.

밑에서 올려다보면 고개를 올리고 인상 쓴 여자 표정이 잘 보이지 않는다. 반대로 턱을 당겨 웃는 남자의 표정은 잘 보인다.

low

Point
화낼 때의 표현

한쪽이 화난 표정을 지을 때는 긴장감이 높아지고, 둘 다 화를 내면 알콩달콩한 분위기가 사라진다. 다른 한 사람의 표정은 부드럽게 표현해서 훈훈한 분위기를 만들어보자.

고양이상 남자 ♥ 강아지상 여자

팔짱을 끼고 윈도쇼핑하는 장면. 두 사람의 시선과 얼굴 방향이
같아 가게에 진열된 제품을 보며 걷고 있음을 알 수 있다.

여자가 사람 많은 곳에서 팔짱을 끼는
바람에 남자가 쑥스러워하며 평소보
다 엉거주춤하게 걷고 있다.

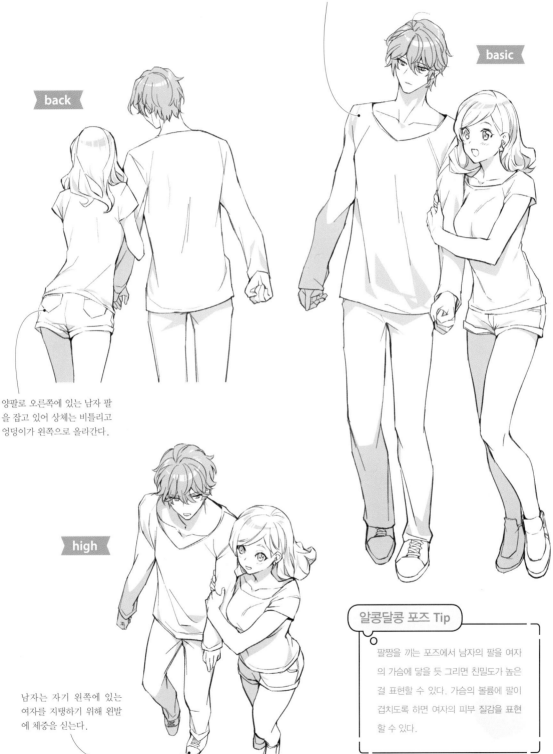

back

basic

양팔로 오른쪽에 있는 남자 팔
을 잡고 있어 상체는 비틀리고
엉덩이가 왼쪽으로 올라간다.

high

남자는 자기 왼쪽에 있는
여자를 지탱하기 위해 왼발
에 체중을 싣는다.

알콩달콩 포즈 Tip

팔짱을 끼는 포즈에서 남자의 팔을 여자
의 가슴에 닿을 듯 그리면 친밀도가 높은
걸 표현할 수 있다. 가슴의 볼륨에 팔이
겹치도록 하면 여자의 피부 질감을 표현
할 수 있다.

15

키 큰 남자
♥
키 작은 여자

동아리 모임이 없어 오랜만에 집에 같이 가기로 한 두 사람. 여자는 오랜만에 함께 가자고 먼저 말해 준 남자에게 기뻐하며 팔짱을 낀다. 행복한 모습이 표정과 몸짓에 나타난다.

여자는 남자에게 매달리듯 팔짱을 끼며 몸을 기대고 있다.

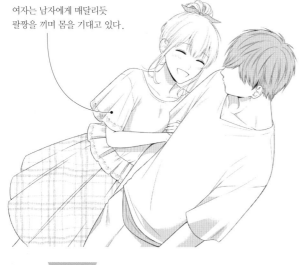

high

basic

여자는 남자의 얼굴을 보려고 목을 쭉 빼고 얼굴을 들고 있다.

여자의 체구가 작아서 몸의 움직임에 따라 플레어스커트도 팔락인다.

남자는 살짝 고개를 숙이고 여자와 눈높이를 맞춰 애정을 표현한다.

side

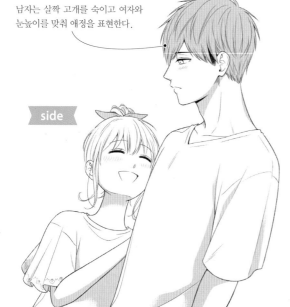

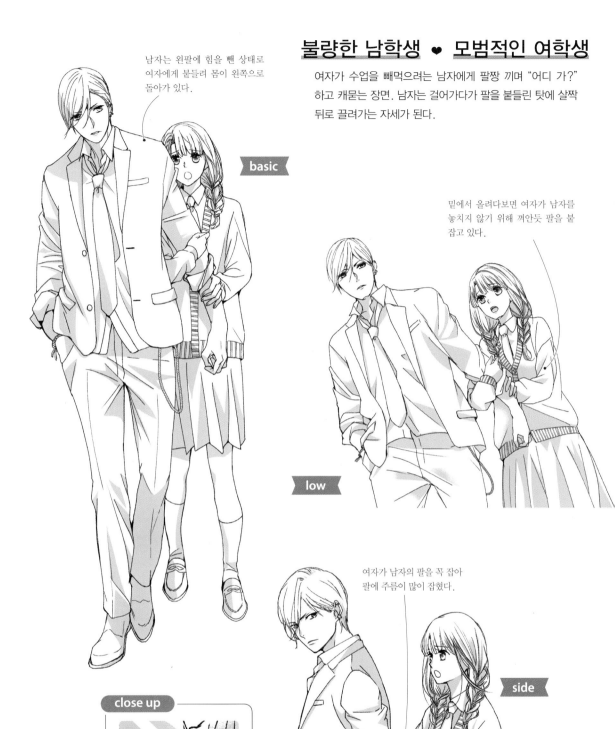

불량한 남학생 ♥ 모범적인 여학생

여자가 수업을 빼먹으려는 남자에게 팔짱 끼며 "어디 가?" 하고 캐묻는 장면. 남자는 걸어가다가 팔을 붙들린 탓에 살짝 뒤로 끌려가는 자세가 된다.

남자는 왼팔에 힘을 뺀 상태로 여자에게 붙들려 몸이 왼쪽으로 돌아가 있다.

basic

밑에서 올려다보면 여자가 남자를 놓치지 않기 위해 껴안듯 팔을 붙잡고 있다.

low

여자가 남자의 팔을 꼭 잡아 팔에 주름이 많이 잡혔다.

side

close up

팔을 강하게 잡는 것을 표현할 때는 손가락 사이를 조금 벌린다.

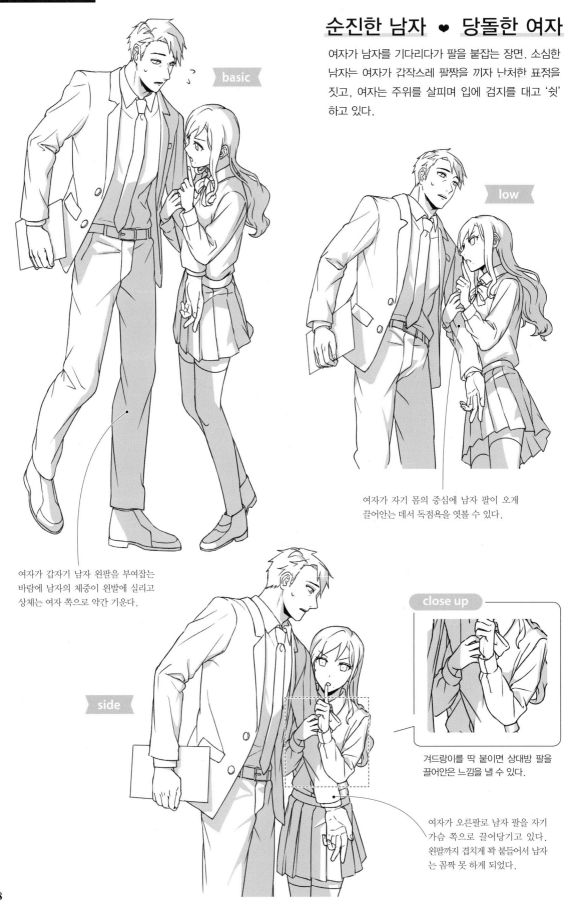

순진한 남자 ♥ 당돌한 여자

여자가 남자를 기다리다가 팔을 붙잡는 장면. 소심한 남자는 여자가 갑작스레 팔짱을 끼자 난처한 표정을 짓고, 여자는 주위를 살피며 입에 검지를 대고 '쉿' 하고 있다.

basic

low

여자가 자기 몸의 중심에 남자 팔이 오게 끌어안는 데서 독점욕을 엿볼 수 있다.

여자가 갑자기 남자 왼팔을 부여잡는 바람에 남자의 체중이 왼발에 실리고 상체는 여자 쪽으로 약간 기운다.

close up

side

겨드랑이를 딱 붙이면 상대방 팔을 끌어안은 느낌을 낼 수 있다.

여자가 오른팔로 남자 팔을 자기 가슴 쪽으로 끌어당기고 있다. 왼팔까지 겹치게 꽉 붙들어서 남자는 꼼짝 못 하게 되었다.

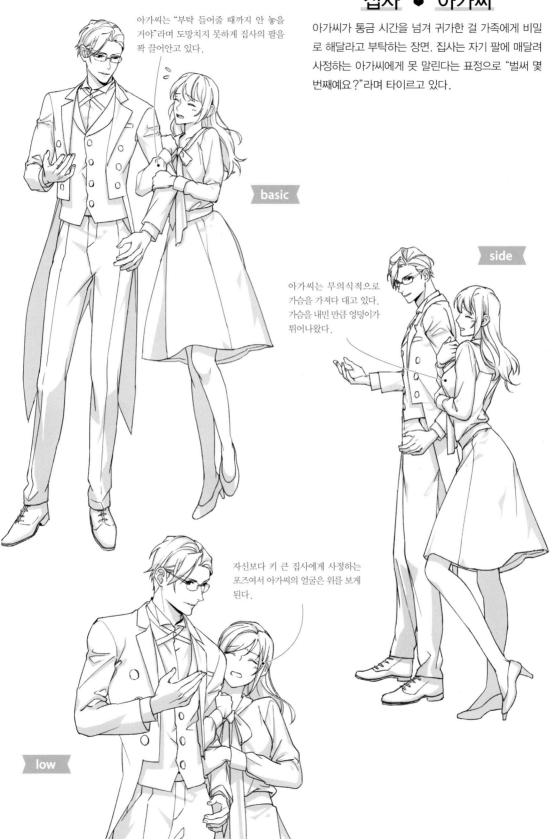

집사 ♥ 아가씨

아가씨가 통금 시간을 넘겨 귀가한 걸 가족에게 비밀로 해달라고 부탁하는 장면. 집사는 자기 팔에 매달려 사정하는 아가씨에게 못 말린다는 표정으로 "벌써 몇 번째예요?"라며 타이르고 있다.

아가씨는 "부탁 들어줄 때까지 안 놓을 거야"라며 도망치지 못하게 집사의 팔을 꽉 끌어안고 있다.

basic

side

아가씨는 무의식적으로 가슴을 가져다 대고 있다. 가슴을 내민 만큼 엉덩이가 튀어나왔다.

자신보다 키 큰 집사에게 사정하는 포즈여서 아가씨의 얼굴은 위를 보게 된다.

머리 쓰다듬기

상대의 관심을 끌거나 스킨십하고 싶을 때 상대방의 머리를 쓰다듬기도 한다. 두 사람의 키 차이나 쓰다듬는 머릿결을 신경 써서 그리면 더욱 자연스럽게 표현할 수 있다.

남자 고등학생 ♥ 여자 고등학생

사람 왕래가 적은 옥상으로 이어진 계단에 앉아 잡담하는 장면. 여자가 남자의 소소한 이야기를 듣고 "잘했어"라고 칭찬하듯이 쓰다듬고 있다. 남자는 쑥스러워하면서도 좋아한다.

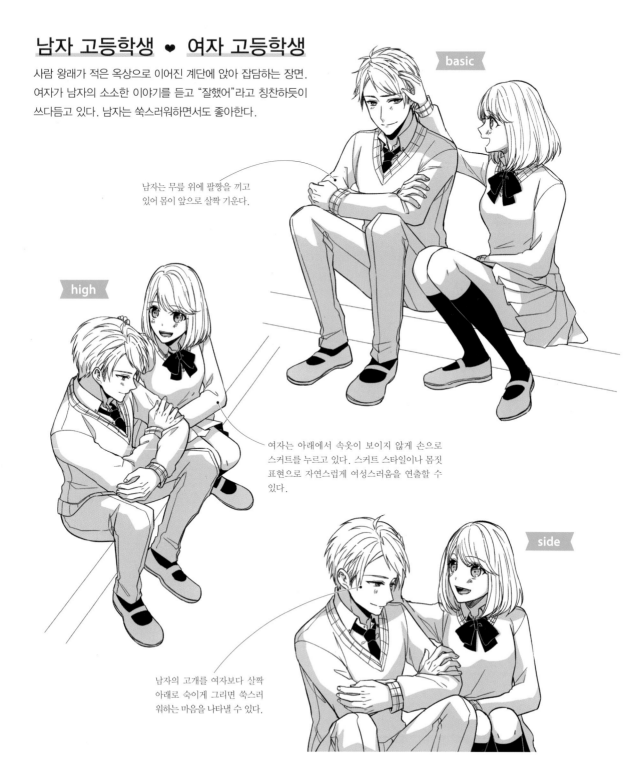

basic

남자는 무릎 위에 팔짱을 끼고 있어 몸이 앞으로 살짝 기운다.

high

여자는 아래에서 속옷이 보이지 않게 손으로 스커트를 누르고 있다. 스커트 스타일이나 몸짓 표현으로 자연스럽게 여성스러움을 연출할 수 있다.

side

남자의 고개를 여자보다 살짝 아래로 숙이게 그리면 쑥스러워하는 마음을 나타낼 수 있다.

고양이상 남자 ♥ 강아지상 여자

남자가 요리하는 여자에게 다가가 자기 표정은 잘 안 보이게 하곤 머리를 쓰다듬는 장면. 평소 애정 표현을 잘하지 않는 남자가 머리를 쓰다듬는 것으로 고마운 마음을 나타내는 게 포인트다.

남자가 여자의 머리를 쓰다듬어 여자의 머리는 왼쪽으로 기울고, 오른쪽 몸은 곡선을 그린다.

basic

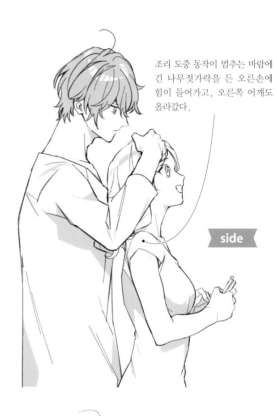

조리 도중 동작이 멈추는 바람에 긴 나무젓가락을 든 오른손에 힘이 들어가고, 오른쪽 어깨도 올라갔다.

side

위에서 보면 조리하는 여자의 손을 내려다보는 남자의 등이 구부러진 걸 알 수 있다.

high

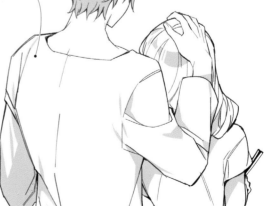

Point
소품으로 상황을 설명하자

손에 소품을 그려주면 배경을 모두 그리지 않아도 상황을 묘사할 수 있다. 이 그림에서는 긴 나무젓가락을 들고 있다. 조리 도구를 바꾸는 것만으로 어떤 요리를 만드는지 상상할 수 있다.

키 큰 남자 ❤ 키 작은 여자

홈데이트 하며 한창 수다 떠는 모습. 여자가 다정다감한 표현에
서툰 남자의 머리를 귀엽단 듯 쓰다듬고 분위기를 띄우는 장면.
그도 싫지 않은 듯 여자를 끌어안으며 약간 부끄러워하고 있다.

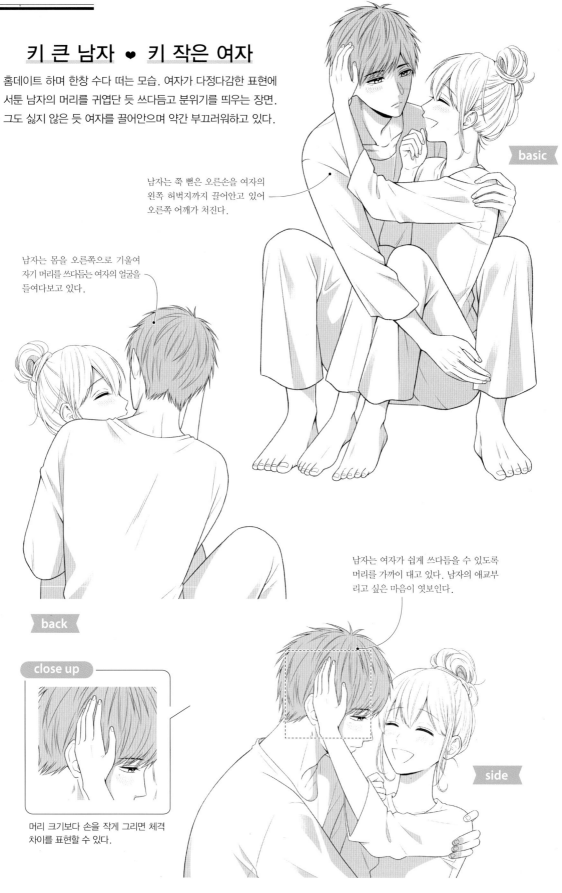

남자는 죽 뻗은 오른손을 여자의
왼쪽 허벅지까지 끌어안고 있어
오른쪽 어깨가 처진다.

남자는 몸을 오른쪽으로 기울여
자기 머리를 쓰다듬는 여자의 얼굴을
들여다보고 있다.

basic

남자는 여자가 쉽게 쓰다듬을 수 있도록
머리를 가까이 대고 있다. 남자의 애교부
리고 싶은 마음이 엿보인다.

back

close up

머리 크기보다 손을 작게 그리면 체격
차이를 표현할 수 있다.

side

22

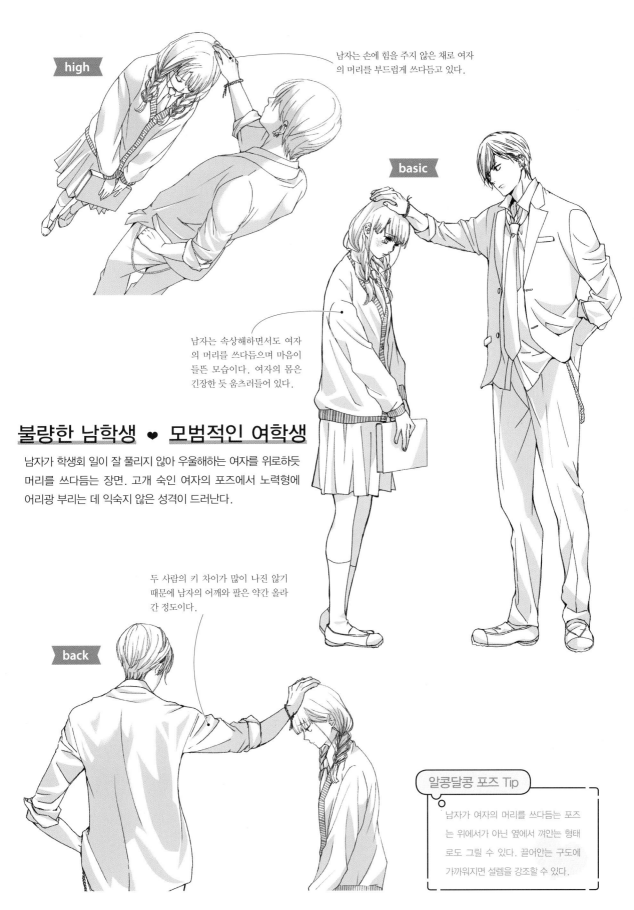

남자는 손에 힘을 주지 않은 채로 여자
의 머리를 부드럽게 쓰다듬고 있다.

high

basic

남자는 속상해하면서도 여자
의 머리를 쓰다듬으며 마음이
들뜬 모습이다. 여자의 몸은
긴장한 듯 움츠러들어 있다.

불량한 남학생 ♥ 모범적인 여학생

남자가 학생회 일이 잘 풀리지 않아 우울해하는 여자를 위로하듯
머리를 쓰다듬는 장면. 고개 숙인 여자의 포즈에서 노력형에
어리광 부리는 데 익숙지 않은 성격이 드러난다.

두 사람의 키 차이가 많이 나진 않기
때문에 남자의 어깨와 팔은 약간 올라
간 정도이다.

back

알콩달콩 포즈 Tip

남자가 여자의 머리를 쓰다듬는 포즈
는 위에서가 아닌 옆에서 껴안는 형태
로도 그릴 수 있다. 끌어안는 구도에
가까워지면 설렘을 강조할 수 있다.

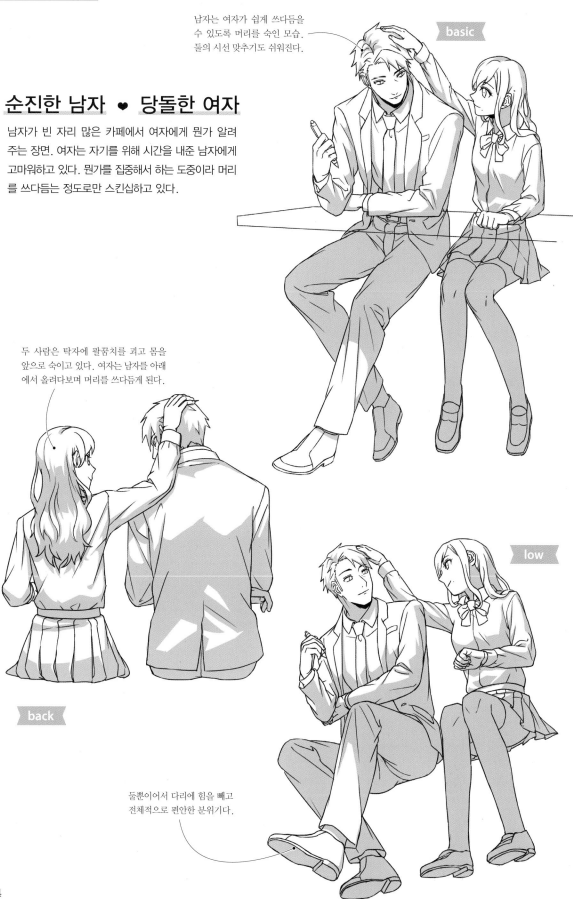

남자는 여자가 쉽게 쓰다듬을
수 있도록 머리를 숙인 모습.
둘의 시선 맞추기도 쉬워진다.

basic

순진한 남자 ♥ 당돌한 여자

남자가 빈 자리 많은 카페에서 여자에게 뭔가 알려
주는 장면. 여자는 자기를 위해 시간을 내준 남자에게
고마워하고 있다. 뭔가를 집중해서 하는 도중이라 머리
를 쓰다듬는 정도로만 스킨십하고 있다.

두 사람은 탁자에 팔꿈치를 괴고 몸을
앞으로 숙이고 있다. 여자는 남자를 아래
에서 올려다보며 머리를 쓰다듬게 된다.

back

low

둘뿐이어서 다리에 힘을 빼고
전체적으로 편안한 분위기다.

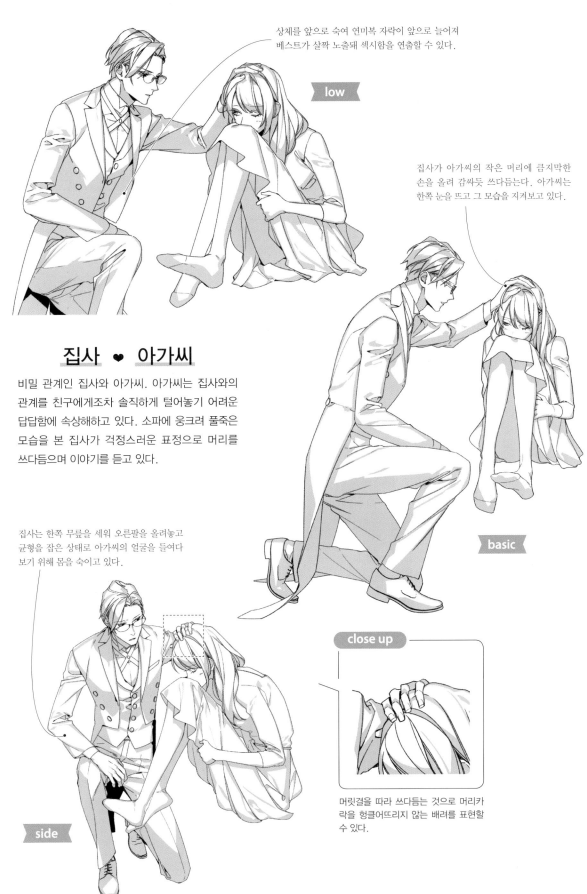

상체를 앞으로 숙여 연미복 자락이 앞으로 늘어져
베스트가 살짝 노출돼 섹시함을 연출할 수 있다.

low

집사가 아가씨의 작은 머리에 큼지막한
손을 올려 감싸듯 쓰다듬는다. 아가씨는
한쪽 눈을 뜨고 그 모습을 지켜보고 있다.

집사 ♥ 아가씨

비밀 관계인 집사와 아가씨. 아가씨는 집사와의
관계를 친구에게조차 솔직하게 털어놓기 어려운
답답함에 속상해하고 있다. 소파에 웅크려 풀죽은
모습을 본 집사가 걱정스러운 표정으로 머리를
쓰다듬며 이야기를 듣고 있다.

basic

집사는 한쪽 무릎을 세워 오른팔을 올려놓고
균형을 잡은 상태로 아가씨의 얼굴을 들여다
보기 위해 몸을 숙이고 있다.

close up

side

머릿결을 따라 쓰다듬는 것으로 머리카
락을 헝클어뜨리지 않는 배려를 표현할
수 있다.

끌어안기

끌어안는 포즈는 상대방을 독점하고 싶거나 보호하려는 상황에 활용할 수 있다. 상대방의 몸을 끌어안으면 몸이 밀착돼 친밀함을 표현할 수 있다.

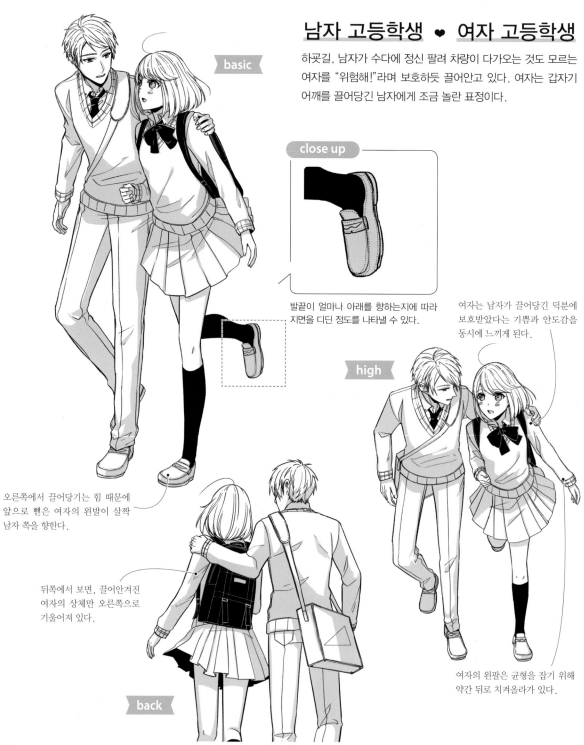

남자 고등학생 ♥ 여자 고등학생

하굣길, 남자가 수다에 정신 팔려 차량이 다가오는 것도 모르는 여자를 "위험해!"라며 보호하듯 끌어안고 있다. 여자는 갑자기 어깨를 끌어당긴 남자에게 조금 놀란 표정이다.

basic

close up

발끝이 얼마나 아래를 향하는지에 따라 지면을 디딘 정도를 나타낼 수 있다.

여자는 남자가 끌어당긴 덕분에 보호받았다는 기쁨과 안도감을 동시에 느끼게 된다.

high

오른쪽에서 끌어당기는 힘 때문에 앞으로 뻗은 여자의 왼발이 살짝 남자 쪽을 향한다.

뒤쪽에서 보면, 끌어안겨진 여자의 상체만 오른쪽으로 기울어져 있다.

여자의 왼팔은 균형을 잡기 위해 약간 뒤로 치켜올라가 있다.

back

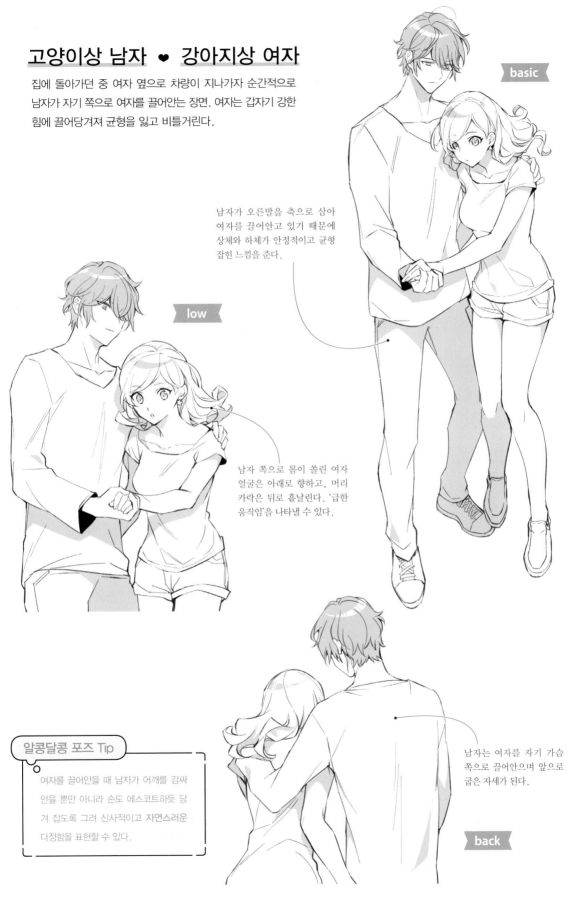

고양이상 남자 ♥ 강아지상 여자

집에 돌아가던 중 여자 옆으로 차량이 지나가자 순간적으로
남자가 자기 쪽으로 여자를 끌어안는 장면. 여자는 갑자기 강한
힘에 끌어당겨져 균형을 잃고 비틀거린다.

basic

남자가 오른발을 축으로 삼아
여자를 끌어안고 있기 때문에
상체와 하체가 안정적이고 균형
잡힌 느낌을 준다.

low

남자 쪽으로 몸이 쏠린 여자
얼굴은 아래로 향하고, 머리
카락은 뒤로 흩날린다. '급한
움직임'을 나타낼 수 있다.

알콩달콩 포즈 Tip

여자를 끌어안을 때 남자가 어깨를 감싸
안을 뿐만 아니라 손도 에스코트하듯 당
겨 잡도록 그려 신사적이고 자연스러운
다정함을 표현할 수 있다.

남자는 여자를 자기 가슴
쪽으로 끌어안으며 앞으로
굽은 자세가 된다.

back

27

키 큰 남자 ❤ 키 작은 여자

혼잡한 전철 안 인파로부터 여자를 보호하듯 끌어안는 장면.
큰 키로 다른 사람 눈에 띄지 않게 여자를 보호하려 하고, 여자는
갑작스러운 남자의 행동에 놀란 모습이다.

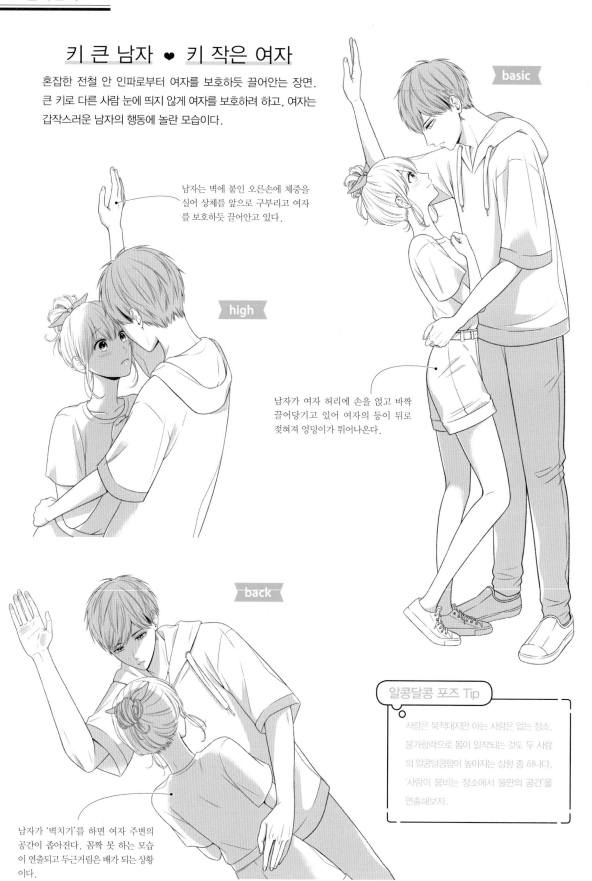

basic

high

back

남자는 벽에 붙인 오른손에 체중을
실어 상체를 앞으로 구부리고 여자
를 보호하듯 끌어안고 있다.

남자가 여자 허리에 손을 얹고 바짝
끌어당기고 있어 여자의 등이 뒤로
젖혀져 엉덩이가 튀어나온다.

남자가 '벽치기'를 하면 여자 주변의
공간이 좁아진다. 꼼짝 못 하는 모습
이 연출되고 두근거림은 배가 되는 상황
이다.

알콩달콩 포즈 Tip

사람은 북적대지만 아는 사람은 없는 장소.
불가항력으로 몸이 밀착되는 것도 두 사람
의 알콩달콩함이 높아지는 상황 중 하나다.
'사람이 붐비는 장소에서 둘만의 공간'을
연출해보자.

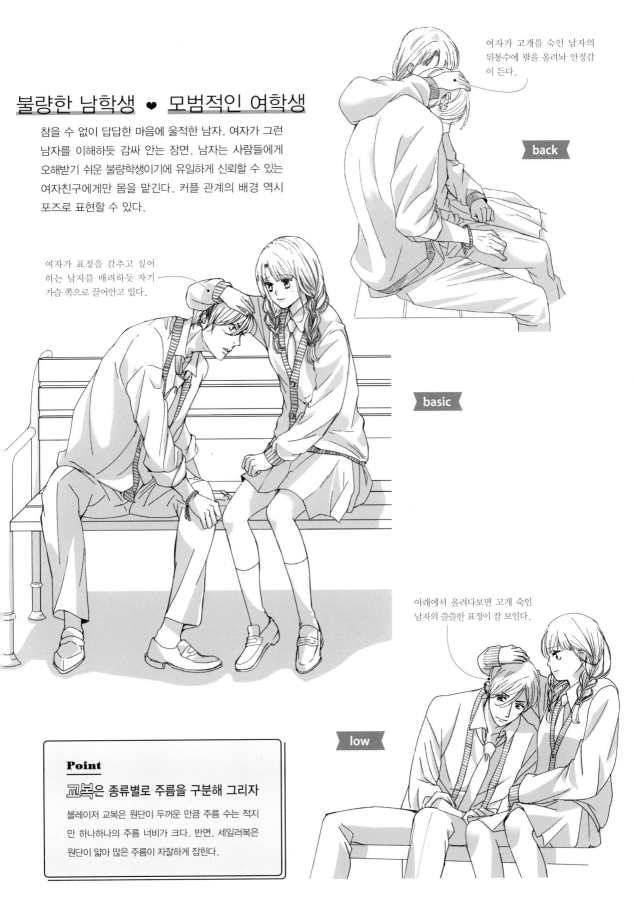

불량한 남학생 ♥ 모범적인 여학생

참을 수 없이 답답한 마음에 울적한 남자. 여자가 그런 남자를 이해하듯 감싸 안는 장면. 남자는 사람들에게 오해받기 쉬운 불량학생이기에 유일하게 신뢰할 수 있는 여자친구에게만 몸을 맡긴다. 커플 관계의 배경 역시 포즈로 표현할 수 있다.

여자가 고개를 숙인 남자의 뒤통수에 팔을 올려놔 안정감이 든다.

back

여자가 표정을 감추고 싶어 하는 남자를 배려하듯 자기 가슴 쪽으로 끌어안고 있다.

basic

아래에서 올려다보면 고개 숙인 남자의 쓸쓸한 표정이 잘 보인다.

low

Point
교복은 종류별로 주름을 구분해 그리자
블레이저 교복은 원단이 두꺼운 만큼 주름 수는 적지만 하나하나의 주름 너비가 크다. 반면, 세일러복은 원단이 얇아 많은 주름이 자잘하게 잡힌다.

순진한 남자 ❤ 당돌한 여자

여자가 인적 드문 계단에서 남자의 허리에 팔을 두르며 끌어안고 있다. 남자는 소심한 성격 탓에 '누가 보면 어쩌려고'하는 표정으로 허둥대지만 여자는 그러거나 말거나 그의 당황하는 모습을 즐기고 있다.

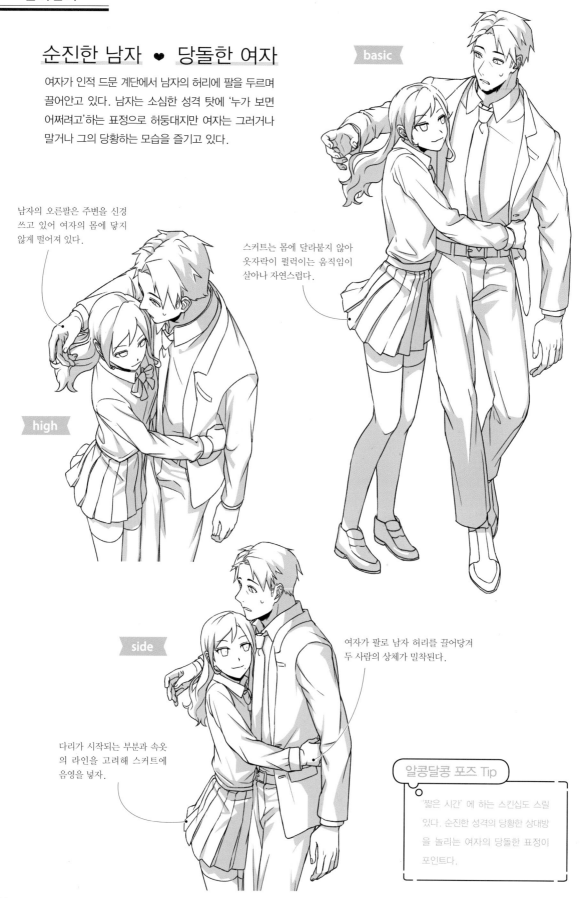

basic

남자의 오른팔은 주변을 신경 쓰고 있어 여자의 몸에 닿지 않게 떨어져 있다.

스커트는 몸에 달라붙지 않아 옷자락이 펄럭이는 움직임이 살아나 자연스럽다.

high

side

여자가 팔로 남자 허리를 끌어당겨 두 사람의 상체가 밀착된다.

다리가 시작되는 부분과 속옷의 라인을 고려해 스커트에 음영을 넣자.

알콩달콩 포즈 Tip

'짧은 시간'에 하는 스킨십도 스릴 있다. 순진한 성격의 당황한 상대방을 놀리는 여자의 당돌한 표정이 포인트다.

집사 ♥ 아가씨

집사와 아가씨의 귀갓길. 단둘이 밤늦은 공원에서
낭만적 분위기를 연출한다. 집사가 춤을 신청하며
아가씨를 끌어안는 장면. 밤바람에 아가씨의 머리
카락이 휘날리고, 둘만의 세계를 즐기게 된다.

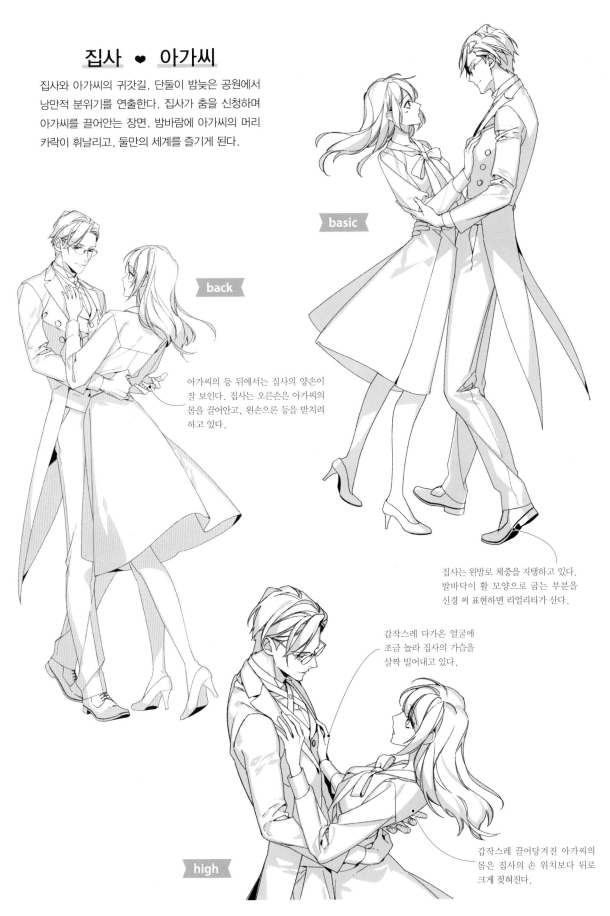

basic

back

아가씨의 등 뒤에서는 집사의 양손이
잘 보인다. 집사는 오른손은 아가씨의
몸을 끌어안고, 왼손으론 등을 받치려
하고 있다.

집사는 왼발로 체중을 지탱하고 있다.
발바닥이 활 모양으로 굽는 부분을
신경 써 표현하면 리얼리티가 산다.

갑작스레 다가온 얼굴에
조금 놀라 집사의 가슴을
살짝 밀어내고 있다.

high

갑작스레 끌어당겨진 아가씨의
몸은 집사의 손 위치보다 뒤로
크게 젖혀진다.

앞에서 껴안기

앞에서 껴안는 포즈는 상대가 너무 좋거나 지켜주고 싶을 때, 안정감을 얻고자 할 때를 표현하기 위해 사용한다. 다양한 상황에서 쓸 수 있어 활용도가 높은 포즈다.

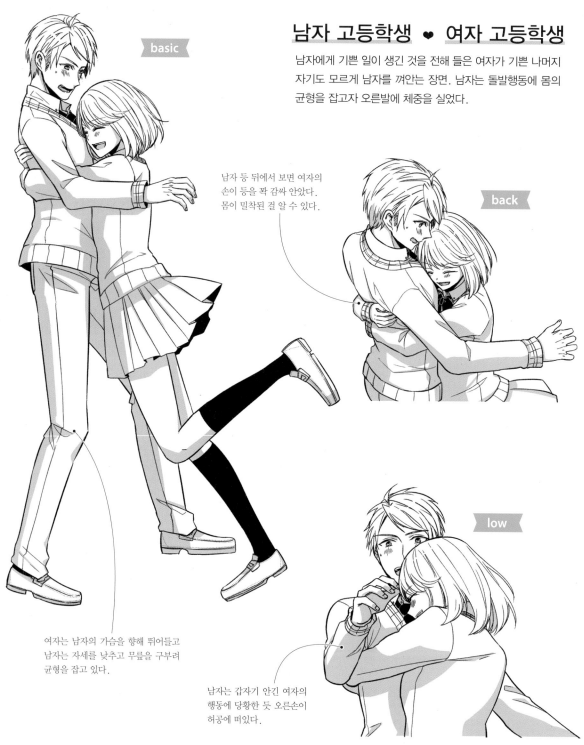

basic

남자 고등학생 ♥ 여자 고등학생

남자에게 기쁜 일이 생긴 것을 전해 들은 여자가 기쁜 나머지 자기도 모르게 남자를 껴안는 장면. 남자는 돌발행동에 몸의 균형을 잡고자 오른발에 체중을 실었다.

남자 등 뒤에서 보면 여자의 손이 등을 꽉 감싸 안았다. 몸이 밀착된 걸 알 수 있다.

back

low

여자는 남자의 가슴을 향해 뛰어들고 남자는 자세를 낮추고 무릎을 구부려 균형을 잡고 있다.

남자는 갑자기 안긴 여자의 행동에 당황한 듯 오른손이 허공에 떠있다.

32

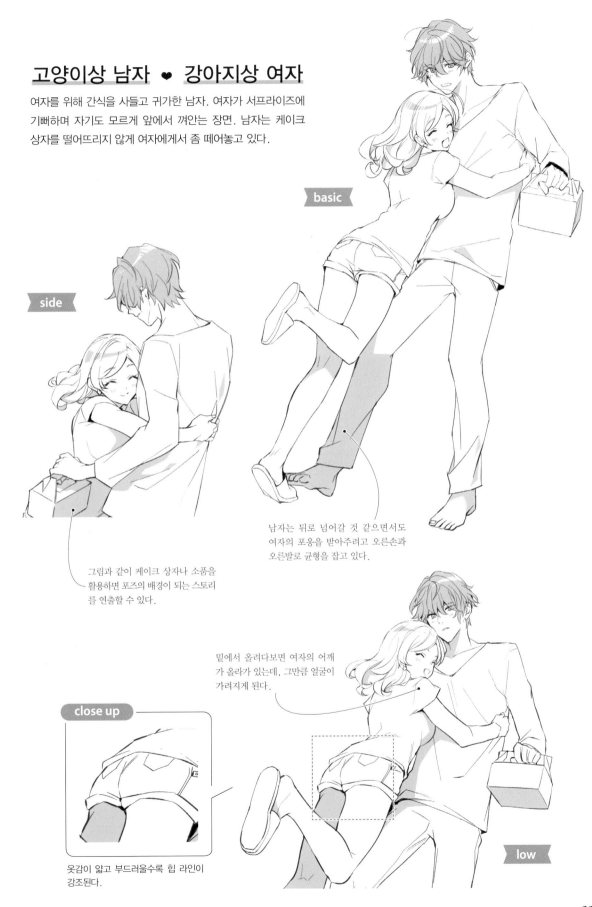

고양이상 남자 ♥ 강아지상 여자

여자를 위해 간식을 사들고 귀가한 남자. 여자가 서프라이즈에 기뻐하며 자기도 모르게 앞에서 껴안는 장면. 남자는 케이크 상자를 떨어뜨리지 않게 여자에게서 좀 떼어놓고 있다.

basic

side

그림과 같이 케이크 상자나 소품을 활용하면 포즈의 배경이 되는 스토리를 연출할 수 있다.

남자는 뒤로 넘어갈 것 같으면서도 여자의 포옹을 받아주려고 오른손과 오른발로 균형을 잡고 있다.

밑에서 올려다보면 여자의 어깨가 올라가 있는데, 그만큼 얼굴이 가려지게 된다.

close up

옷감이 얇고 부드러울수록 힙 라인이 강조된다.

low

키 큰 남자 ♥ 키 작은 여자

남자의 집에 놀러 온 여자가 보고 싶던 마음을 표현하듯
앞에서 껴안는 장면. 힘차게 달려든 여자의 다리를 지면에서
떨어뜨림으로써 포즈에 생동감을 줄 수 있다.

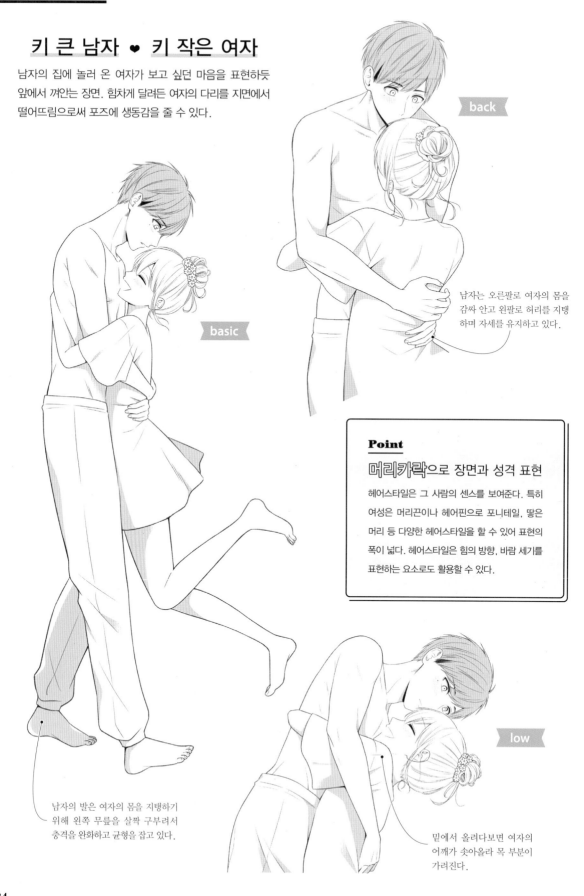

back

basic

low

남자는 오른팔로 여자의 몸을
감싸 안고 왼팔로 허리를 지탱
하며 자세를 유지하고 있다.

Point
머리카락으로 장면과 성격 표현
헤어스타일은 그 사람의 센스를 보여준다. 특히
여성은 머리끈이나 헤어핀으로 포니테일, 땋은
머리 등 다양한 헤어스타일을 할 수 있어 표현의
폭이 넓다. 헤어스타일은 힘의 방향, 바람 세기를
표현하는 요소로도 활용할 수 있다.

남자의 발은 여자의 몸을 지탱하기
위해 왼쪽 무릎을 살짝 구부려서
충격을 완화하고 균형을 잡고 있다.

밑에서 올려다보면 여자의
어깨가 솟아올라 목 부분이
가려진다.

불량한 남학생 ♥ 모범적인 여학생

두 사람에게 좋은 소식이 들려와 행복한 기분을 나누듯
부둥켜안고 애정을 표현하는 장면. 여자의 땋은 머리를
흩날리게 하면 뛰어들듯 안긴 느낌을 표현할 수 있다.

힘껏 안겨든 여자가 남자보다 높게
위치한다. 머리 위치도 마찬가지다.

high

남자는 자기 허리 쪽으로
여자를 끌어당기고 있다.
등은 뒤로 젖히고 얼굴을
가까이 대고 있다.

basic

여자는 힘차게 뛰어들듯 안겨 있다.
떨어지지 않으려는 듯 남자 목을 꽉
끌어안고 있다.

back

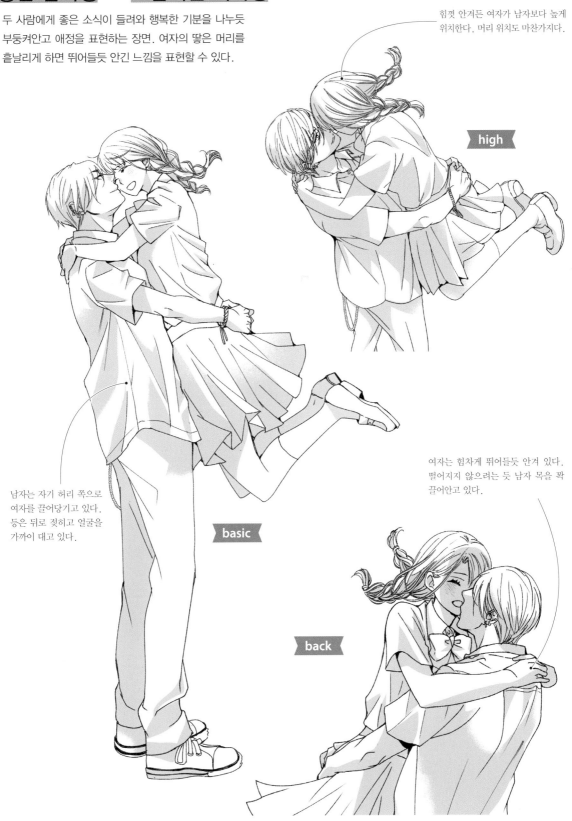

35

순진한 남자 ♥ 당돌한 여자

기쁜 일이 있는 여자가 남자를 발견하자마자 달려가 껴안는 장면. 남자 역시 기뻐하는 걸 느끼며 마주 안고 있다. 남자를 찾아 뛰어다녔을 여자의 모습이 생동감 있게 그려진다.

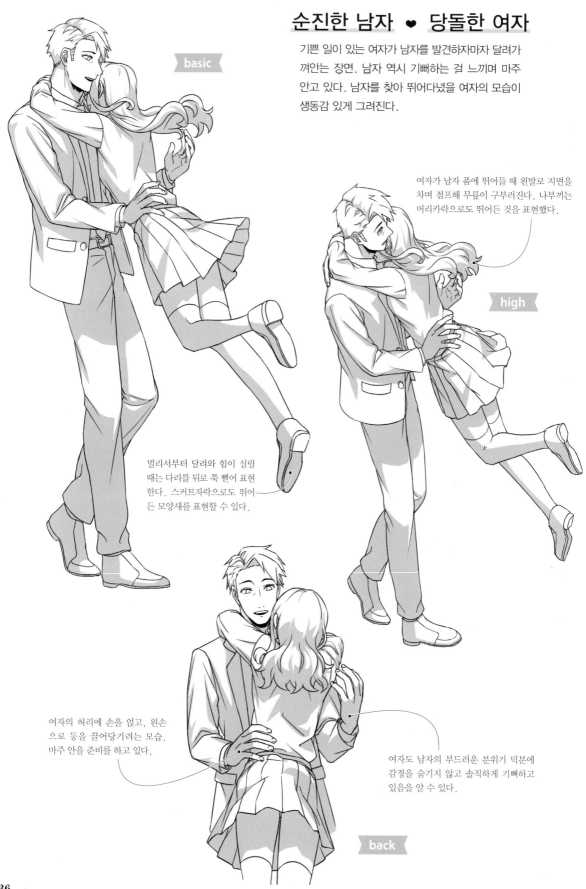

basic

여자가 남자 품에 뛰어들 때 왼발로 지면을 차며 점프해 무릎이 구부러진다. 나부끼는 머리카락으로도 뛰어든 것을 표현했다.

high

멀리서부터 달려와 힘이 실릴 때는 다리를 뒤로 쭉 뻗어 표현한다. 스커트자락으로도 뛰어든 모양새를 표현할 수 있다.

여자의 허리에 손을 얹고, 왼손으로 등을 끌어당기려는 모습. 마주 안을 준비를 하고 있다.

여자도 남자의 부드러운 분위기 덕분에 감정을 숨기지 않고 솔직하게 기뻐하고 있음을 알 수 있다.

back

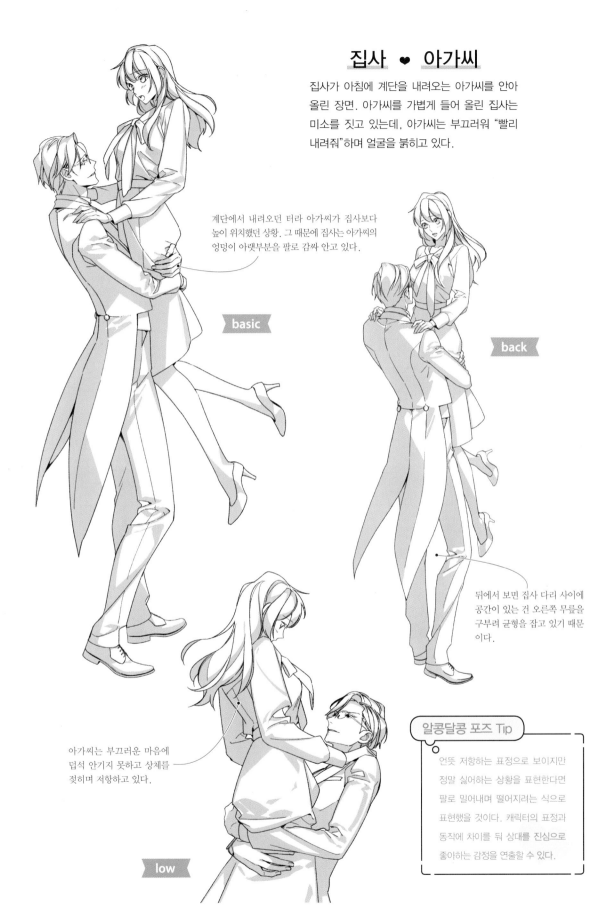

집사 ♥ 아가씨

집사가 아침에 계단을 내려오는 아가씨를 안아
올린 장면. 아가씨를 가볍게 들어 올린 집사는
미소를 짓고 있는데, 아가씨는 부끄러워 "빨리
내려줘"하며 얼굴을 붉히고 있다.

계단에서 내려오던 터라 아가씨가 집사보다
높이 위치했던 상황. 그 때문에 집사는 아가씨의
엉덩이 아랫부분을 팔로 감싸 안고 있다.

basic

back

뒤에서 보면 집사 다리 사이에
공간이 있는 건 오른쪽 무릎을
구부려 균형을 잡고 있기 때문
이다.

아가씨는 부끄러운 마음에
덥석 안기지 못하고 상체를
젖히며 서항하고 있다.

low

알콩달콩 포즈 Tip

언뜻 저항하는 표정으로 보이지만
정말 싫어하는 상황을 표현한다면
팔로 밀어내며 떨어지려는 식으로
표현했을 것이다. 캐릭터의 표정과
동작에 차이를 둬 상대를 진심으로
좋아하는 감정을 연출할 수 있다.

뒤에서 껴안기

뒤에서 껴안는 포즈는 등에 몸을 바짝 붙이는 포즈로 안정감을 연출할 수 있다. 남녀의 체격 차가 현저하여 근육마다 구분해 그려야 한다.

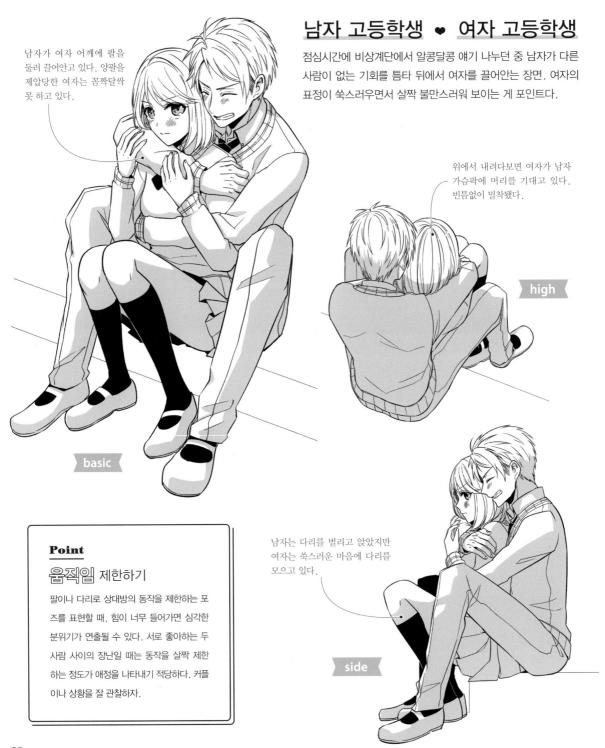

남자 고등학생 ♥ 여자 고등학생

점심시간에 비상계단에서 알콩달콩 얘기 나누던 중 남자가 다른 사람이 없는 기회를 틈타 뒤에서 여자를 끌어안는 장면. 여자의 표정이 쑥스러우면서 살짝 불만스러워 보이는 게 포인트다.

남자가 여자 어깨에 팔을 둘러 끌어안고 있다. 양팔을 제압당한 여자는 꼼짝달싹 못 하고 있다.

basic

위에서 내려다보면 여자가 남자 가슴팍에 머리를 기대고 있다. 빈틈없이 밀착됐다.

high

남자는 다리를 벌리고 앉았지만 여자는 쑥스러운 마음에 다리를 모으고 있다.

side

Point
움직임 제한하기
팔이나 다리로 상대방의 동작을 제한하는 포즈를 표현할 때, 힘이 너무 들어가면 심각한 분위기가 연출될 수 있다. 서로 좋아하는 두 사람 사이의 장난일 때는 동작을 살짝 제한하는 정도가 애정을 나타내기 적당하다. 커플이나 상황을 잘 관찰하자.

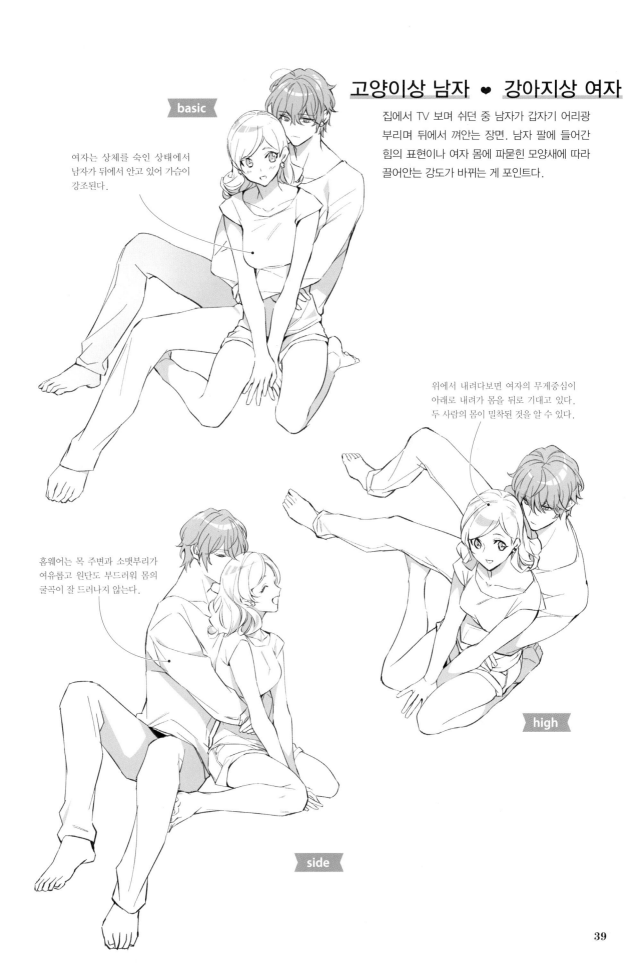

고양이상 남자 ♥ 강아지상 여자

집에서 TV 보며 쉬던 중 남자가 갑자기 어리광 부리며 뒤에서 껴안는 장면. 남자 팔에 들어간 힘의 표현이나 여자 몸에 파묻힌 모양새에 따라 끌어안는 강도가 바뀌는 게 포인트다.

basic

여자는 상체를 숙인 상태에서 남자가 뒤에서 안고 있어 가슴이 강조된다.

위에서 내려다보면 여자의 무게중심이 아래로 내려가 몸을 뒤로 기대고 있다. 두 사람의 몸이 밀착된 것을 알 수 있다.

홈웨어는 목 주변과 소맷부리가 여유롭고 원단도 부드러워 몸의 굴곡이 잘 드러나지 않는다.

high

side

키 큰 남자 ♥ 키 작은 여자

홈데이트에서 남자가 요리하는 모습을 지켜보던 여자가
뒤에서 껴안는 장면. 슬쩍 집어먹으려는 여자에게 "안 돼"
하고 나무라면서도 한입 먹여주는 남자의 모습에서 상냥
함이 엿보인다.

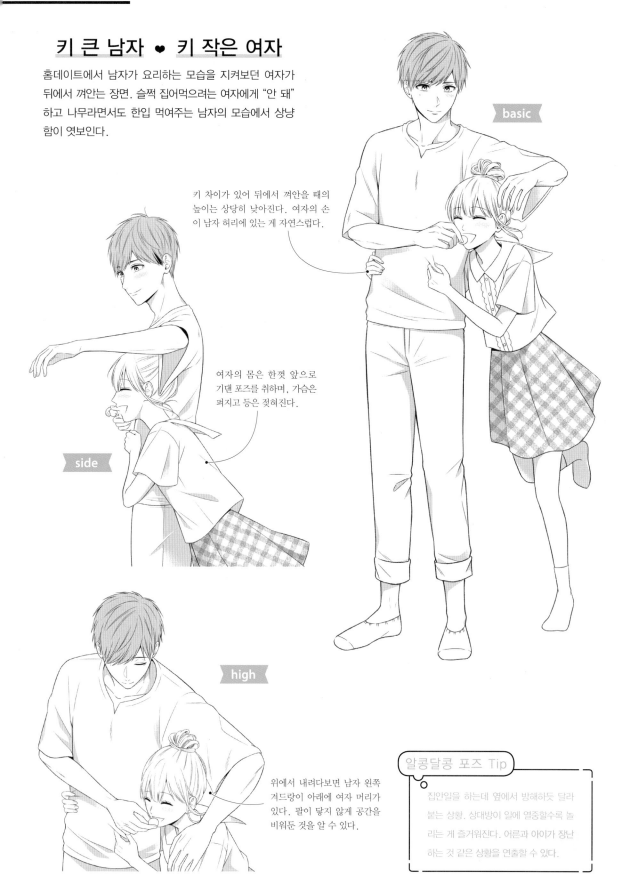

basic

키 차이가 있어 뒤에서 껴안을 때의
높이는 상당히 낮아진다. 여자의 손
이 남자 허리에 있는 게 자연스럽다.

side

여자의 몸은 한껏 앞으로
기댄 포즈를 취하며, 가슴은
펴지고 등은 젖혀진다.

high

위에서 내려다보면 남자 왼쪽
겨드랑이 아래에 여자 머리가
있다. 팔이 닿지 않게 공간을
비워둔 것을 알 수 있다.

알콩달콩 포즈 Tip

집안일을 하는데 옆에서 방해하듯 달라
붙는 상황. 상대방이 일에 열중할수록 놀
리는 게 즐거워진다. 어른과 아이가 장난
하는 것 같은 상황을 연출할 수 있다.

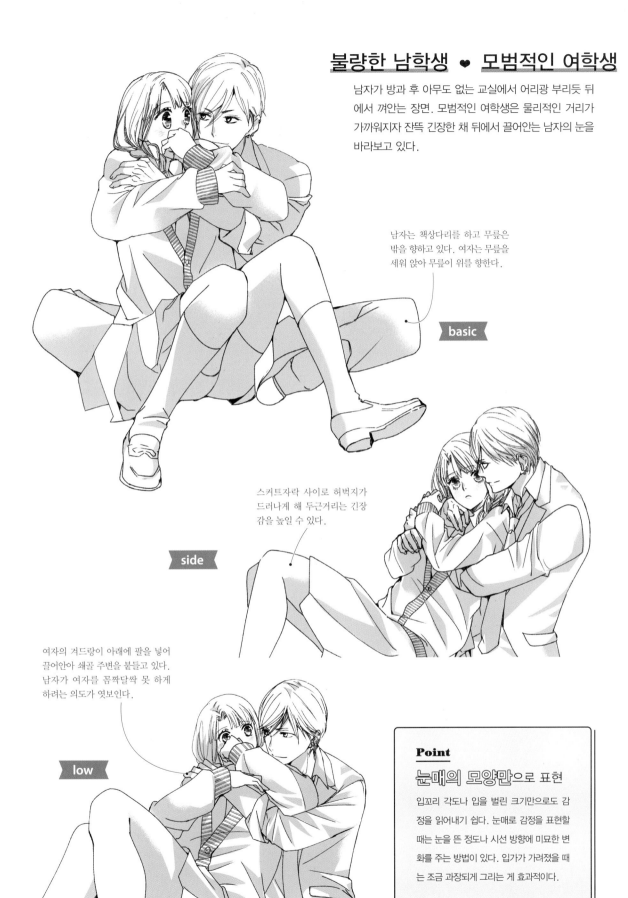

불량한 남학생 ♥ 모범적인 여학생

남자가 방과 후 아무도 없는 교실에서 어리광 부리듯 뒤에서 껴안는 장면. 모범적인 여학생은 물리적인 거리가 가까워지자 잔뜩 긴장한 채 뒤에서 끌어안는 남자의 눈을 바라보고 있다.

남자는 책상다리를 하고 무릎은 밖을 향하고 있다. 여자는 무릎을 세워 앉아 무릎이 위를 향한다.

basic

스커트자락 사이로 허벅지가 드러나게 해 두근거리는 긴장 감을 높일 수 있다.

side

여자의 겨드랑이 아래에 팔을 넣어 끌어안아 쇄골 주변을 붙들고 있다. 남자가 여자를 꼼짝달싹 못 하게 하려는 의도가 엿보인다.

low

Point
눈매의 모양만으로 표현

입꼬리 각도나 입을 벌린 크기만으로도 감정을 읽어내기 쉽다. 눈매로 감정을 표현할 때는 눈을 뜬 정도나 시선 방향에 미묘한 변화를 주는 방법이 있다. 입가가 가려졌을 때는 조금 과장되게 그리는 게 효과적이다.

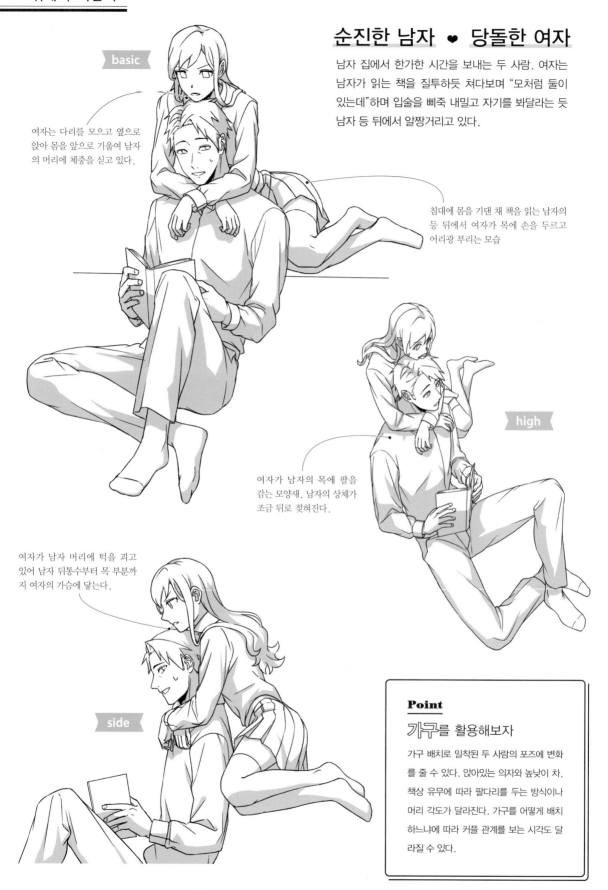

basic

여자는 다리를 모으고 옆으로 앉아 몸을 앞으로 기울여 남자의 머리에 체중을 싣고 있다.

순진한 남자 ❤ 당돌한 여자

남자 집에서 한가한 시간을 보내는 두 사람. 여자는 남자가 읽는 책을 질투하듯 쳐다보며 "모처럼 둘이 있는데"하며 입술을 삐죽 내밀고 자기를 봐달라는 듯 남자 등 뒤에서 알짱거리고 있다.

침대에 몸을 기댄 채 책을 읽는 남자의 등 뒤에서 여자가 목에 손을 두르고 어리광 부리는 모습

high

여자가 남자의 목에 팔을 감는 모양새. 남자의 상체가 조금 뒤로 젖혀진다.

여자가 남자 머리에 턱을 괴고 있어 남자 뒤통수부터 목 부분까지 여자의 가슴에 닿는다.

side

Point

가구를 활용해보자

가구 배치로 밀착된 두 사람의 포즈에 변화를 줄 수 있다. 앉아있는 의자와 높낮이 차, 책상 유무에 따라 팔다리를 두는 방식이나 머리 각도가 달라진다. 가구를 어떻게 배치하느냐에 따라 커플 관계를 보는 시각도 달라질 수 있다.

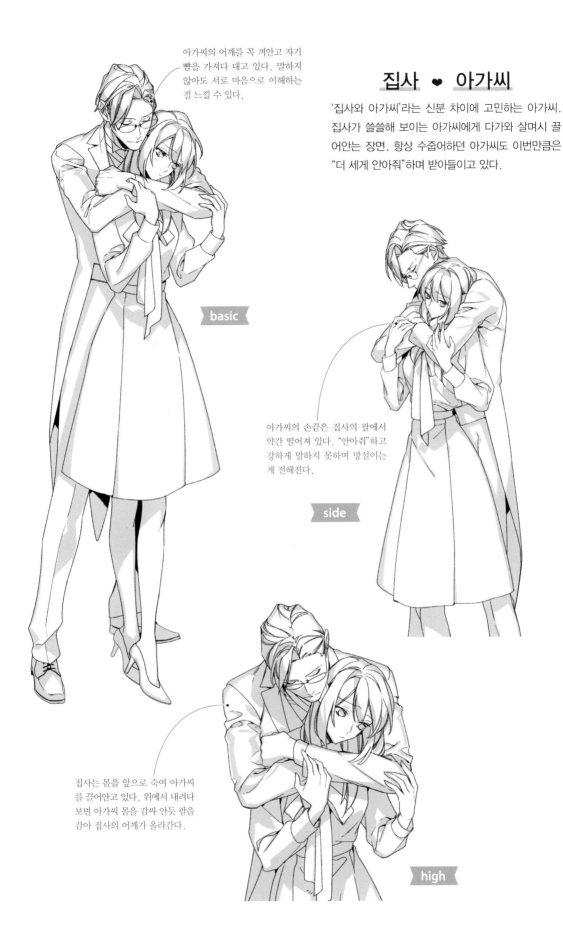

아가씨의 어깨를 꼭 껴안고 자기 뺨을 가져다 대고 있다. 말하지 않아도 서로 마음으로 이해하는 걸 느낄 수 있다.

집사 ♥ 아가씨

'집사와 아가씨'라는 신분 차이에 고민하는 아가씨. 집사가 쓸쓸해 보이는 아가씨에게 다가와 살며시 끌어안는 장면. 항상 수줍어하던 아가씨도 이번만큼은 "더 세게 안아줘"하며 받아들이고 있다.

basic

아가씨의 손끝은 집사의 팔에서 약간 떨어져 있다. "안아줘"하고 강하게 말하지 못하며 망설이는 게 전해진다.

side

집사는 몸을 앞으로 숙여 아가씨를 끌어안고 있다. 위에서 내려다보면 아가씨 몸을 감싸 안듯 팔을 감아 집사의 어깨가 올라간다.

high

목욕하기

목욕하는 장면은 목욕하기 전, 목욕 도중, 목욕하고 나온 후 등 다양한 장면으로 나눌 수 있다. 옷을 입고 있는지에 따라 친밀도를 나타낼 수 있고, 피부가 물에 젖었는지 아닌지로 목욕 전후를 가늠할 수 있다.

남자 고등학생 ♥ 여자 고등학생

수련회에 참석하여 공동 목욕탕에서 마주치는 해프닝에 맞닥뜨린 두 사람. 남자는 타이밍을 놓쳐 밖으로 나가지 못한 여자에게 당황하면서도 등 뒤로 숨겨주고 있다. 피부가 닿을락 말락 한 거리감이 포인트

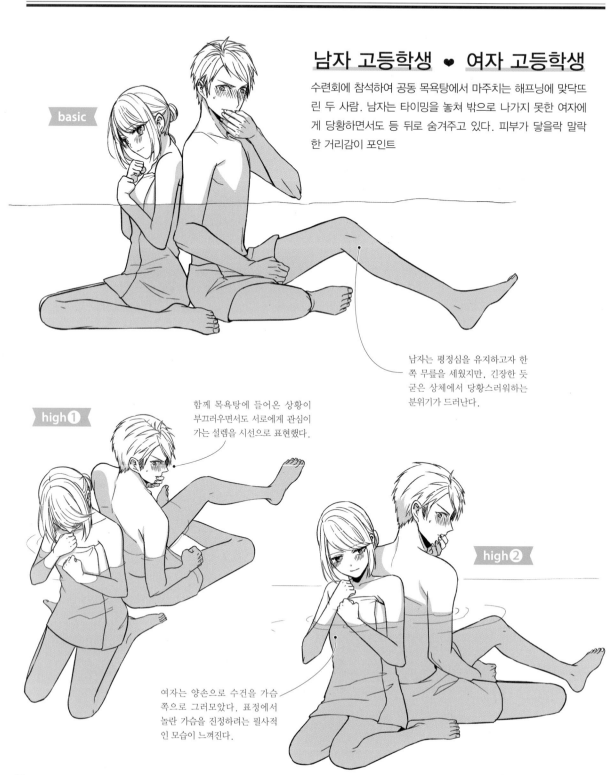

basic

남자는 평정심을 유지하고자 한 쪽 무릎을 세웠지만, 긴장한 듯 굳은 상체에서 당황스러워하는 분위기가 드러난다.

high❶

함께 목욕탕에 들어온 상황이 부끄러우면서도 서로에게 관심이 가는 설렘을 시선으로 표현했다.

high❷

여자는 양손으로 수건을 가슴 쪽으로 그러모았다. 표정에서 놀란 가슴을 진정하려는 필사적인 모습이 느껴진다.

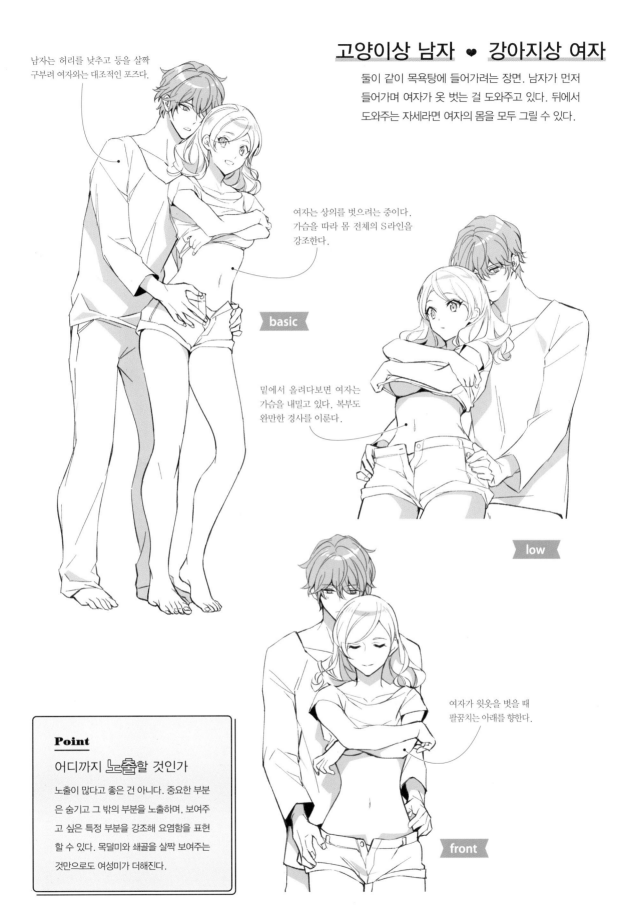

고양이상 남자 ♥ 강아지상 여자

둘이 같이 목욕탕에 들어가려는 장면. 남자가 먼저 들어가며 여자가 옷 벗는 걸 도와주고 있다. 뒤에서 도와주는 자세라면 여자의 몸을 모두 그릴 수 있다.

남자는 허리를 낮추고 등을 살짝 구부려 여자와는 대조적인 포즈다.

여자는 상의를 벗으려는 중이다. 가슴을 따라 몸 전체의 S라인을 강조한다.

basic

밑에서 올려다보면 여자는 가슴을 내밀고 있다. 복부도 완만한 경사를 이룬다.

low

여자가 윗옷을 벗을 때 팔꿈치는 아래를 향한다.

front

Point

어디까지 노출할 것인가

노출이 많다고 좋은 건 아니다. 중요한 부분은 숨기고 그 밖의 부분을 노출하며, 보여주고 싶은 특정 부분을 강조해 요염함을 표현할 수 있다. 목덜미와 쇄골을 살짝 보여주는 것만으로도 여성미가 더해진다.

키 큰 남자
♥
키 작은 여자

집에서 같이 목욕하는 장면. 서로 부끄러운 단계는
지나 완전히 편안한 분위기다. 여자는 함께 입욕하
는 시간을 즐기며 남자에게 기대 휴식을 취하고,
남자도 편하게 쉬고 있다.

basic

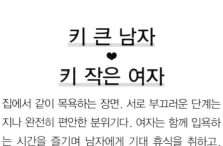

남자가 다리를 넓게 벌려 공간을
만들고, 여자는 사이에 폭 감싸지듯
안착한 모양새다. 남녀 체격 차에
따라 변화하는 팔꿈치와 무릎 위치
를 신경 쓰자.

두 사람의 다리 길이가 달라 남자는
발바닥이 보이지만 여자는 뻗은 발끝
이 보인다.

low

side

목욕하는 장면에서는 부끄러워하는
모습이 표현되곤 하지만, 신뢰도가
쌓인 관계에서는 편안한 표정이나
힘을 뺀 자세가 나온다.

Point
보이는 부분을 더하고 빼다

목욕탕 장면에서는 수증기나 욕조 물로 몸
을 가릴 수 있다. 이런 것을 활용해 보일 듯
말 듯 두근거림을 연출하자. 욕조 안의 물로
굴절되어 몸이 일그러져 보인다. 실제 모습
을 잘 관찰하자.

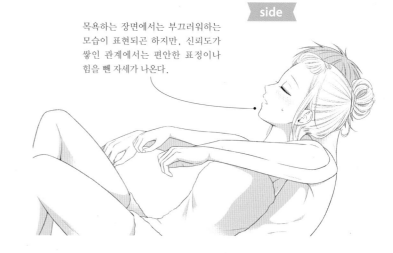

불량한 남학생 ♥ 모범적인 여학생

집에서 함께 목욕하는 장면. 욕조 안에 안정적으로 자리 잡은 남자가 부끄러워하는 여자를 놀리듯 쿡쿡 찌르고 있다. 여자는 몸을 움츠린 채 욕조 가장자리를 붙들고 얼굴을 붉히고 있다.

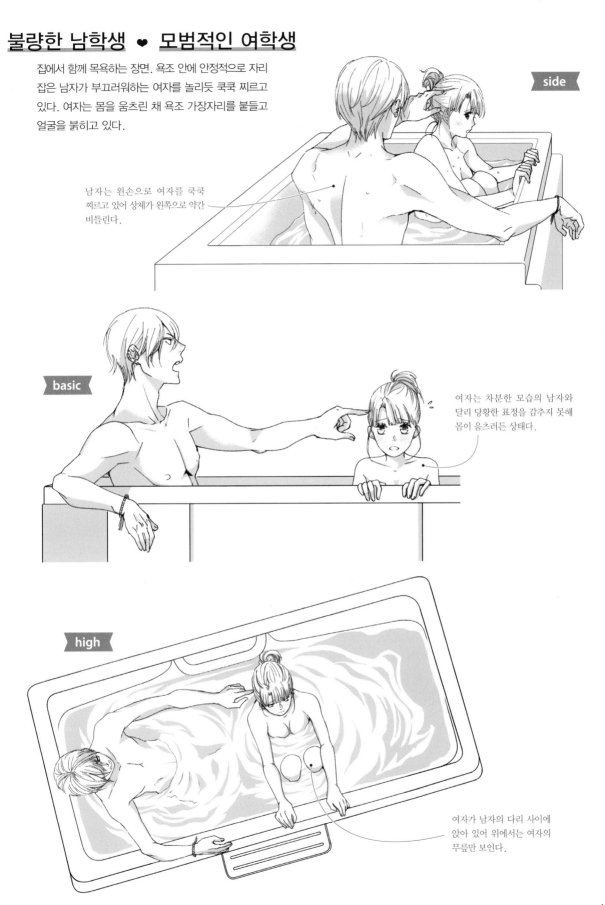

side

남자는 왼손으로 여자를 쿡쿡 찌르고 있어 상체가 왼쪽으로 약간 비틀린다.

basic

여자는 차분한 모습의 남자와 달리 당황한 표정을 감추지 못해 몸이 움츠러든 상태다.

high

여자가 남자의 다리 사이에 앉아 있어 위에서는 여자의 무릎만 보인다.

순진한 남자 ♥ 당돌한 여자

남자 집에서 자고 가는 날, 남자가 목욕하는 중 여자가 몰래 들어온 장면. 소심한 남자는 갑작스러운 상황에 부끄러워 나가지도 못하고 어쩔 줄 몰라 하는데, 당돌한 성격의 여자는 상황을 즐겨 몸을 밀착시키며 귓가에 속삭이고 있다.

혼자 사는 집이라 욕조가 비좁다. 여자는 남자의 퇴로를 막겠다는 듯 상체를 밀착시키고 있다.

basic

여자가 남자 어깨에 손을 얹고 그의 귓가에 얼굴을 들이대며 여유롭게 속삭이고 있다.

여자가 허리를 뒤로 빼고 가슴을 남자 등에 밀착시키고 있다. 남자가 여자 가슴을 의식하게 만드는 포즈다.

side

high

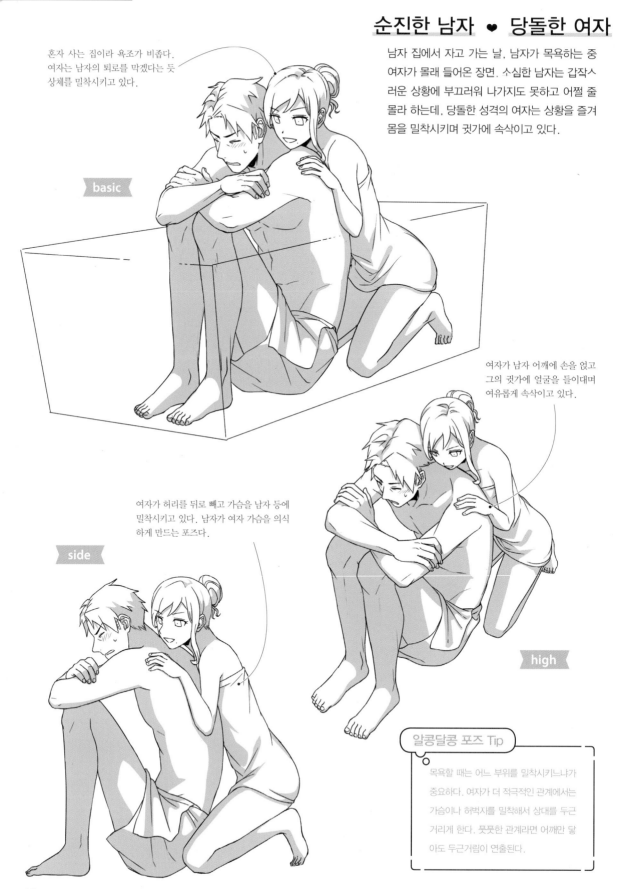

알콩달콩 포즈 Tip

목욕할 때는 어느 부위를 밀착시키느냐가 중요하다. 여자가 더 적극적인 관계에서는 가슴이나 허벅지를 밀착해서 상대를 두근거리게 한다. 풋풋한 관계라면 어깨만 닿아도 두근거림이 연출된다.

집사 ♥ 아가씨

아가씨의 목욕 시간에 장난기가 발동한 집사가 난입한 장면. 집사는 재킷을 벗고 팔을 걷은 차림으로 짓궂게 다가가고 있다. 그녀는 갑작스러운 상황에 깜짝 놀라 수건으로 황급히 가슴을 가리고 있다.

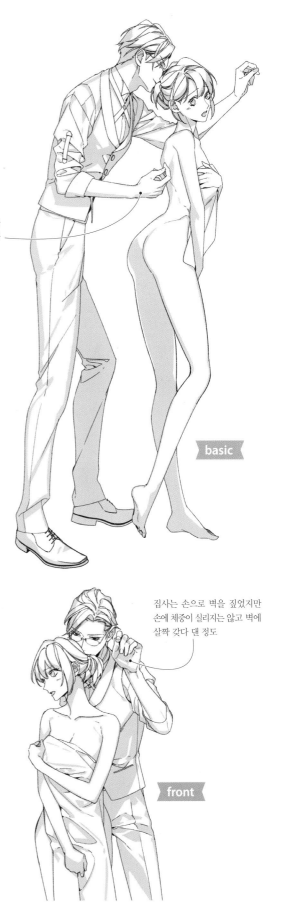

집사는 노출된 아가씨의 등줄기를 따라 유혹하듯 손가락을 움직이고 있다. 당황한 그녀는 상체를 오른쪽으로 비틀며 상황을 살핀다.

basic

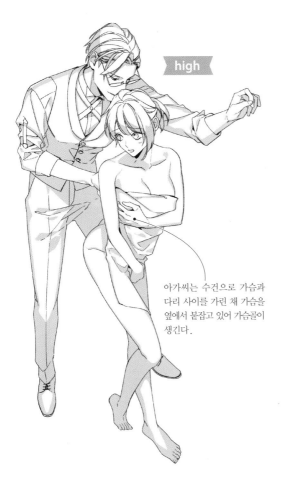

high

아가씨는 수건으로 가슴과 다리 사이를 가린 채 가슴을 옆에서 붙잡고 있어 가슴골이 생긴다.

집사는 손으로 벽을 짚었지만 손에 체중이 실리지는 않고 벽에 살짝 갖다 댄 정도

front

Point
남녀의 엉덩이를 구별해 그리기

남성과 여성의 엉덩이 생김새는 매우 다르다. 남성의 엉덩이는 네모지고 근육질로, 보조개처럼 움푹 파인 부분이 있다. 여성의 엉덩이는 둥글며, 허리가 잘록한 만큼 엉덩이 크기가 강조된다.

업기

업는 포즈를 그릴 때는 다양한 각도에서 봤을 때 위화감이 들지 않도록 해야 한다. 팔을 구부리는 방식이나 힘을 빼는 정도, 무게중심 이동이 포인트다.

남자 고등학생 ♥ 여자 고등학생

체육 수업 중 여자의 무릎이 까져 남자가 업고 양호실로 이동하는 장면. 남자는 다른 때 같으면 주변 시선을 신경 쓰겠지만, 오늘만큼은 나서서 업으려 하고 있다.

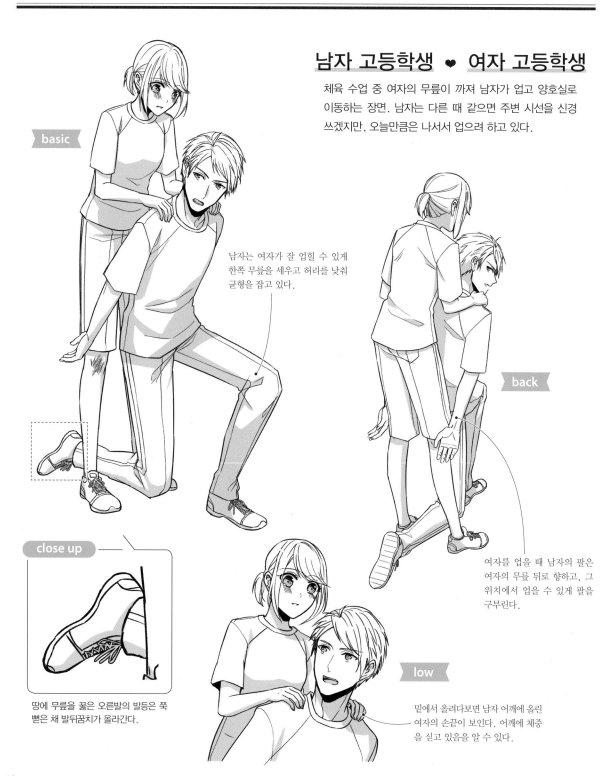

basic

남자는 여자가 잘 업힐 수 있게 한쪽 무릎을 세우고 허리를 낮춰 균형을 잡고 있다.

back

여자를 업을 때 남자의 팔은 여자의 무릎 뒤로 향하고, 그 위치에서 업을 수 있게 팔을 구부린다.

close up

땅에 무릎을 꿇은 오른발의 발등은 쭉 뻗은 채 발뒤꿈치가 올라간다.

low

밑에서 올려다보면 남자 어깨에 올린 여자의 손끝이 보인다. 어깨에 체중을 싣고 있음을 알 수 있다.

고양이상 남자 ♥ 강아지상 여자

남자가 데이트를 마치고 피곤함에 잠이 든 여자를 업고 돌아가는 장면. 긴장이 풀려 힘 빠진 여자의 발목이 자연스럽게 아래로 축 늘어진 게 포인트다. 남자는 여자가 잠에서 깨지 않도록 조심하고 있다.

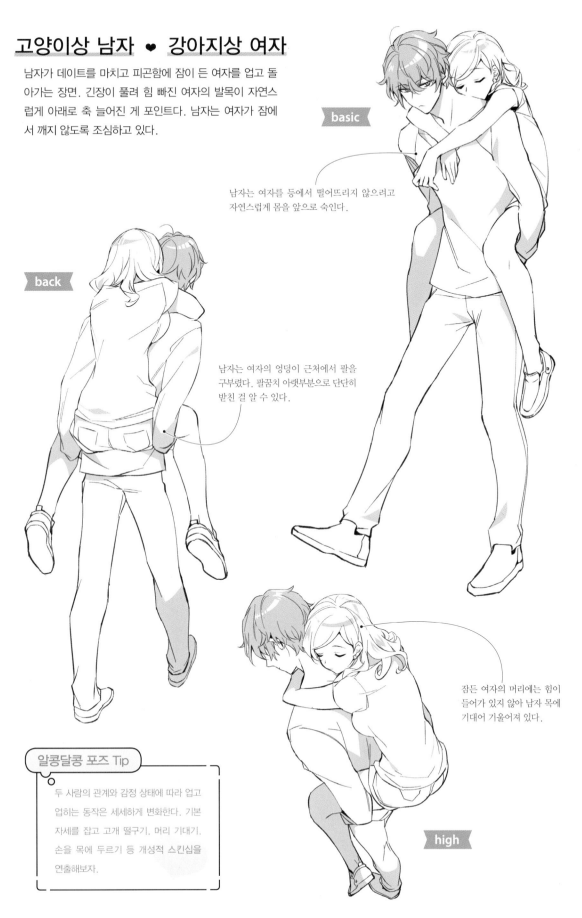

basic

남자는 여자를 등에서 떨어뜨리지 않으려고 자연스럽게 몸을 앞으로 숙인다.

back

남자는 여자의 엉덩이 근처에서 팔을 구부렸다. 팔꿈치 아랫부분으로 단단히 받친 걸 알 수 있다.

잠든 여자의 머리에는 힘이 들어가 있지 않아 남자 목에 기대어 기울어져 있다.

알콩달콩 포즈 Tip

두 사람의 관계와 감정 상태에 따라 업고 업히는 동작은 세세하게 변화한다. 기본 자세를 잡고 고개 떨구기, 머리 기대기, 손을 목에 두르기 등 개성적 스킨십을 연출해보자.

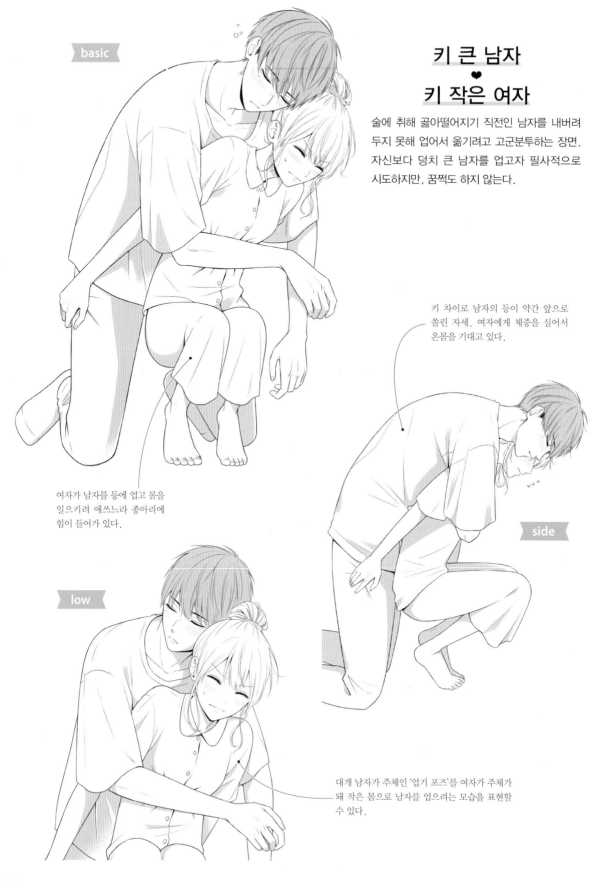

basic

키 큰 남자 ♥ 키 작은 여자

술에 취해 곯아떨어지기 직전인 남자를 내버려 두지 못해 업어서 옮기려고 고군분투하는 장면. 자신보다 덩치 큰 남자를 업고자 필사적으로 시도하지만, 꿈쩍도 하지 않는다.

키 차이로 남자의 등이 약간 앞으로 쏠린 자세. 여자에게 체중을 실어서 온몸을 기대고 있다.

여자가 남자를 등에 업고 몸을 일으키려 애쓰느라 종아리에 힘이 들어가 있다.

side

low

대개 남자가 주체인 '업기 포즈'를 여자가 주체가 돼 작은 몸으로 남자를 업으려는 모습을 표현할 수 있다.

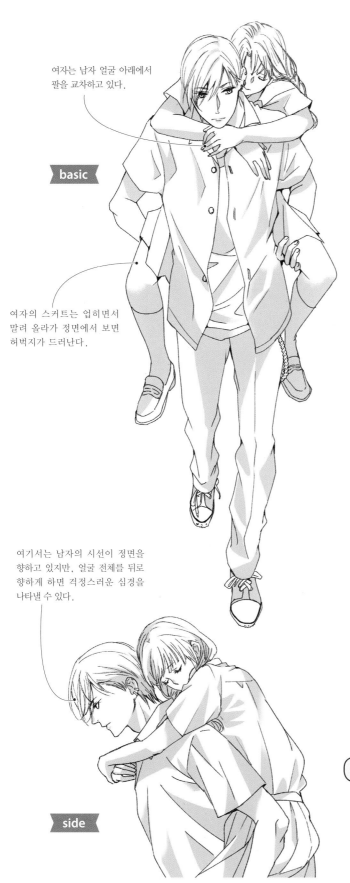

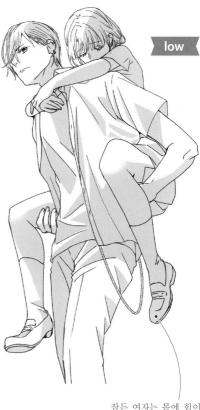

여자는 남자 얼굴 아래에서 팔을 교차하고 있다.

basic

여자의 스커트는 업히면서 말려 올라가 정면에서 보면 허벅지가 드러난다.

불량한 남학생
♥
모범적인 여학생

남자가 피곤해 잠들어버린 여자를 업어 집까지 데려다주는 장면. 남자는 여자가 떨어지지 않도록 받치며 잠에서 깨지 않도록 신경 쓰고 있다.

low

여기서는 남자의 시선이 정면을 향하고 있지만, 얼굴 전체를 뒤로 향하게 하면 걱정스러운 심경을 나타낼 수 있다.

잠든 여자는 몸에 힘이 들어가지 않은 채 발끝이 아래로 향하고 있다.

side

알콩달콩 포즈 Tip

업을 때 여자 다리를 만지는 남자 표정으로 성격을 표현할 수 있다. 여자의 상태에 집중 하는지, 설렘을 느끼는지로 캐릭터 특성을 나타낼 수 있다.

순진한 남자 ♥ 당돌한 여자

남자가 다치자 여자가 급히 업으려는 상황. "무리하면 안 돼요"라며 남자를 업으려 기를 쓰는 여자. 둘의 체격차가 있어 업기가 쉽지 않다. 그녀를 걱정스럽게 바라보는 남자의 표정도 포인트

basic

여자는 무릎을 구부려 양다리로 버티며 자신보다 덩치가 큰 남자를 업고자 한다.

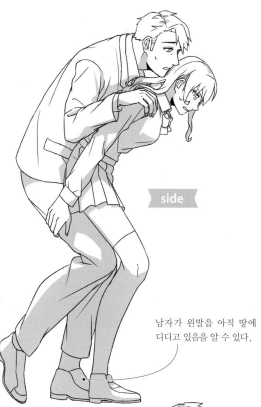

side

남자가 왼발을 아직 땅에 디디고 있음을 알 수 있다.

남자는 손을 여자 몸에 제대로 걸치지 못하고 어깨에 살짝 얹기만 했다. 미안해하는 마음을 표현한 부분

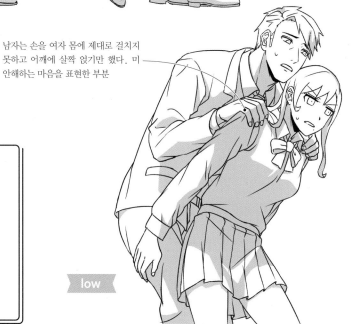

low

Point

포즈의 주체를 바꿔보자

'업기'나 '공주님 안기' 등은 주로 남자가 주체가 되는 포즈다. 주체를 여자로 바꿔 상대를 위해 어떤 어려움도 마다하지 않는 애틋한 마음을 표현할 수 있다. 자신보다 체중이 무거운 남자를 업는 것이 여의치 않아 애타는 모습도 강조할 수 있다.

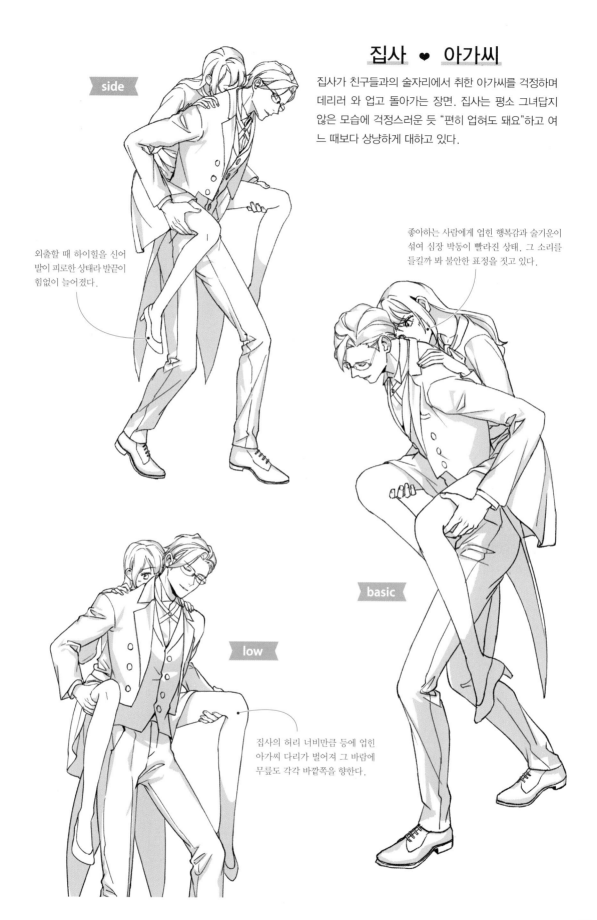

집사 ♥ 아가씨

집사가 친구들과의 술자리에서 취한 아가씨를 걱정하며 데리러 와 업고 돌아가는 장면. 집사는 평소 그녀답지 않은 모습에 걱정스러운 듯 "편히 업혀도 돼요"하고 여느 때보다 상냥하게 대하고 있다.

side

외출할 때 하이힐을 신어 발이 피로한 상태라 발끝이 힘없이 늘어졌다.

좋아하는 사람에게 업힌 행복감과 술기운이 섞여 심장 박동이 빨라진 상태. 그 소리를 들킬까 봐 불안한 표정을 짓고 있다.

basic

low

집사의 허리 너비만큼 등에 업힌 아가씨 다리가 벌어져 그 바람에 무릎도 각각 바깥쪽을 향한다.

공주님 안기

온몸으로 상대방의 몸을 들어 올리는 포즈라 허리를 숙이는 방식이나 몸이 앞으로 쏠린 자세가 포인트다. 안기는 쪽도 상대에게 의지해 잡는 방식이나 몸을 비트는 모습을 신경 써서 그리자.

남자 고등학생 ♥ 여자 고등학생

두 사람이 공주님 안기에 도전하느라 고군분투하는 장면. 남자는 여자를 안아 올릴 정도의 근력이 없어 뜻대로 들어 올리지 못해 초조해하고, 여자는 쑥스러워하면서 걱정스럽게 바라보고 있다.

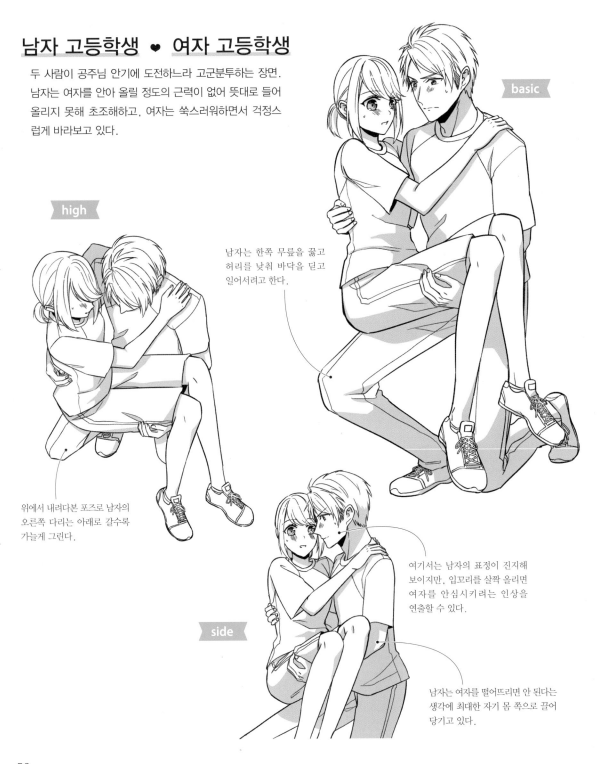

basic

high

남자는 한쪽 무릎을 꿇고 허리를 낮춰 바닥을 딛고 일어서려고 한다.

위에서 내려다본 포즈로 남자의 오른쪽 다리는 아래로 갈수록 가늘게 그린다.

여기서는 남자의 표정이 진지해 보이지만, 입꼬리를 살짝 올리면 여자를 안심시키려는 인상을 연출할 수 있다.

side

남자는 여자를 떨어뜨리면 안 된다는 생각에 최대한 자기 몸 쪽으로 끌어 당기고 있다.

고양이상 남자 ♥ 강아지상 여자

집에서 영화 보다가 잠들어버린 여자를 침대까지 공주님
안기로 옮기는 장면. 익숙한 동작으로 여자를 옮기는 걸로
보아 두 사람에게는 일상적인 일임을 알 수 있다.

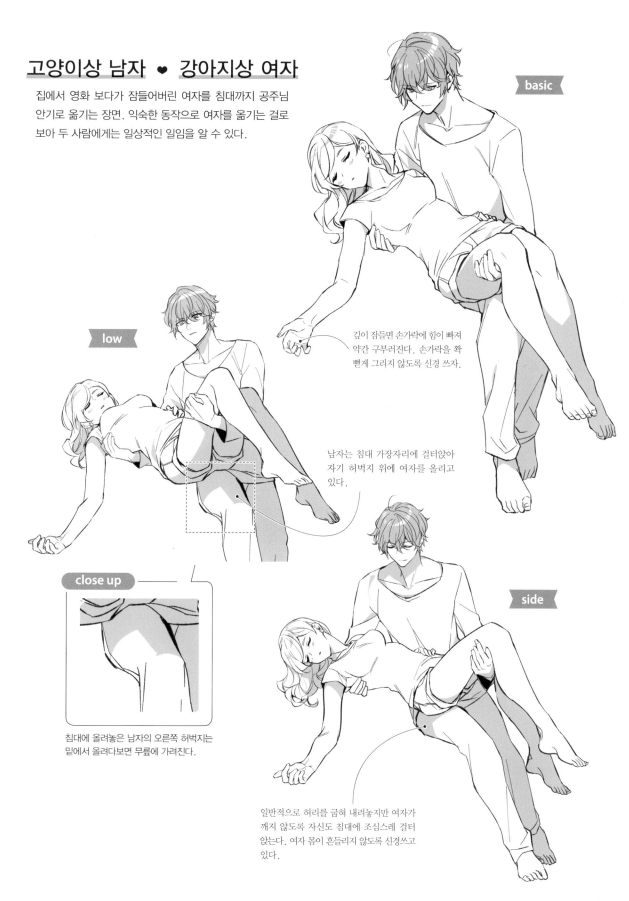

basic

low

깊이 잠들면 손가락에 힘이 빠져
약간 구부러진다. 손가락을 쫙
뻗게 그리지 않도록 신경 쓰자.

남자는 침대 가장자리에 걸터앉아
자기 허벅지 위에 여자를 올리고
있다.

side

close up

침대에 올려놓은 남자의 오른쪽 허벅지는
밑에서 올려다보면 무릎에 가려진다.

일반적으로 허리를 굽혀 내려놓지만 여자가
깨지 않도록 자신도 침대에 조심스레 걸터
앉는다. 여자 몸이 흔들리지 않도록 신경쓰고
있다.

키 큰 남자 ❤ 키 작은 여자

남자는 평소에 애정 표현이 서툴지만, 오랜만에 스위치가 켜져
어리광 부리듯 공주님 안기를 하고 있다. 앉은 상태에서 공주님
안기를 하면 온몸이 포위되어 달아날 수 없어 알콩달콩한
스킨십에 안성맞춤이다.

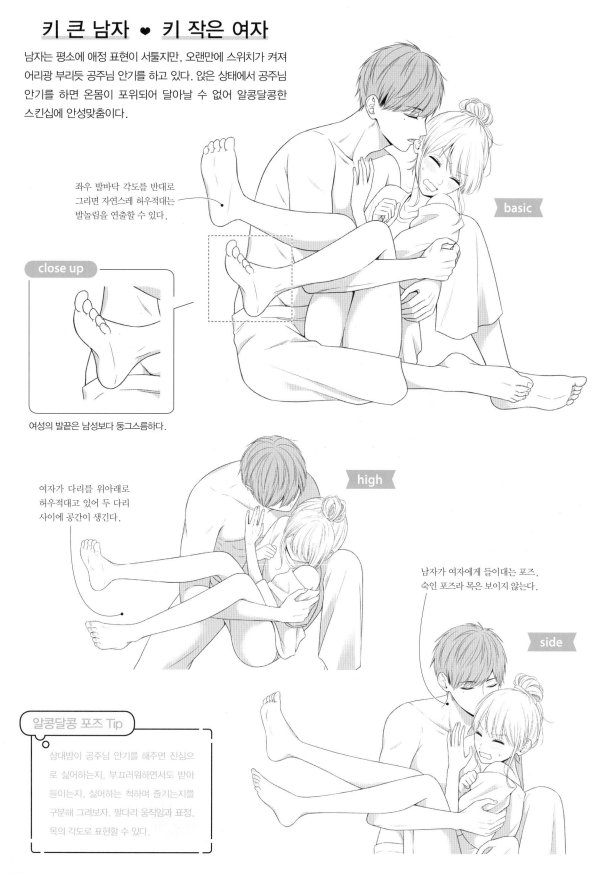

좌우 발바닥 각도를 반대로
그리면 자연스레 허우적대는
발놀림을 연출할 수 있다.

basic

close up

여성의 발끝은 남성보다 둥그스름하다.

여자가 다리를 위아래로
허우적대고 있어 두 다리
사이에 공간이 생긴다.

high

남자가 여자에게 들이대는 포즈.
숙인 포즈라 목은 보이지 않는다.

side

알콩달콩 포즈 Tip

상대방이 공주님 안기를 해주면 진심으
로 싫어하는지, 부끄러워하면서도 받아
들이는지, 싫어하는 척하며 즐기는지를
구분해 그려보자. 팔다리 움직임과 표정,
목의 각도로 표현할 수 있다.

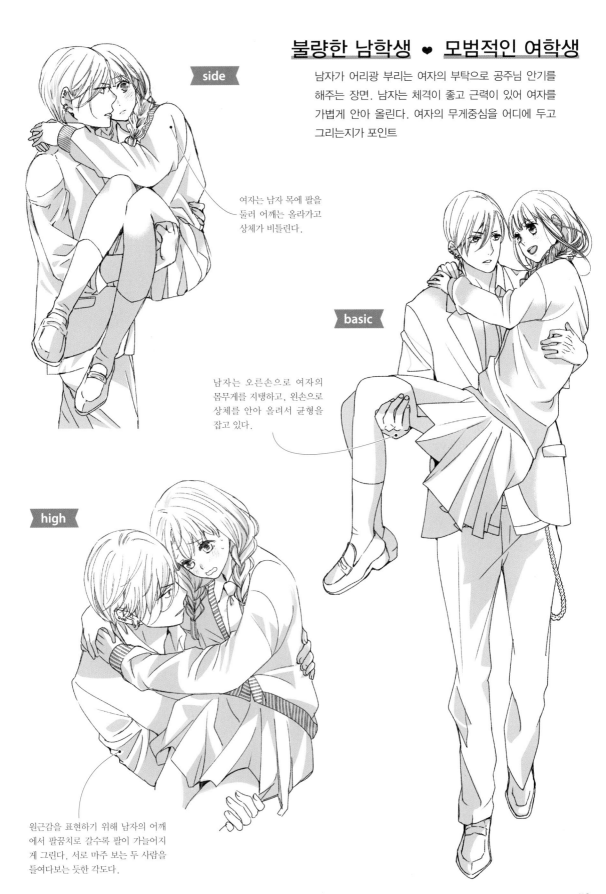

불량한 남학생 ♥ 모범적인 여학생

남자가 어리광 부리는 여자의 부탁으로 공주님 안기를 해주는 장면. 남자는 체격이 좋고 근력이 있어 여자를 가볍게 안아 올린다. 여자의 무게중심을 어디에 두고 그리는지가 포인트

side

여자는 남자 목에 팔을 둘러 어깨는 올라가고 상체가 비틀린다.

basic

남자는 오른손으로 여자의 몸무게를 지탱하고, 왼손으로 상체를 안아 올려서 균형을 잡고 있다.

high

원근감을 표현하기 위해 남자의 어깨에서 팔꿈치로 갈수록 팔이 가늘어지게 그린다. 서로 마주 보는 두 사람을 들여다보는 듯한 각도다.

순진한 남자 ♥ 당돌한 여자

홈데이트 중 침대 옆에서 공주님 안기를 시도하는 장면.
남자보디 이린 여자는 늘 어린애 취급민 받는 거 같아
"나도 할 수 있어!"하며 남자를 안아 올리려 안감힘을
쓰고 있다.

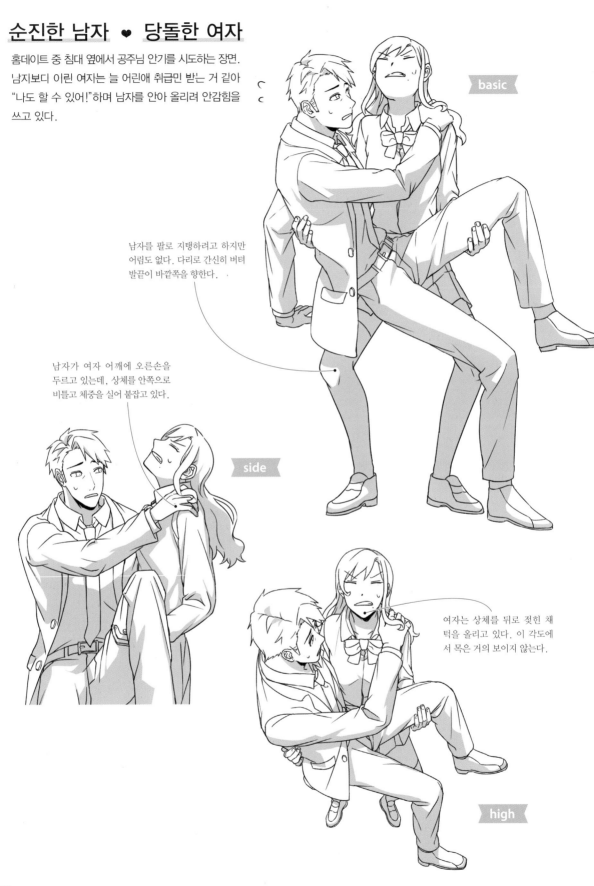

basic

남자를 팔로 지탱하려고 하지만
어림도 없다. 다리로 간신히 버텨
발끝이 바깥쪽을 향한다.

남자가 여자 어깨에 오른손을
두르고 있는데, 상체를 안쪽으로
비틀고 체중을 실어 붙잡고 있다.

side

여자는 상체를 뒤로 젖힌 채
턱을 올리고 있다. 이 각도에
서 목은 거의 보이지 않는다.

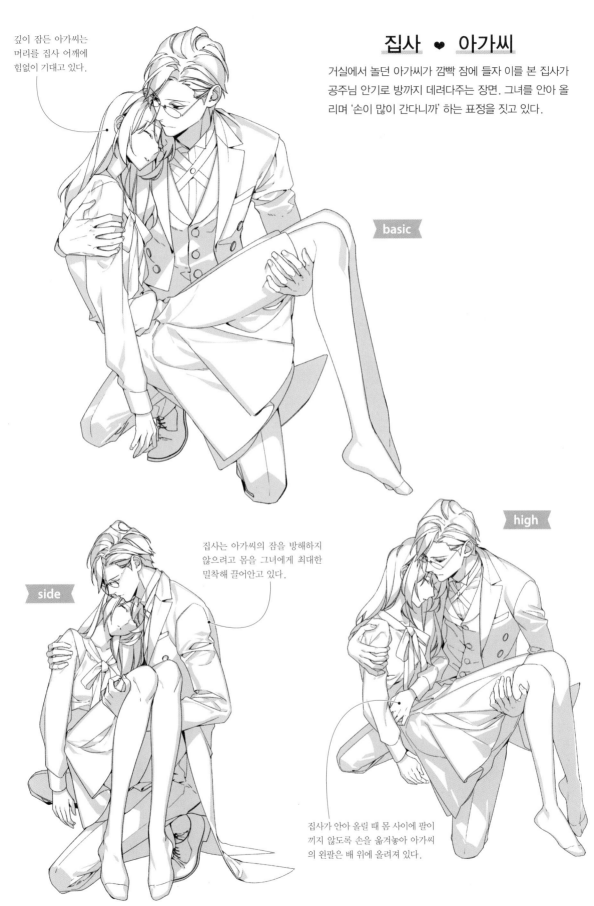

깊이 잠든 아가씨는
머리를 집사 어깨에
힘없이 기대고 있다.

집사 ♥ 아가씨

거실에서 놀던 아가씨가 깜빡 잠에 들자 이를 본 집사가
공주님 안기로 방까지 데려다주는 장면. 그녀를 안아 올
리며 '손이 많이 간다니까' 하는 표정을 짓고 있다.

basic

집사는 아가씨의 잠을 방해하지
않으려고 몸을 그녀에게 최대한
밀착해 끌어안고 있다.

high

side

집사가 안아 올릴 때 몸 사이에 팔이
끼지 않도록 손을 옮겨놓아 아가씨
의 왼팔은 배 위에 올려져 있다.

먹여주기

먹여주는 것은 상대의 반응을 떠보고 싶거나 알콩달콩 사랑을 표현하고 싶을 때 사용할 수 있다. 경계하지 않고 입을 벌려 받아먹는 모습에서 상대에 대한 신뢰가 전해진다.

긴장한 여자는 허리를 곧추세우고 있어 어깨가 약간 뒤로 처진 걸 알 수 있다.

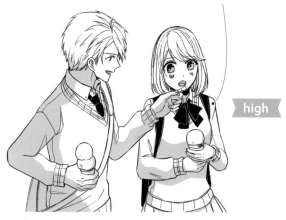

high

남자 고등학생 ♥ 여자 고등학생

아이스크림 가게에 잠깐 들른 두 사람이 서로 먹여주는 장면. 남자는 부끄러운 듯 머뭇거리면서도 입을 벌리는 여자가 못내 귀엽다는 듯 아이스크림을 먹여주고 있다.

남자는 여자 얼굴을 들여다보기 위해 몸을 앞으로 내밀고 상체를 약간 숙이고 있다.

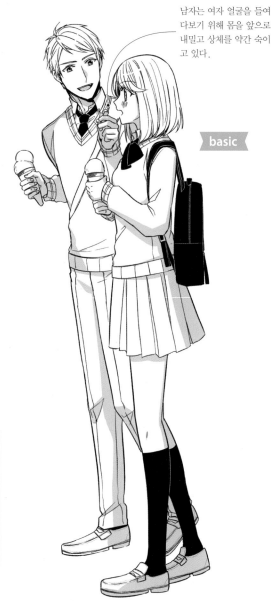

basic

남자가 아이스크림을 먹여주려고 손을 올릴 때 어깨도 올라간다.

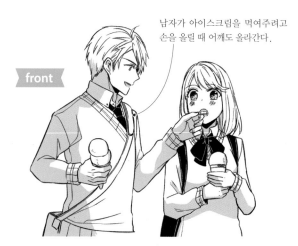

front

Point
베스트 각도를 찾아보자

베스트 각도란 보여주고자 하는 부분에 초점이 잘 맞춰진 것을 말한다. 무엇을 보여주고 싶은지에 따라 베스트 각도는 달라진다. 그림에서 어떤 것을 보여주고 싶은지를 생각하여 각도를 정하자.

고양이상 남자 ♥ 강아지상 여자

카페 카운터에서 데이트하며 디저트를 먹여주는 장면. 여자가 도넛과 파르페 중 뭘 먹을지 고민하자 남자가 모두 주문해 떠 먹여주고 있다. 여자는 즐거운 마음으로 받아먹고 있다.

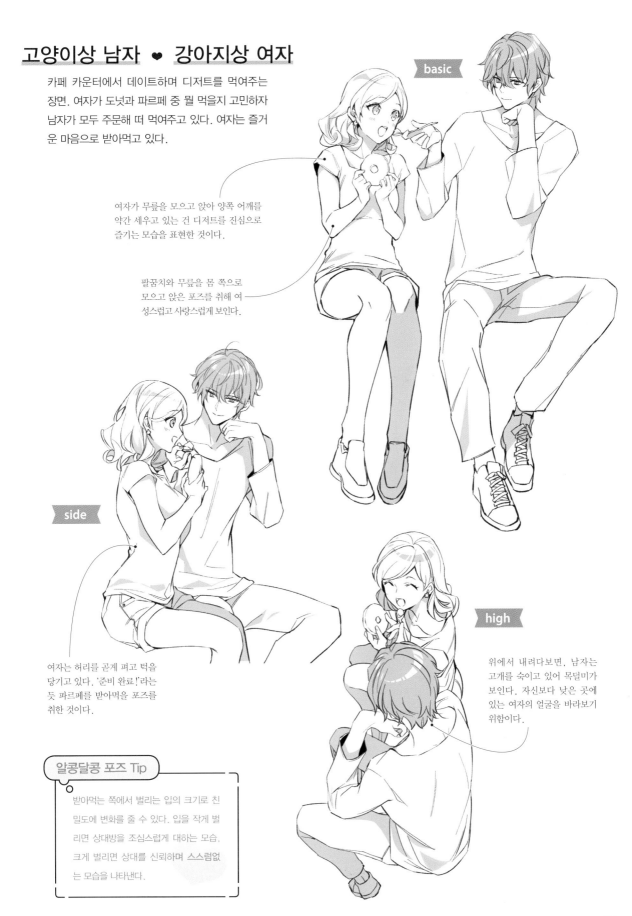

basic

여자가 무릎을 모으고 앉아 양쪽 어깨를 약간 세우고 있는 건 디저트를 진심으로 즐기는 모습을 표현한 것이다.

팔꿈치와 무릎을 몸 쪽으로 모으고 앉은 포즈를 취해 여성스럽고 사랑스럽게 보인다.

side

여자는 허리를 곧게 펴고 턱을 당기고 있다. '준비 완료!'라는 듯 파르페를 받아먹을 포즈를 취한 것이다.

high

위에서 내려다보면, 남자는 고개를 숙이고 있어 목덜미가 보인다. 자신보다 낮은 곳에 있는 여자의 얼굴을 바라보기 위함이다.

알콩달콩 포즈 Tip

받아먹는 쪽에서 벌리는 입의 크기로 친밀도에 변화를 줄 수 있다. 입을 작게 벌리면 상대방을 조심스럽게 대하는 모습. 크게 벌리면 상대를 신뢰하며 스스럼없는 모습을 나타낸다.

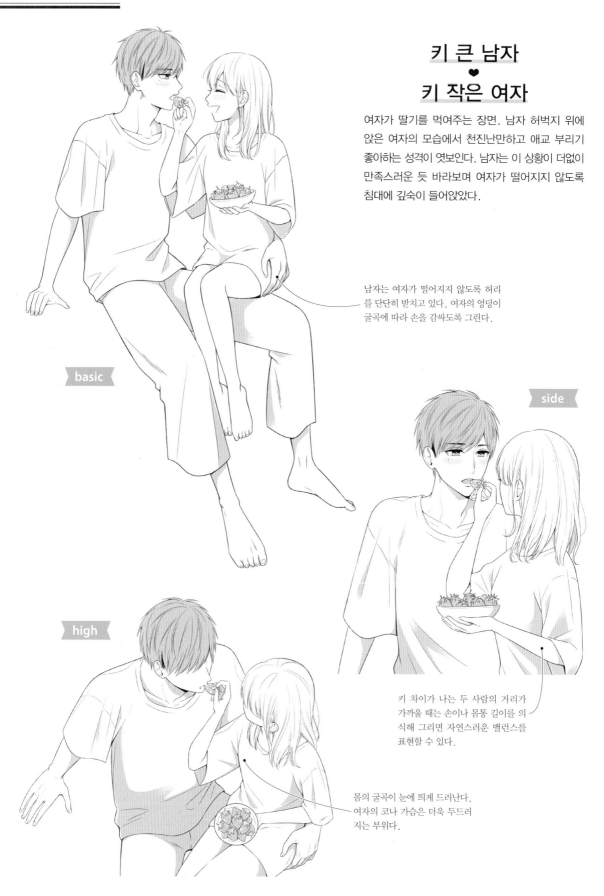

키 큰 남자
♥
키 작은 여자

여자가 딸기를 먹여주는 장면. 남자 허벅지 위에
앉은 여자의 모습에서 천진난만하고 애교 부리기
좋아하는 성격이 엿보인다. 남자는 이 상황이 더없이
만족스러운 듯 바라보며 여자가 떨어지지 않도록
침대에 깊숙이 들어앉았다.

basic

남자는 여자가 떨어지지 않도록 허리
를 단단히 받치고 있다. 여자의 엉덩이
굴곡에 따라 손을 감싸도록 그린다.

side

키 차이가 나는 두 사람의 거리가
가까울 때는 손이나 몸통 길이를 의
식해 그리면 자연스러운 밸런스를
표현할 수 있다.

high

몸의 굴곡이 눈에 띄게 드러난다.
여자의 코나 가슴은 더욱 두드러
지는 부위다.

작은 여자 손과 거친 남자 손이
근접 거리에 있다. 남녀의 손
특징을 구분해 그려야 한다.

불량한 남학생 ♥ 모범적인 여학생

학교 축제 준비로 혼자 작업하고 있는 남자를 위해
도시락을 챙겨 가 먹여주는 장면. 여자 손을 잡아
자기 입으로 가져가는 남자의 모습에서 강압적인
면모가 엿보인다.

basic

close up

high

여자의 팔을 붙잡을 때 가장 가는 부위인
손목을 잡으면 힘이 쉽게 들어간다.

여자의 손이 당겨지면 상체도
옆으로 돌아간다. 옷 주름 역시
몸통이 돌아간 방향으로 잡힌다.

back

남자는 편하게 먹을 수 있도록
한쪽 무릎을 세우고 있어 무게
중심이 왼쪽으로 치우친다.

65

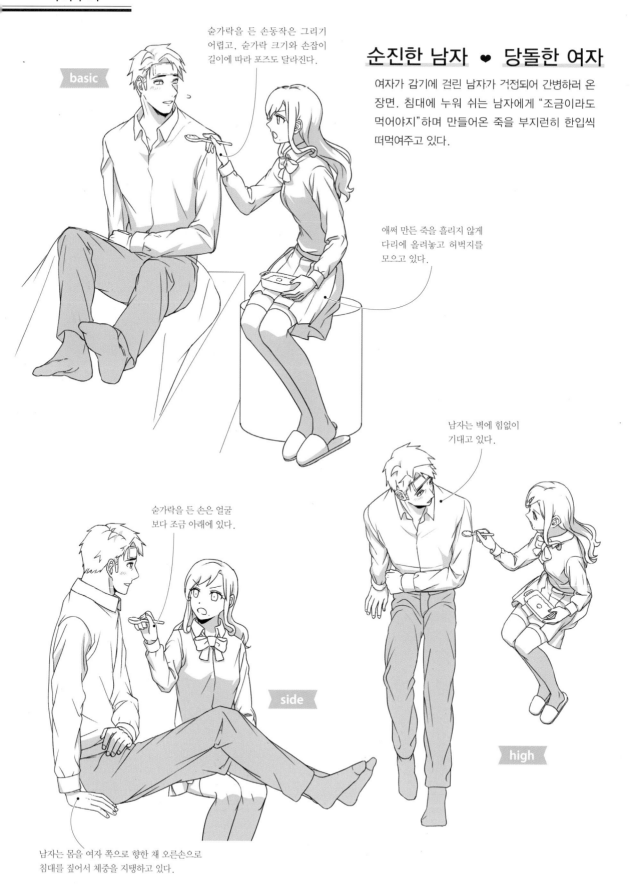

숟가락을 든 손동작은 그리기 어렵고, 숟가락 크기와 손잡이 길이에 따라 포즈도 달라진다.

basic

순진한 남자 ❤ 당돌한 여자

여자가 감기에 걸린 남자가 거전되어 간병하러 온 장면. 침대에 누워 쉬는 남자에게 "조금이라도 먹어야지"하며 만들어온 죽을 부지런히 한입씩 떠먹여주고 있다.

애써 만든 죽을 흘리지 않게 다리에 올려놓고 허벅지를 모으고 있다.

남자는 벽에 힘없이 기대고 있다.

숟가락을 든 손은 얼굴 보다 조금 아래에 있다.

side

high

남자는 몸을 여자 쪽으로 향한 채 오른손으로 침대를 짚어서 체중을 지탱하고 있다.

집사 ♥ 아가씨

집사가 아가씨가 좋아하는 과일타르트를 먹여 주는 장면. 아가씨는 눈을 감은 채 입을 벌리고 있다. 무방비한 모습을 보이는 사랑스러운 아가씨를 집사가 귀엽다는 듯 보고 있다.

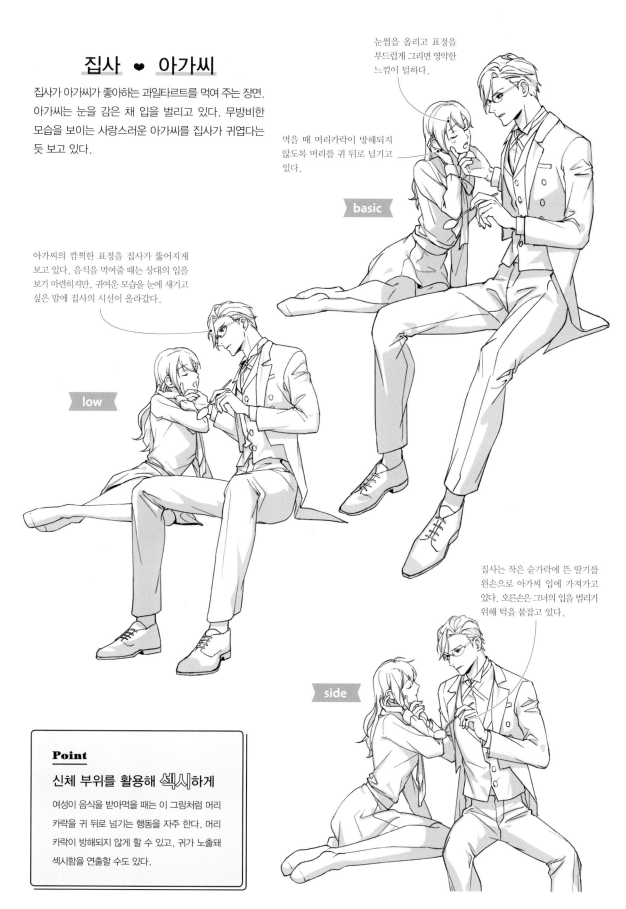

눈썹을 올리고 표정을 부드럽게 그리면 영악한 느낌이 덜하다.

먹을 때 머리카락이 방해되지 않도록 머리를 귀 뒤로 넘기고 있다.

basic

아가씨의 깜찍한 표정을 집사가 뚫어지게 보고 있다. 음식을 먹여줄 때는 상대의 입을 보기 마련이지만, 귀여운 모습을 눈에 새기고 싶은 맘에 집사의 시선이 올라갔다.

low

집사는 작은 숟가락에 뜬 딸기를 왼손으로 아가씨 입에 가져가고 있다. 오른손은 그녀의 입을 벌리기 위해 턱을 붙잡고 있다.

side

Point

신체 부위를 활용해 섹시하게

여성이 음식을 받아먹을 때는 이 그림처럼 머리 카락을 귀 뒤로 넘기는 행동을 자주 한다. 머리 카락이 방해되지 않게 할 수 있고, 귀가 노출돼 섹시함을 연출할 수도 있다.

이마 키스

이마에 하는 키스는 모성애나 대가 없는 사랑을 의미한다. 얼굴을 가까이 대는 이마 키스는 두 사람의 시선이 마주치지 않는 자세라 표정을 어떻게 나타내는지에 따라 속마음을 표현할 수 있다.

남자 고등학생 ♥ 여자 고등학생

쉬는 시간이 끝날 무렵, 여자에게 뜻밖의 사랑스러운 말을 듣고 날 듯한 기분을 주체 못 해 손을 당겨 이마에 키스하는 장면. 여자는 이마 키스를 당하리라고는 예상치 못해 당황스러움을 감추지 못한다.

basic

키 차이가 얼마 나지 않아 남자 등은 곧게 세워진다.

high

여자의 시선이 올라가면서 턱이 함께 올라가고 표정도 잘 보이게 된다.

남자의 손이 여자의 손을 끌어 당기고 있다. 팔꿈치를 뒤로 빼고 키스에 집중한 것을 알 수 있다.

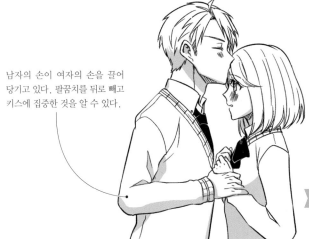

side

고양이상 남자 ♥ 강아지상 여자

자기 전, "키스해줘"라며 조르는 여자에게 이마 키스하는
장면. 남자가 머뭇거림 없이 키스해주자 여자는 뒷짐 지고
만족스럽게 웃고 있다.

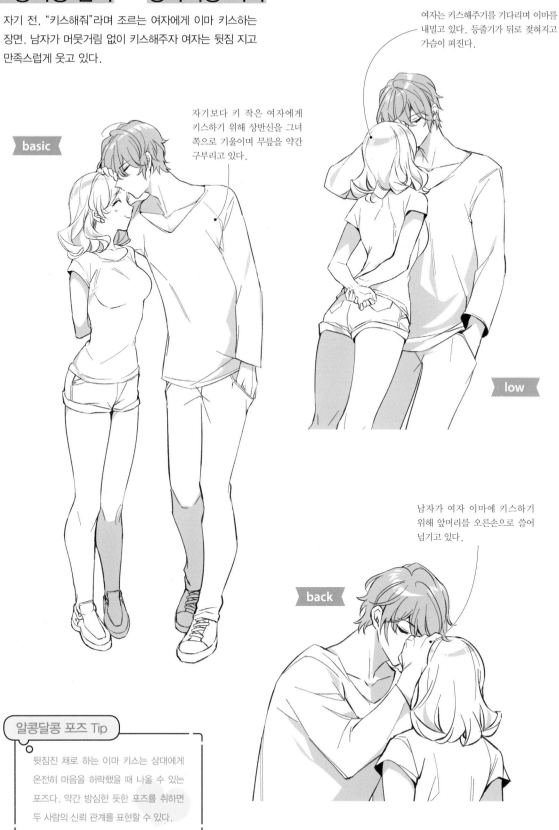

여자는 키스해주기를 기다리며 이마를
내밀고 있다. 등줄기가 뒤로 젖혀지고
가슴이 펴진다.

자기보다 키 작은 여자에게
키스하기 위해 상반신을 그녀
쪽으로 기울이며 무릎을 약간
구부리고 있다.

basic

low

남자가 여자 이마에 키스하기
위해 앞머리를 오른손으로 쓸어
넘기고 있다.

back

알콩달콩 포즈 Tip

뒷짐진 채로 하는 이마 키스는 상대에게
온전히 마음을 허락했을 때 나올 수 있는
포즈다. 약간 방심한 듯한 포즈를 취하면
두 사람의 신뢰 관계를 표현할 수 있다.

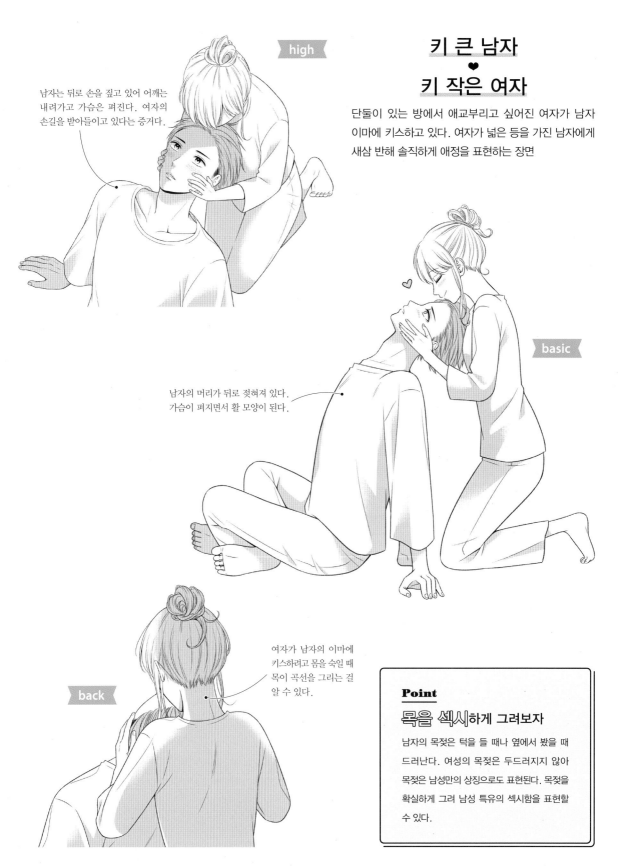

남자는 뒤로 손을 짚고 있어 어깨는 내려가고 가슴은 펴진다. 여자의 손길을 받아들이고 있다는 증거다.

키 큰 남자 ♥ 키 작은 여자

단둘이 있는 방에서 애교부리고 싶어진 여자가 남자 이마에 키스하고 있다. 여자가 넓은 등을 가진 남자에게 새삼 반해 솔직하게 애정을 표현하는 장면

basic

남자의 머리가 뒤로 젖혀져 있다. 가슴이 펴지면서 활 모양이 된다.

back

여자가 남자의 이마에 키스하려고 몸을 숙일 때 목이 곡선을 그리는 걸 알 수 있다.

Point

목을 섹시하게 그려보자

남자의 목젖은 턱을 들 때나 옆에서 봤을 때 드러난다. 여성의 목젖은 두드러지지 않아 목젖은 남성만의 상징으로도 표현된다. 목젖을 확실하게 그려 남성 특유의 섹시함을 표현할 수 있다.

불량한 남학생 ❤ 모범적인 여학생

쉬는 시간이 끝나기 직전 헤어지는 게 아쉬워 이마
키스하는 장면. 서로의 표정이 보이지 않아서 몸을
밀착시켜 두근거림을 강조한다. 입가를 가린 여자의
손에서 솔직한 애정 표현을 부끄러워하는 마음이
전해진다.

high

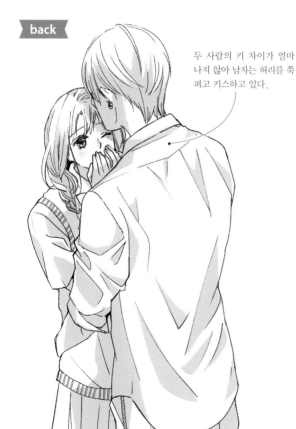

여자는 두 손으로 입가를
가리고 한쪽 눈만 살짝 떠
남자를 바라보고 있다.

back

두 사람의 키 차이가 얼마
나지 않아 남자는 허리를 쭉
펴고 키스하고 있다.

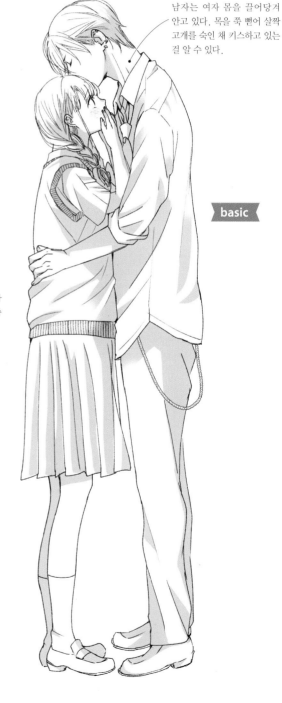

남자는 여자 몸을 끌어당겨
안고 있다. 목을 쭉 뻗어 살짝
고개를 숙인 채 키스하고 있는
걸 알 수 있다.

basic

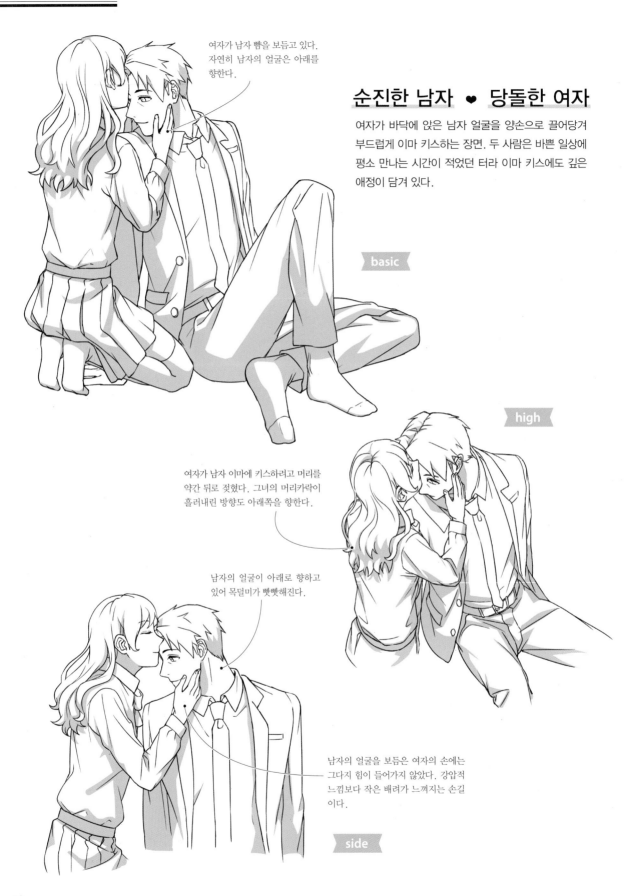

여자가 남자 뺨을 보듬고 있다. 자연히 남자의 얼굴은 아래를 향한다.

순진한 남자 ♥ 당돌한 여자

여자가 바닥에 앉은 남자 얼굴을 양손으로 끌어당겨 부드럽게 이마 키스하는 장면. 두 사람은 바쁜 일상에 평소 만나는 시간이 적었던 터라 이마 키스에도 깊은 애정이 담겨 있다.

basic

high

여자가 남자 이마에 키스하려고 머리를 약간 뒤로 젖혔다. 그녀의 머리카락이 흘러내린 방향도 아래쪽을 향한다.

남자의 얼굴이 아래로 향하고 있어 목덜미가 뻣뻣해진다.

남자의 얼굴을 보듬은 여자의 손에는 그다지 힘이 들어가지 않았다. 강압적 느낌보다 작은 배려가 느껴지는 손길이다.

side

집사 ♥ 아가씨

집사가 소파에 앉아 책 읽는 아가씨에게 몰래 다가가 기습적으로 이마 키스하는 장면. 집사는 주변에 사람이 없는 걸 알고 키스에 열중하지만, 그녀는 기습 키스에 놀라 책을 떨어뜨리고 말았다.

아가씨는 몸을 뒤로 젖혀 키스하려는 집사의 표정을 멍하니 바라보고 있다. 갑작스러운 상황에 두근거림이 고조되어 뺨이 붉게 달아올랐다.

들고 있던 책을 떨어뜨리는 바람에 아가 씨의 오른손은 허공을 가볍게 쥔 모습이 됐다. 왼쪽 손가락은 갑작스러운 상황에 당황해 벌어졌다.

집사는 키스에 열중하고 있다. 눈감고 이마의 감촉을 입술로 즐기는 모습이다.

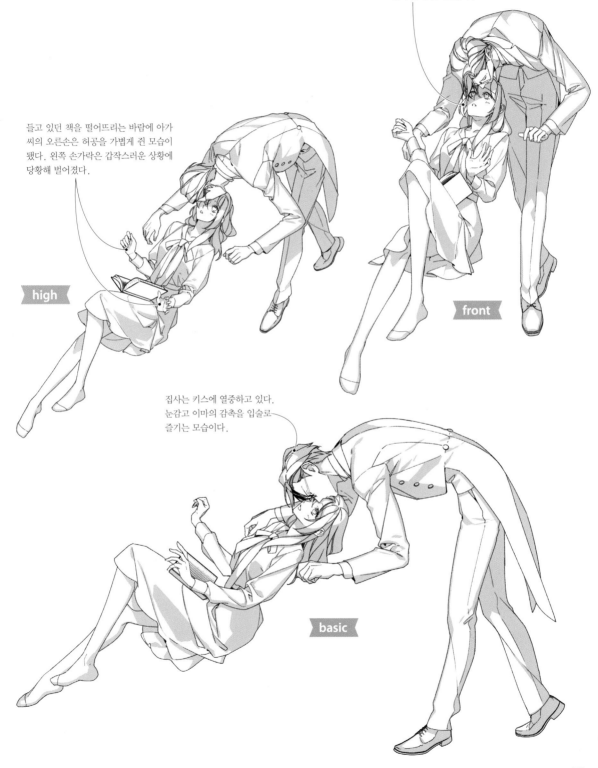

high

front

basic

73

마주 보고 앉기

서로 마주 보고 앉는 포즈는 상대방의 퇴로를 차단하고 가까이 다가가는 장면에서 많이 사용된다. 서로의 표정이 잘 드러나고, 물리적 거리도 가까워져 긴장감을 드러낼 수 있다.

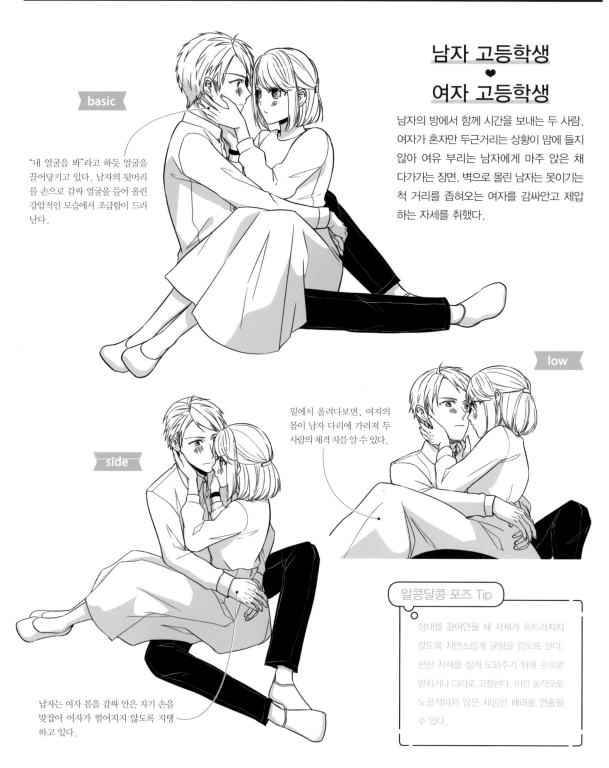

basic

"내 얼굴을 봐"라고 하듯 얼굴을 끌어당기고 있다. 남자의 뒷머리를 손으로 감싸 얼굴을 들어 올린 강압적인 모습에서 조급함이 드러난다.

남자 고등학생 ♥ 여자 고등학생

남자의 방에서 함께 시간을 보내는 두 사람. 여자가 혼자만 두근거리는 상황이 맘에 들지 않아 여유 부리는 남자에게 마주 앉은 채 다가가는 장면. 벽으로 몰린 남자는 못이기는 척 거리를 좁혀오는 여자를 감싸안고 제압하는 자세를 취했다.

low

밑에서 올려다보면, 여자의 몸이 남자 다리에 가려져 두 사람의 체격 차를 알 수 있다.

side

남자는 여자 몸을 감싸 안은 자기 손을 맞잡아 여자가 떨어지지 않도록 지탱하고 있다.

알콩달콩 포즈 Tip

상대를 끌어안을 때 자세가 흐트러지지 않도록 자연스럽게 균형을 잡도록 한다. 편한 자세를 잡게 도와주기 위해 손으로 받치거나 다리로 고정한다. 이런 동작으로 노골적이지 않은 세심한 배려를 연출할 수 있다.

74

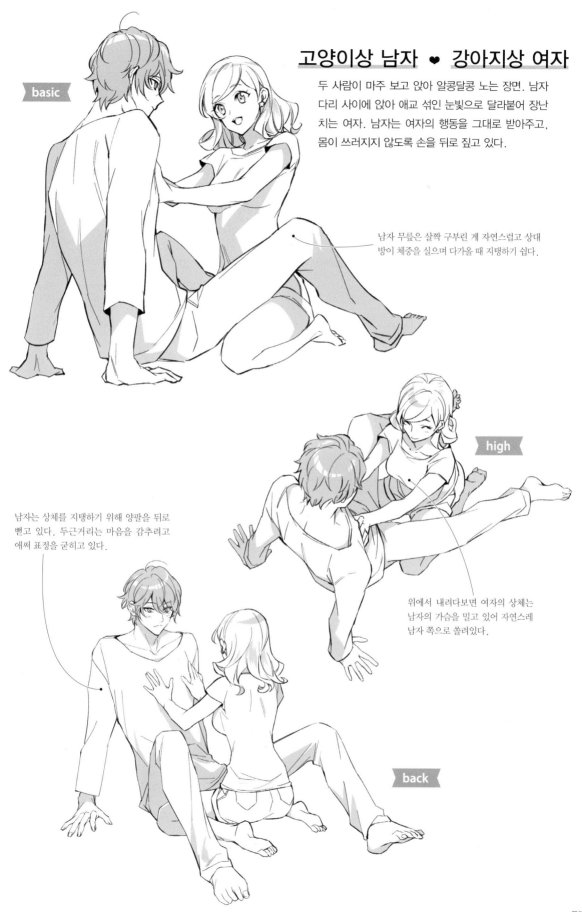

고양이상 남자 ♥ 강아지상 여자

두 사람이 마주 보고 앉아 알콩달콩 노는 장면. 남자 다리 사이에 앉아 애교 섞인 눈빛으로 달라붙어 장난 치는 여자. 남자는 여자의 행동을 그대로 받아주고, 몸이 쓰러지지 않도록 손을 뒤로 짚고 있다.

basic

남자 무릎은 살짝 구부린 게 자연스럽고 상대 방이 체중을 실으며 다가올 때 지탱하기 쉽다.

high

위에서 내려다보면 여자의 상체는 남자의 가슴을 밀고 있어 자연스레 남자 쪽으로 쏠려있다.

남자는 상체를 지탱하기 위해 양팔을 뒤로 뻗고 있다. 두근거리는 마음을 감추려고 애써 표정을 굳히고 있다.

back

키 큰 남자 ♥ 키 작은 여자

두 사람이 마주 앉아 양치질하는 장면. 여자는 거울을 보며 양치질하고, 남자는 그런 여자를 귀엽다는 듯 바라보며 양치질 하고 있다.

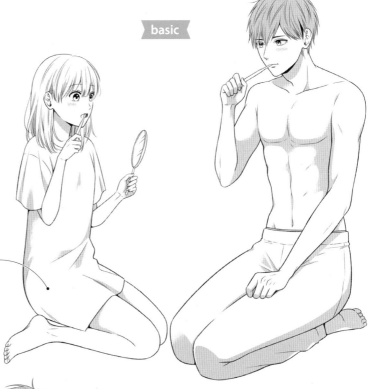

basic

둘 다 무릎을 꿇고 있다. 여자의 다리는 둥그스름하고 부드러운 라인이지만, 남자의 다리는 직선적이고 근육질이다.

여자는 거울로 이를 비춰 보며 양치질하고 있어 얼굴과 거울이 거의 평행이다.

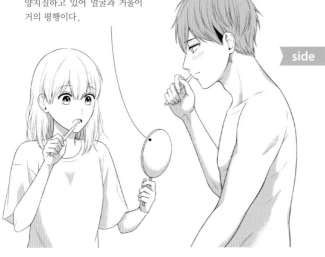

side

알콩달콩 포즈 Tip

함께 양치질하기, 요리하기, 외출 준비하기 등 스킨십이 아니더라도 사이 좋은 커플 관계를 연출할 수 있다. 함께 같은 일을 하며 느낄 수 있는 즐거움을 표현하자.

두 사람은 칫솔을 쥐는 방식이 다르다. 여자는 손가락으로 가볍게 쥐었지만 남자는 손 전체로 잡고 있다.

불량한 남학생 ♥ 모범적인 여학생

여자가 할 말이 있다며 남자를 앉히고 마주 보는 장면. 남자의 목에 걸린 넥타이를 잡아당겨 서로 코가 닿을 만큼 가까이 다가가는 상황을 연출한다. 남자는 불량스럽게 앉아 여자의 자세와 차이가 있다.

남자만 쭈그려 앉은 자세를 취해 서로 무릎을 맞대 앉는 것보다 물리적 거리가 가까워진다.

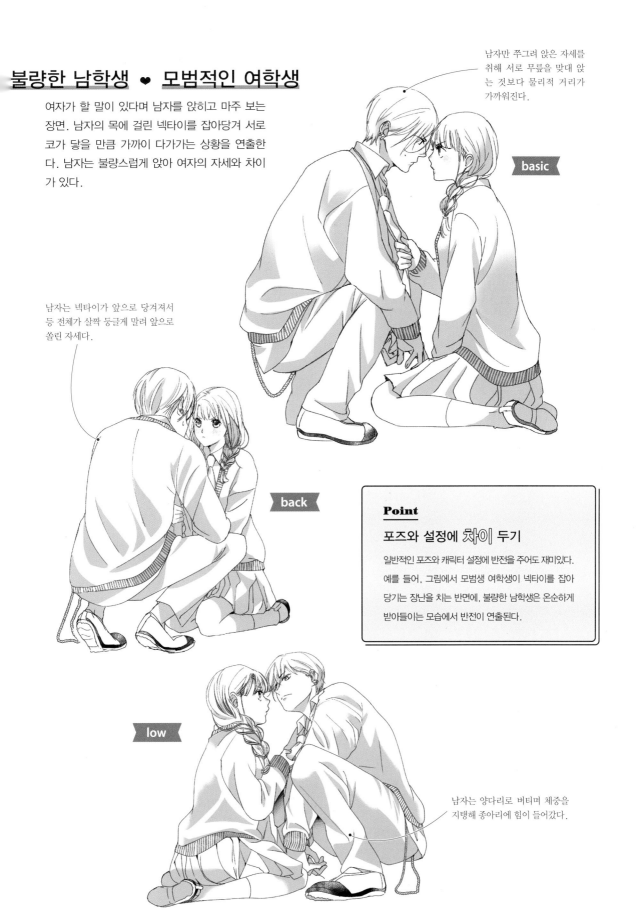

basic

남자는 넥타이가 앞으로 당겨져서 등 전체가 살짝 둥글게 말려 앞으로 쏠린 자세다.

back

low

Point
포즈와 설정에 차이 두기
일반적인 포즈와 캐릭터 설정에 반전을 주어도 재미있다. 예를 들어, 그림에서 모범생 여학생이 넥타이를 잡아 당기는 장난을 치는 반면에, 불량한 남학생은 온순하게 받아들이는 모습에서 반전이 연출된다.

남자는 양다리로 버티며 체중을 지탱해 종아리에 힘이 들어갔다.

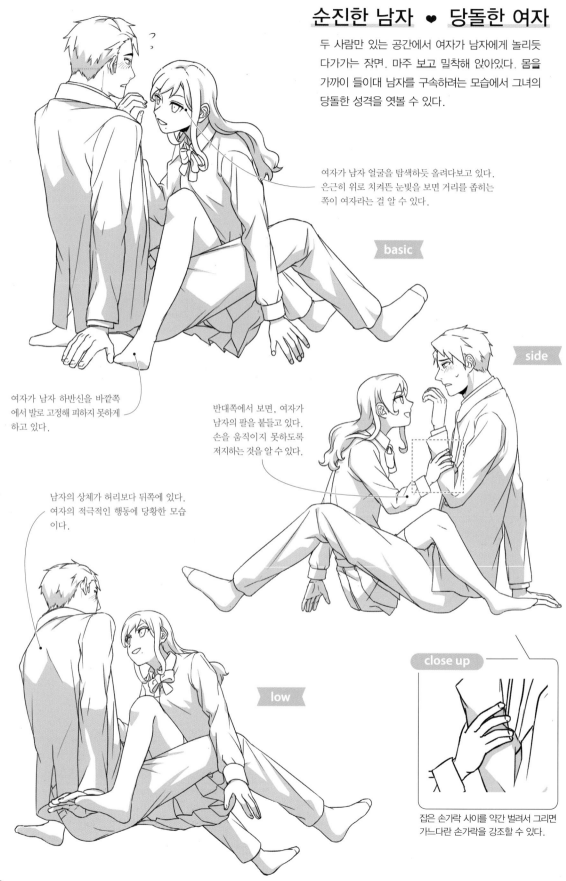

순진한 남자 ❤ 당돌한 여자

두 사람만 있는 공간에서 여자가 남자에게 놀리듯 다가가는 장면. 마주 보고 밀착해 앉아있다. 몸을 가까이 들이대 남자를 구속하려는 모습에서 그녀의 당돌한 성격을 엿볼 수 있다.

여자가 남자 얼굴을 탐색하듯 올려다보고 있다. 은근히 위로 치켜뜬 눈빛을 보면 거리를 좁히는 쪽이 여자라는 걸 알 수 있다.

basic

여자가 남자 하반신을 바깥쪽에서 발로 고정해 피하지 못하게 하고 있다.

반대쪽에서 보면, 여자가 남자의 팔을 붙들고 있다. 손을 움직이지 못하도록 저지하는 것을 알 수 있다.

side

남자의 상체가 허리보다 뒤쪽에 있다. 여자의 적극적인 행동에 당황한 모습이다.

low

close up

잡은 손가락 사이를 약간 벌려서 그리면 가느다란 손가락을 강조할 수 있다.

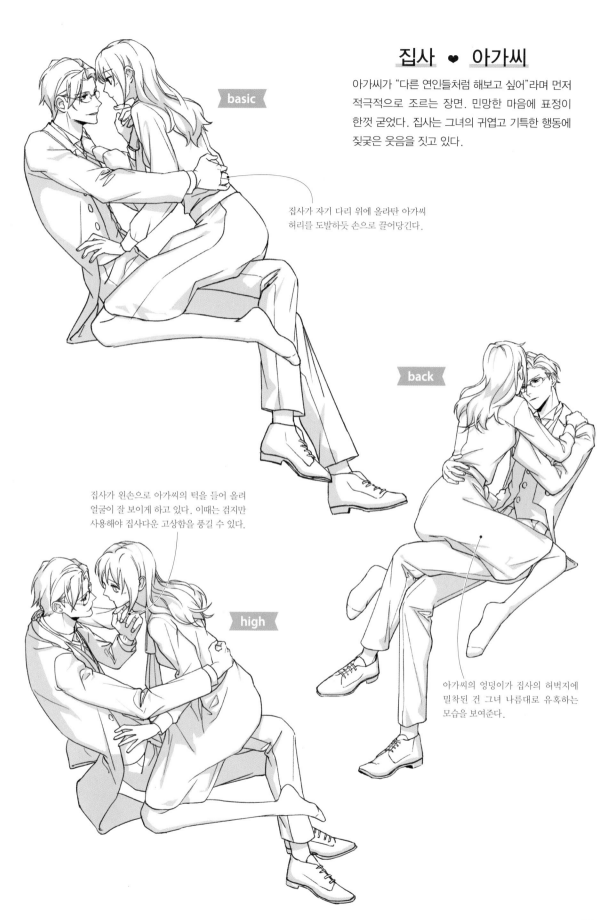

집사 ♥ 아가씨

아가씨가 "다른 연인들처럼 해보고 싶어"라며 먼저 적극적으로 조르는 장면. 민망한 마음에 표정이 한껏 굳었다. 집사는 그녀의 귀엽고 기특한 행동에 짓궂은 웃음을 짓고 있다.

basic

집사가 자기 다리 위에 올라탄 아가씨 허리를 도발하듯 손으로 끌어당긴다.

back

집사가 왼손으로 아가씨의 턱을 들어 올려 얼굴이 잘 보이게 하고 있다. 이때는 검지만 사용해야 집사다운 고상함을 풍길 수 있다.

high

아가씨의 엉덩이가 집사의 허벅지에 밀착된 건 그녀 나름대로 유혹하는 모습을 보여준다.

가벼운 키스

키스는 고전적이고 널리 사용된 애정 표현이다. 입만 닿는 키스의 경우에도 입술뿐만 아니라 볼과 이마, 목덜미 등 접촉하는 부위마다 의미가 달라진다. 표현 방식에도 다양한 변화를 시도할 수 있다.

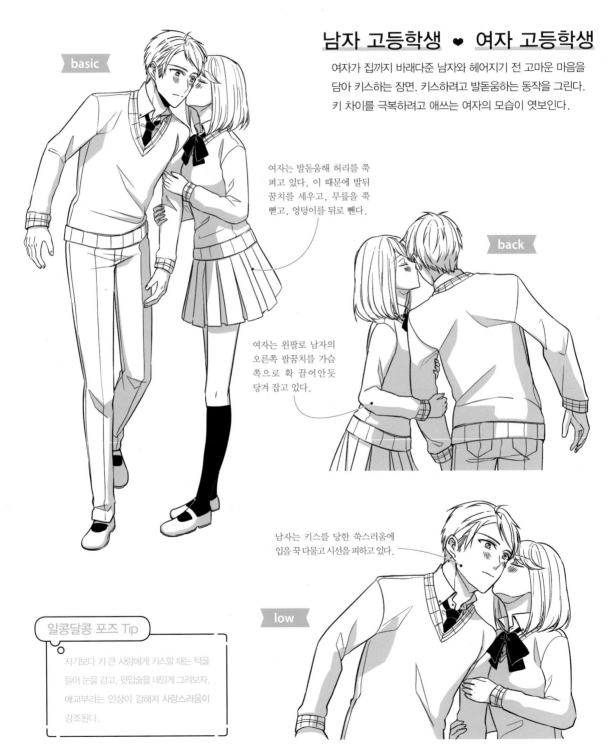

basic

남자 고등학생 ♥ 여자 고등학생

여자가 집까지 바래다준 남자와 헤어지기 전 고마운 마음을 담아 키스하는 장면. 키스하려고 발돋움하는 동작을 그린다. 키 차이를 극복하려고 애쓰는 여자의 모습이 엿보인다.

여자는 발돋움해 허리를 쭉 펴고 있다. 이 때문에 발뒤꿈치를 세우고, 무릎을 쭉 뻗고, 엉덩이를 뒤로 뺀다.

back

여자는 왼팔로 남자의 오른쪽 팔꿈치를 가슴 쪽으로 확 끌어안듯 당겨 잡고 있다.

남자는 키스를 당한 쑥스러움에 입을 꾹 다물고 시선을 피하고 있다.

low

알콩달콩 포즈 Tip

자기보다 키 큰 사람에게 키스할 때는 턱을 들어 눈을 감고, 윗입술을 내밀게 그려보자. 애교부리는 인상이 강해져 사랑스러움이 강조된다.

고양이상 남자 ❤ 강아지상 여자

여자가 자리를 이동하려고 일어서는 남자에게 장난치며 달라붙
어 가볍게 키스하는 장면. 여자가 남자 가슴을 밀면서 기대고
갑자기 키스 당한 남자는 균형을 잡으려 허둥대고 있다.

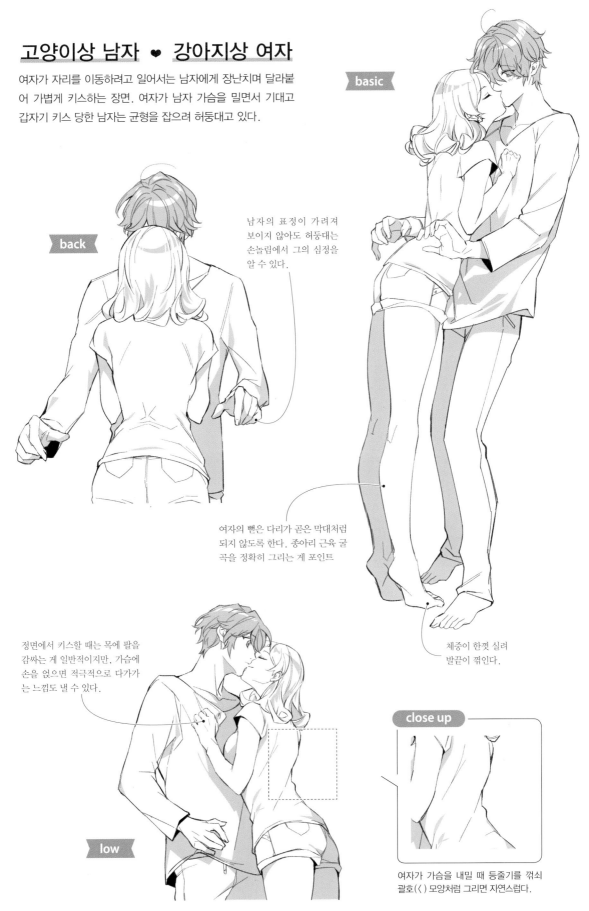

basic

back

남자의 표정이 가려져
보이지 않아도 허둥대는
손놀림에서 그의 심정을
알 수 있다.

여자의 뻗은 다리가 곧은 막대처럼
되지 않도록 한다. 종아리 근육 굴
곡을 정확히 그리는 게 포인트

체중이 한껏 실려
발끝이 꺾인다.

정면에서 키스할 때는 목에 팔을
감싸는 게 일반적이지만, 가슴에
손을 얹으면 적극적으로 다가가
는 느낌도 낼 수 있다.

close up

low

여자가 가슴을 내밀 때 등줄기를 꺾쇠
괄호(〈) 모양처럼 그리면 자연스럽다.

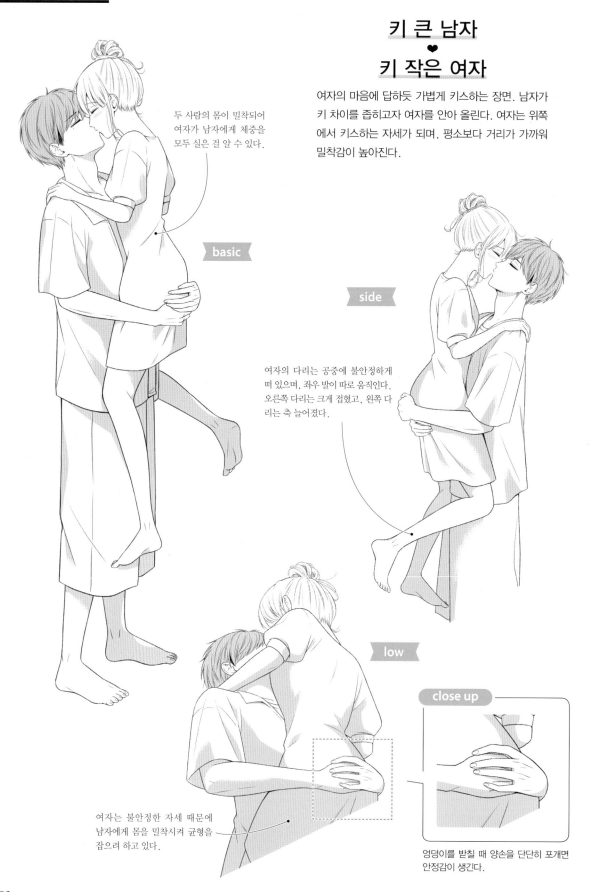

키 큰 남자
♥
키 작은 여자

여자의 마음에 답하듯 가볍게 키스하는 장면. 남자가 키 차이를 좁히고자 여자를 안아 올린다. 여자는 위쪽에서 키스하는 자세가 되며, 평소보다 거리가 가까워 밀착감이 높아진다.

두 사람의 몸이 밀착되어 여자가 남자에게 체중을 모두 실은 걸 알 수 있다.

basic

side

여자의 다리는 공중에 불안정하게 떠 있으며, 좌우 발이 따로 움직인다. 오른쪽 다리는 크게 접혔고, 왼쪽 다리는 축 늘어졌다.

low

여자는 불안정한 자세 때문에 남자에게 몸을 밀착시켜 균형을 잡으려 하고 있다.

close up

엉덩이를 받칠 때 양손을 단단히 포개면 안정감이 생긴다.

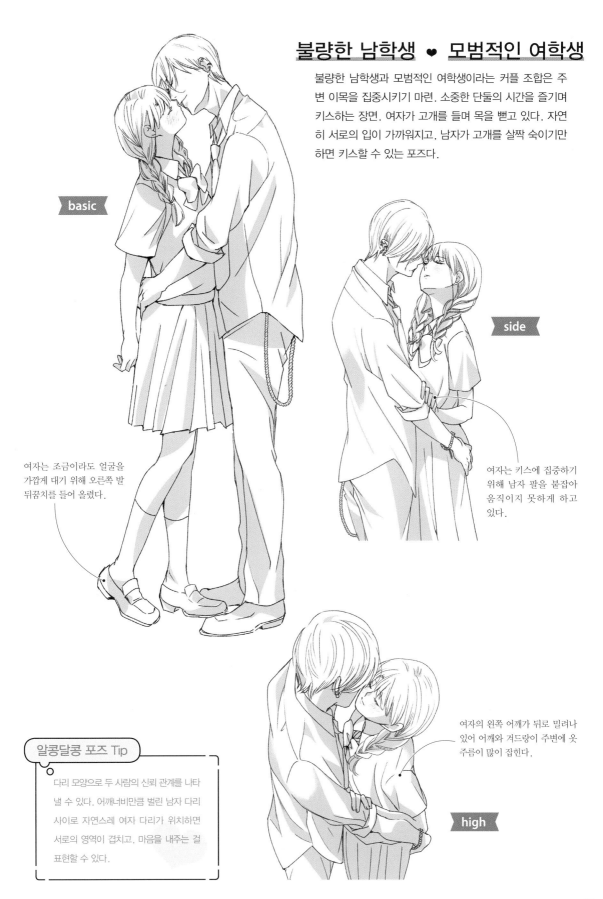

불량한 남학생 ❤ 모범적인 여학생

불량한 남학생과 모범적인 여학생이라는 커플 조합은 주변 이목을 집중시키기 마련. 소중한 단둘의 시간을 즐기며 키스하는 장면. 여자가 고개를 들며 목을 뻗고 있다. 자연히 서로의 입이 가까워지고, 남자가 고개를 살짝 숙이기만 하면 키스할 수 있는 포즈다.

basic

여자는 조금이라도 얼굴을 가깝게 대기 위해 오른쪽 발 뒤꿈치를 들어 올렸다.

side

여자는 키스에 집중하기 위해 남자 팔을 붙잡아 움직이지 못하게 하고 있다.

여자의 왼쪽 어깨가 뒤로 밀려나 있어 어깨와 겨드랑이 주변에 옷 주름이 많이 잡힌다.

high

알콩달콩 포즈 Tip

다리 모양으로 두 사람의 신뢰 관계를 나타낼 수 있다. 어깨너비만큼 벌린 남자 다리 사이로 자연스레 여자 다리가 위치하면 서로의 영역이 겹치고, 마음을 내주는 걸 표현할 수 있다.

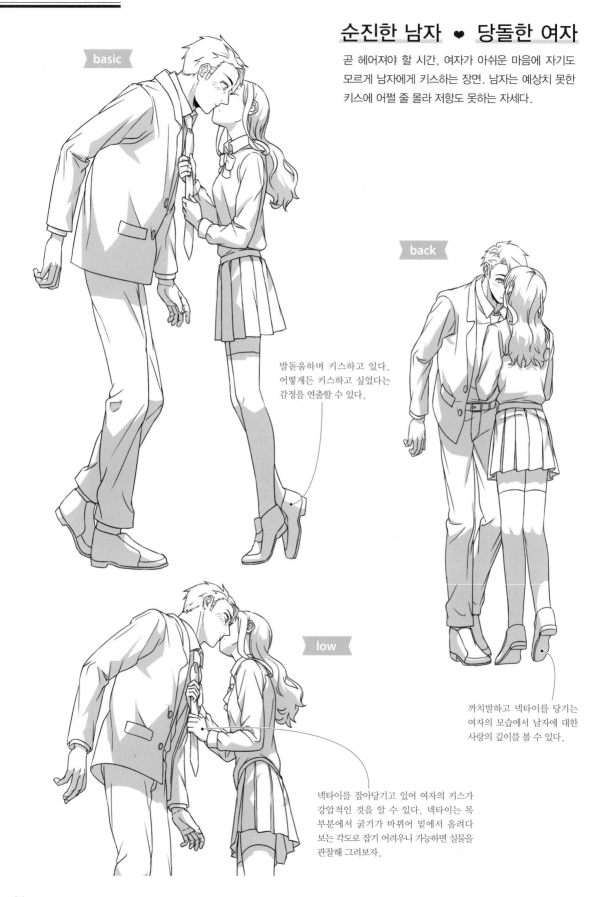

순진한 남자 ♥ 당돌한 여자

곧 헤어져야 할 시간, 여자가 아쉬운 마음에 자기도 모르게 남자에게 키스하는 장면. 남자는 예상치 못한 키스에 어쩔 줄 몰라 저항도 못하는 자세다.

basic

back

low

발돋움하며 키스하고 있다. 어떻게든 키스하고 싶었다는 감정을 연출할 수 있다.

까치발하고 넥타이를 당기는 여자의 모습에서 남자에 대한 사랑의 깊이를 볼 수 있다.

넥타이를 잡아당기고 있어 여자의 키스가 강압적인 것을 알 수 있다. 넥타이는 목 부분에서 굵기가 바뀌어 밑에서 올려다 보는 각도로 잡기 어려우니 가능하면 실물을 관찰해 그려보자.

집사 ❤ 아가씨

늦은 시각. 집사의 방에서 나가기 싫다며 투정부리는 아가씨. 그런 그녀에게 집사가 키스하는 장면. 아가씨는 고집부리다가 혼날 줄 알았던 터라 갑작스러운 키스에 놀란다. 집사는 서로의 신분 차이를 떠올리며 복잡한 마음을 안고 있다.

집사는 아가씨 입을 손으로 덮고 그 위에 키스하고 있다. 넘어서는 안 될 선을 보여준다.

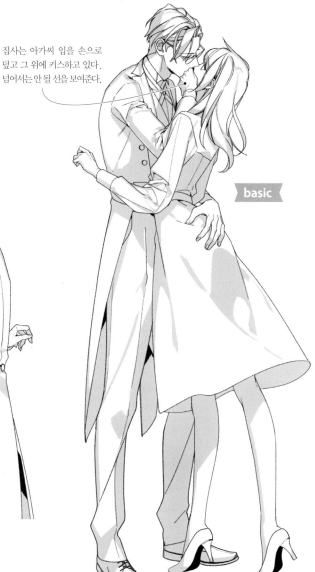

basic

아가씨는 예상치 못한 키스를 저항 없이 받아들이고, 머리는 집사의 손길에 따라 힘없이 뒤로 젖혀졌다.

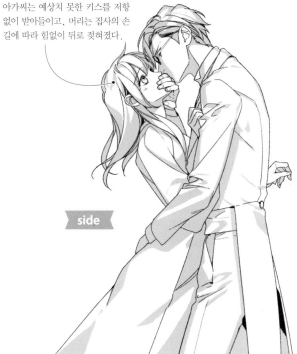

side

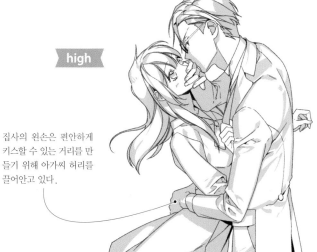

high

집사의 왼손은 편안하게 키스할 수 있는 거리를 만들기 위해 아가씨 허리를 끌어안고 있다.

알콩달콩 포즈 Tip

키스할 때, 상대를 벽으로 몰아넣고 도망가지 못하게 그리면 강압적으로 리드하는 느낌과 알콩달콩함을 한층 높일 수 있다. 그런 상대에게 휘둘리는 모습을 표현하며 두근거림을 담아낼 수도 있다.

85

진한 키스

서로 마음을 확인한 후의 진한 키스. 분위기를 어떻게 묘사할지가 포인트다. 끌어당기는 손이나 턱의 각도, 서로의 시선 등 자연스러운 묘사가 필요하다.

남자 고등학생 ♥ 여자 고등학생

아무도 없는 방과 후 교실에서 둘만의 시간을 즐기며 키스하는 장면. 여자가 어리광 부리는 듯한 남자의 다리 사이에 쏙 들어가 주변에 신경 쓸 걱정 없이 스킨십을 즐기고 있다.

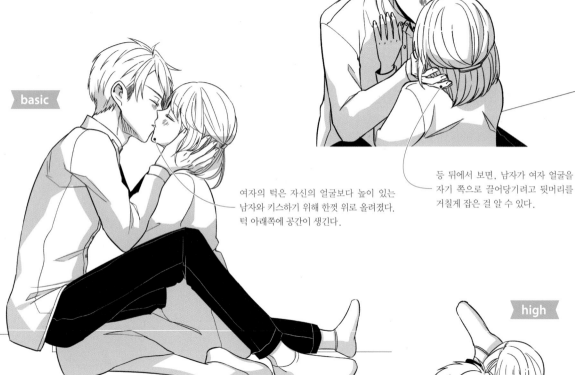

basic

back

여자의 턱은 자신의 얼굴보다 높이 있는 남자와 키스하기 위해 한껏 위로 올려졌다. 턱 아래쪽에 공간이 생긴다.

등 뒤에서 보면, 남자가 여자 얼굴을 자기 쪽으로 끌어당기려고 뒷머리를 거칠게 잡은 걸 알 수 있다.

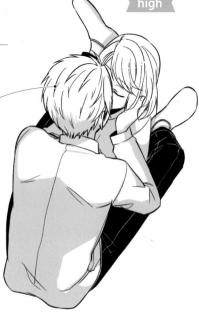

high

극적인 키스 한 컷. 멀리 하늘에서 내려다보는 것 같은 시점으로 표현하면 감동을 키울 수 있다. 서로의 얼굴이 포개지는 순간을 극적으로 연출해보자.

Point
키스하는 표정 그리기
키스할 때 눈을 뜰지 감을지, 입을 벌릴지 혀를 내밀지에 따라 다른 인상을 준다. 예를 들어 키스 중에 눈을 꼭 감으면 혀의 촉각에 집중해 즐기는 모습을 표현할 수 있다.

고양이상 남자 ♥ 강아지상 여자

남자가 침실에서 여자에게 키스하는 장면. 얼굴을 최대한 밀착해 키스에 집중하고 있다. 여자의 복부를 끌어당겨 품 안에 가둔 모습이다.

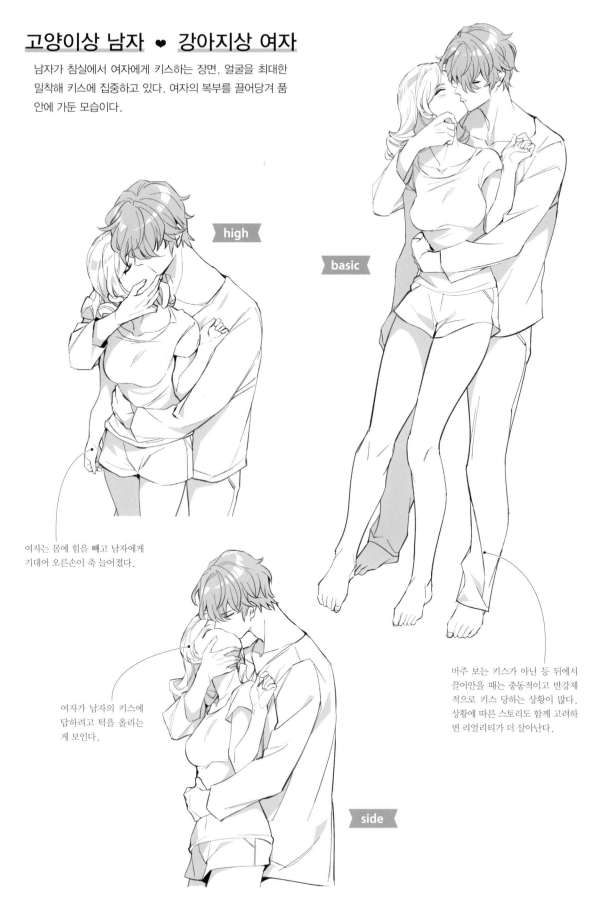

high

basic

여자는 몸에 힘을 빼고 남자에게 기대어 오른손이 축 늘어졌다.

여자가 남자의 키스에 답하려고 턱을 올리는 게 보인다.

side

마주 보는 키스가 아닌 등 뒤에서 끌어안을 때는 충동적이고 반강제 적으로 키스 당하는 상황이 많다. 상황에 따른 스토리도 함께 고려하 면 리얼리티가 더 살아난다.

basic

키 큰 남자
♥
키 작은 여자

스위치가 켜진 남자가 여자에게 진한 키스하는 장면. 여자가 달아나지 못하게 쓰러뜨리듯 앞으로 몸을 숙이는 게 포인트. 여자는 다리가 공중에 뜬 채로 자유로운 손으로만 저항하는 정도다.

남자는 왼손으로 여자 머리를 받치고, 키스하기 좋게 자기 쪽으로 잡아당기고 있다.

여자의 온몸이 긴장으로 굳어 발끝도 쭉 세우고 있다.

back

high

키스를 할 때는 코가 방해되지 않도록 자연스럽게 서로 반대 방향으로 얼굴을 기울인다.

알콩달콩 포즈 Tip

키스는 두 사람의 호감과 신체적 욕구가 맞물리는 첫 단계다. 상대가 저항하거나 반응하는 정도, 주위 환경, 시간대의 요소를 더하면 분위기가 한층 고조된다.

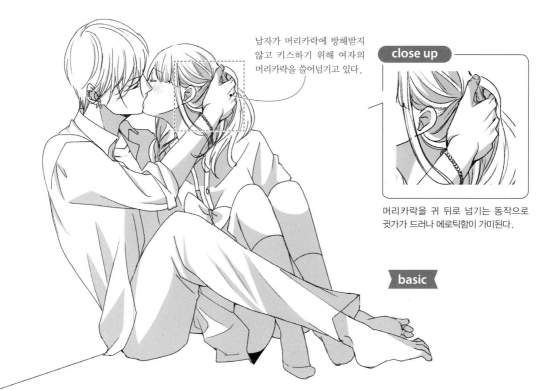

남자가 머리카락에 방해받지 않고 키스하기 위해 여자의 머리카락을 쓸어넘기고 있다.

close up

머리카락을 귀 뒤로 넘기는 동작으로 귓가가 드러나 에로틱함이 가미된다.

basic

불량한 남학생 ♥ 모범적인 여학생

홈데이트 중 단둘만의 공간에서 진하게 키스하는 장면. 주위에 아무도 없어 거리낌 없이 좋아하는 마음을 맘껏 표현할 수 있다. 학교에서는 늘 모범생인 여자도 좋아하는 사람과 단둘이 있어 가슴이 두근거린다.

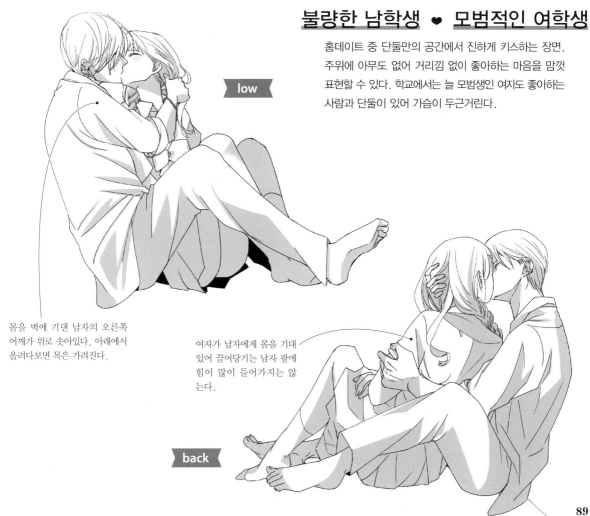

low

몸을 벽에 기댄 남자의 오른쪽 어깨가 위로 솟아있다. 아래에서 올려다보면 목은 가려진다.

여자가 남자에게 몸을 기대고 있어 끌어당기는 남자 팔에 힘이 많이 들어가지는 않는다.

back

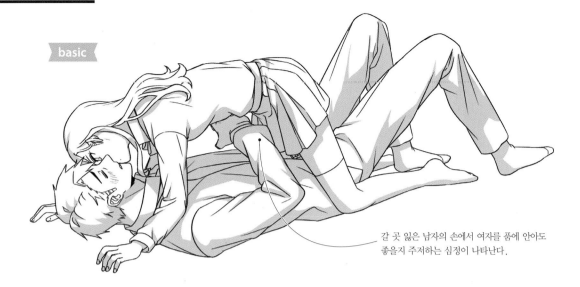

basic

갈 곳 잃은 남자의 손에서 여자를 품에 안아도 좋을지 주저하는 심정이 나타난다.

순진한 남자 ♥ 당돌한 여자

분위기가 달아올라 여자가 남자 위에 올라타 진하게 키스하는 장면. 남자를 향한 마음이 차올라 멈추지 않고 계속 키스하는 여자. 당돌한 그녀와 달리 남자는 소심한 몸짓으로 두근거리면서도 키스를 받아들이고 있다.

남자는 어쩌하지 못하고 다리를 바동대고 있다. 여자가 그런 남자를 제압하듯 그의 허리 위에 올라탔다.

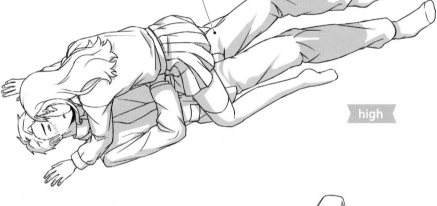

high

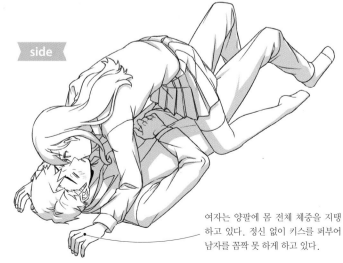

side

Point

키스할 때 얼굴의 각도

키스할 때는 서로 코가 맞닿지 않도록 얼굴을 의도적으로 기울이게 그린다. 한쪽이 다가가며 키스하는 장면이면 맞이하는 상대 얼굴은 정면으로 하고, 다가가는 쪽 얼굴을 큰 각도로 기울인다. 이로써 강하게 리드하는 모습을 그릴 수 있다.

여자는 양팔에 몸 전체 체중을 지탱하고 있다. 정신 없이 키스를 퍼부어 남자를 꼼짝 못 하게 하고 있다.

집사 ♥ 아가씨

둘만의 공간에서 누가 먼저랄 것 없이 키스하는 장면.
집사는 소파에 앉은 아가씨와 진지하게 키스하려고
상체를 앞으로 숙였다. 아가씨도 상체를 비틀어 키스에
답하고 있다.

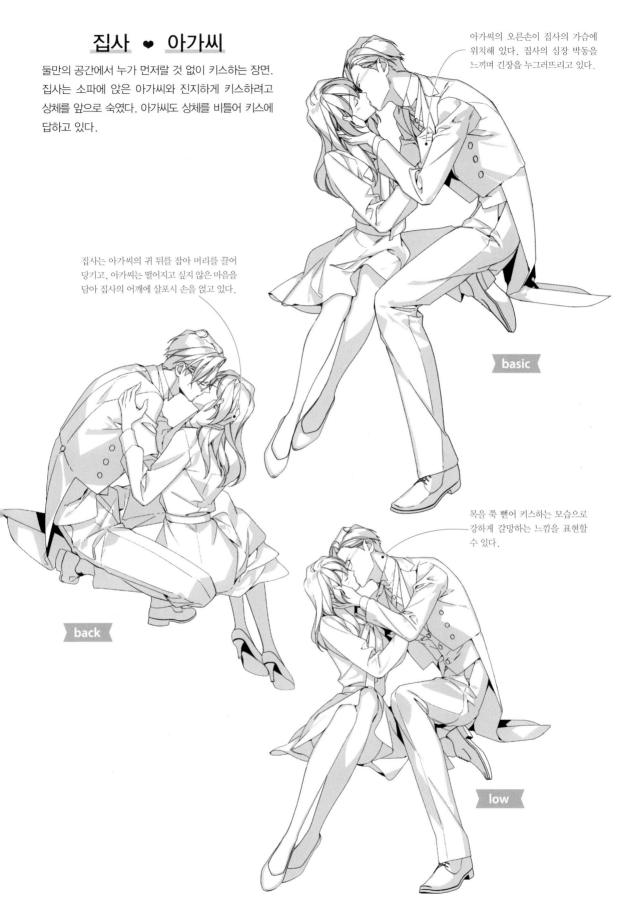

아가씨의 오른손이 집사의 가슴에
위치해 있다. 집사의 심장 박동을
느끼며 긴장을 누그러뜨리고 있다.

집사는 아가씨의 귀 뒤를 잡아 머리를 끌어
당기고, 아가씨는 떨어지고 싶지 않은 마음을
담아 집사의 어깨에 살포시 손을 얹고 있다.

목을 쭉 뻗어 키스하는 모습으로
강하게 갈망하는 느낌을 표현할
수 있다.

basic

back

이마 맞대기

이마를 맞대면 두 사람의 물리적 거리는 거의 사라진다. 컨디션을 걱정할 때, 애교부리고 싶을 때, 행복한 기분을 실감하고 싶을 때 등 둘의 관계에 따라 다르게 표현할 수 있다.

남자 고등학생 ♥ 여자 고등학생

여자가 얼굴이 붉어진 남자를 걱정하며 이마를 맞댄 장면. 걱정하는 여자의 마음과 달리 남자는 긴장하여 그만 움직임이 굳어버린 모습. 시선도 마주쳐 부끄러움이 배가 되었다.

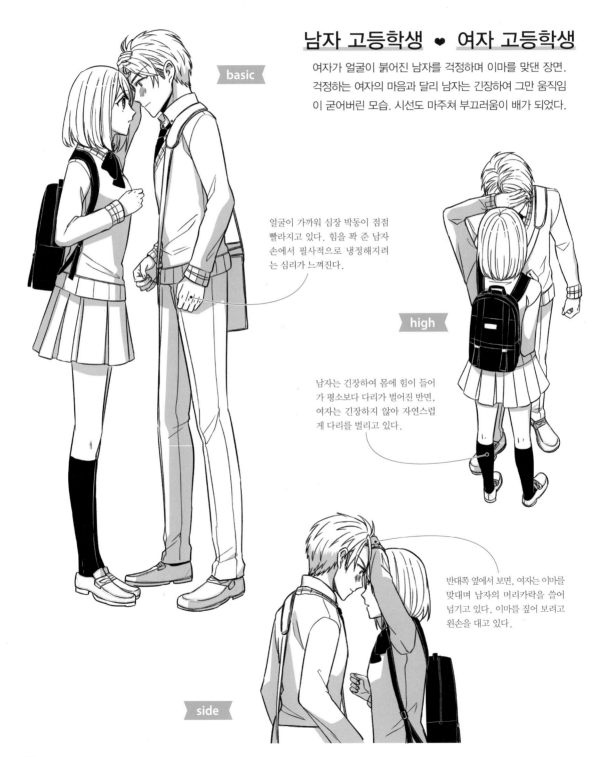

basic

얼굴이 가까워 심장 박동이 점점 빨라지고 있다. 힘을 꽉 준 남자 손에서 필사적으로 냉정해지려는 심리가 느껴진다.

high

남자는 긴장하여 몸에 힘이 들어가 평소보다 다리가 벌어진 반면, 여자는 긴장하지 않아 자연스럽게 다리를 벌리고 있다.

반대쪽 옆에서 보면, 여자는 이마를 맞대며 남자의 머리카락을 쓸어 넘기고 있다. 이마를 짚어 보려고 왼손을 대고 있다.

side

고양이상 남자 ❤ 강아지상 여자

집에서 알콩달콩하던 중 웬일로 남자가 먼저 어리광 부리
듯 이마를 맞대는 장면. 여자는 기뻐하며 웃음 띤 채 저항
없이 온몸으로 남자의 어리광을 받아들이고 있다.

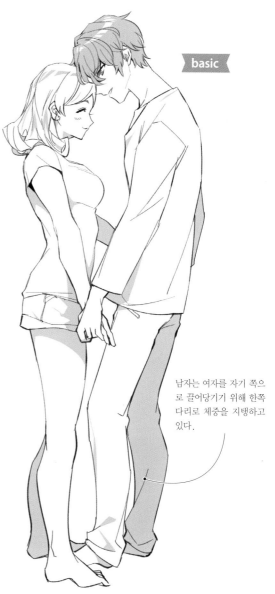

basic

back

여자의 등 뒤에서 보면, 남자의 팔꿈치가
구부러져 있다. 여자 손을 자기 쪽으로
끌어당기는 어리광 섞인 몸짓이다.

남자는 여자를 자기 쪽으
로 끌어당기기 위해 한쪽
다리로 체중을 지탱하고
있다.

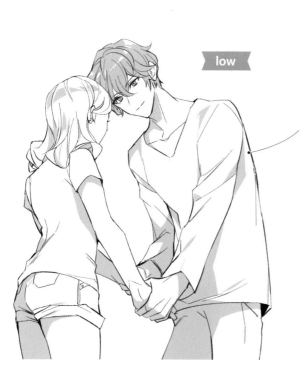

low

여자보다 키 큰 남자가 이마를
맞대고 있어 등이 구부러지며
몸 전체가 숙여진다.

Point

이마만 맞대면 OK?

이마를 맞댈 때, 서로 얼굴 굴곡을 메우듯 코와
입술도 맞닿는 경우가 있다. 이마뿐 아니라 얼굴
여러 부위가 닿으면 스킨십 강도를 높일 수 있다.

키 큰 남자 ♥ 키 작은 여자

알콩달콩하던 중 대화가 없어진 순간에 말없이 서로 이마를 맞댄 장면. 얼굴이 평소보다 가까운 거리에 있으니 표정으로 마음 상태를 표현해보면 더욱 친밀한 모습을 그릴 수 있다.

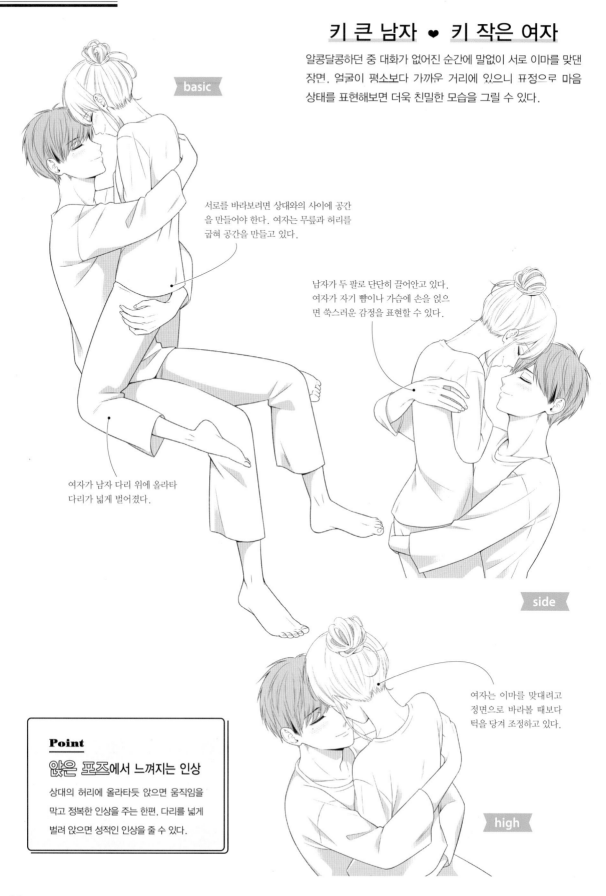

basic

서로를 바라보려면 상대와의 사이에 공간을 만들어야 한다. 여자는 무릎과 허리를 굽혀 공간을 만들고 있다.

남자가 두 팔로 단단히 끌어안고 있다. 여자가 자기 빰이나 가슴에 손을 얹으면 쑥스러운 감정을 표현할 수 있다.

여자가 남자 다리 위에 올라타 다리가 넓게 벌어졌다.

side

여자는 이마를 맞대려고 정면으로 바라볼 때보다 턱을 당겨 조정하고 있다.

high

Point

앉은 포즈에서 느껴지는 인상

상대의 허리에 올라타듯 앉으면 움직임을 막고 정복한 인상을 주는 한편, 다리를 넓게 벌려 앉으면 성적인 인상을 줄 수 있다.

불량한 남학생 ♥ 모범적인 여학생

남자가 자신감이 떨어진 여자에게 용기를 북돋아주려고
이마를 맞대 격려하는 장면. 코끝이 닿을 정도로 가까운
거리가 되면 서로의 숨결과 체온이 전해져 친밀함을 나
타낼 수 있다.

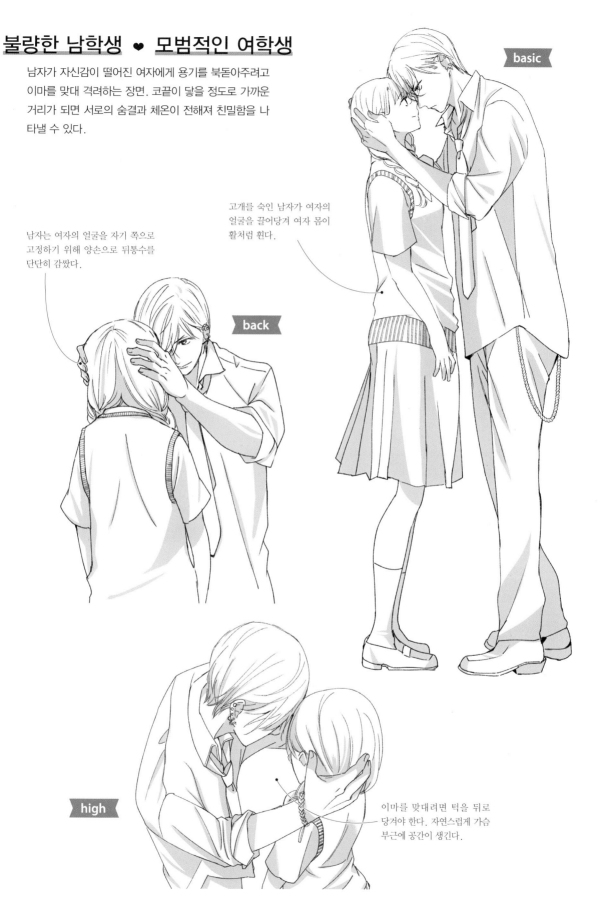

basic

고개를 숙인 남자가 여자의
얼굴을 끌어당겨 여자 몸이
활처럼 휜다.

남자는 여자의 얼굴을 자기 쪽으로
고정하기 위해 양손으로 뒤통수를
단단히 감쌌다.

back

high

이마를 맞대려면 턱을 뒤로
당겨야 한다. 자연스럽게 가슴
부근에 공간이 생긴다.

순진한 남자 ♥ 당돌한 여자

잠들기 전, 이마를 맞대고 둘만의 시간을 즐기고
있다. 여자가 남자의 무릎에 올라앉아 체중을 싣는
자세로 서로에 대한 신뢰가 드러난다. 이마를 맞댄
채 서로의 체온을 느끼고 있다.

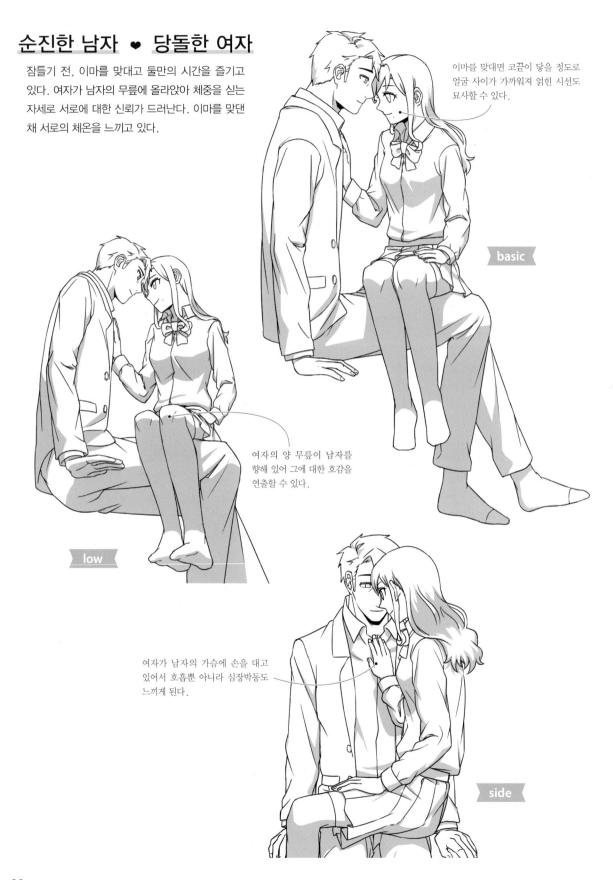

이마를 맞대면 코끝이 닿을 정도로
얼굴 사이가 가까워져 얽힌 시선도
묘사할 수 있다.

basic

여자의 양 무릎이 남자를
향해 있어 그에 대한 호감을
연출할 수 있다.

low

여자가 남자의 가슴에 손을 대고
있어서 호흡뿐 아니라 심장박동도
느끼게 된다.

side

집사 ♥ 아가씨

집사가 저택의 복도 모퉁이에서 아가씨를 끌어안으며 이마를 맞대는 장면. 집사는 "우리 둘만의 비밀입니다" 라고 하며 아가씨 입에 검지를 댄다. 이마를 맞대 서로의 시야에는 상대의 얼굴만 들어온다.

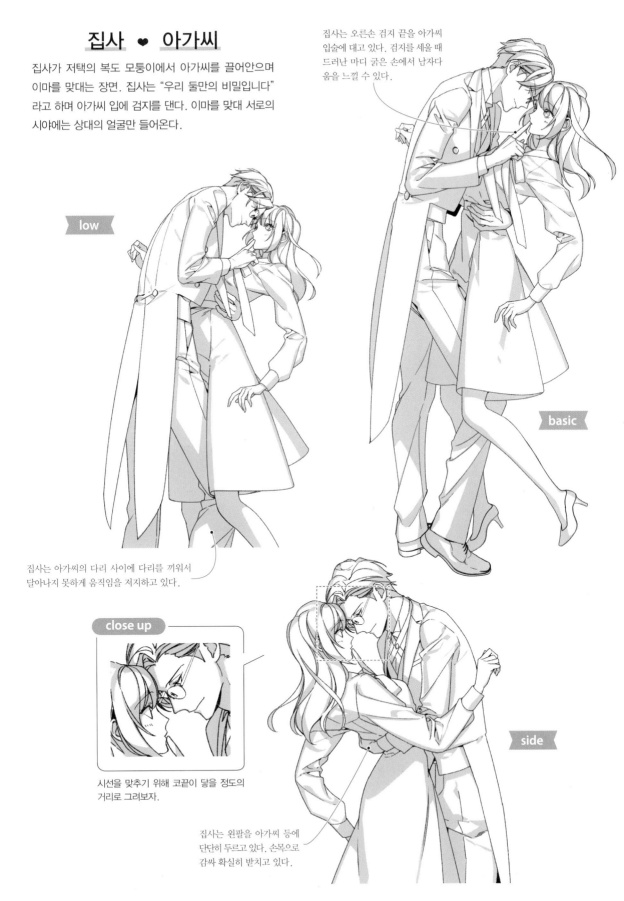

집사는 오른손 검지 끝을 아가씨 입술에 대고 있다. 검지를 세울 때 드러난 마디 굵은 손에서 남자다 움을 느낄 수 있다.

low

basic

집사는 아가씨의 다리 사이에 다리를 끼워서 달아나지 못하게 움직임을 저지하고 있다.

close up

시선을 맞추기 위해 코끝이 닿을 정도의 거리로 그려보자.

side

집사는 왼팔을 아가씨 등에 단단히 두르고 있다. 손목으로 감싸 확실히 받치고 있다.

어리광 부리기

어리광 부리는 포즈는 묘사가 자유로운 편이다. 두 사람의 관계나 상황에 따라 어리광 부리는 방식을 바꿀 수 있다. 끌어안거나 얼굴을 가까이 대는 등 몸의 밀착도에 따라 어리광 부리는 정도가 달라진다.

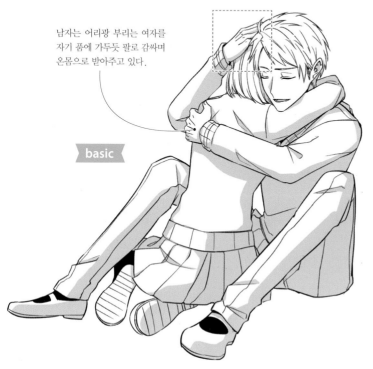

남자는 어리광 부리는 여자를 자기 품에 가두듯 팔로 감싸며 온몸으로 받아주고 있다.

basic

close up

어리광 부리는 상대의 머리를 쓰다듬는 손동작으로 다정함을 표현할 수 있다.

남자 고등학생 ♥ 여자 고등학생

여자가 우울한 마음에 남자친구에게 마음껏 어리광 부리는 장면. 남자의 가슴에 달려들듯 안겨든 모습이다. 여자는 바로 곁에서 머리를 쓰다듬어주는 남자에게 온몸으로 안도감을 느끼고 있다.

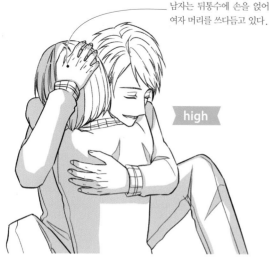

남자는 뒤통수에 손을 얹어 여자 머리를 쓰다듬고 있다.

high

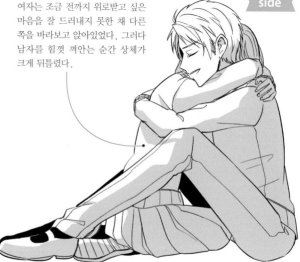

여자는 조금 전까지 위로받고 싶은 마음을 잘 드러내지 못한 채 다른 쪽을 바라보고 앉아있었다. 그러다 남자를 힘껏 껴안는 순간 상체가 크게 뒤틀렸다.

side

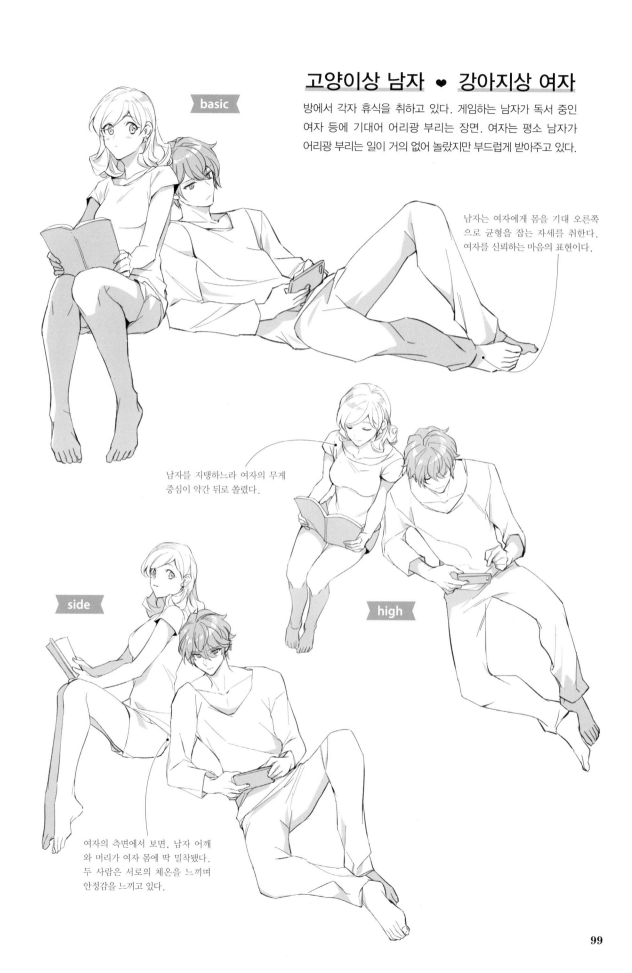

고양이상 남자 ♥ 강아지상 여자

방에서 각자 휴식을 취하고 있다. 게임하는 남자가 독서 중인 여자 등에 기대어 어리광 부리는 장면. 여자는 평소 남자가 어리광 부리는 일이 거의 없어 놀랐지만 부드럽게 받아주고 있다.

basic

남자는 여자에게 몸을 기대 오른쪽으로 균형을 잡는 자세를 취한다. 여자를 신뢰하는 마음의 표현이다.

남자를 지탱하느라 여자의 무게 중심이 약간 뒤로 쏠렸다.

side

high

여자의 측면에서 보면, 남자 어깨와 머리가 여자 몸에 딱 밀착됐다. 두 사람은 서로의 체온을 느끼며 안정감을 느끼고 있다.

키 큰 남자
♥
키 작은 여자

목욕 후 평소 쑥스러워하는 남자가 여자에게 젖은 머리를 말려 달라며 어리광 부리는 장면. 여자는 "손이 많이 간다니까" 하면서도 이런 상황이 싫지 않은 듯 드라이어로 머리를 말려주고 있다. 키 차이에 여자는 무릎을 꿇고 있다.

책상다리를 하면 무릎이 바닥에서 뜬다.
허벅지가 살짝 보이면 자연스럽다.

여자는 남자 머리를 손가락으로 빗으며 쓰다듬듯 손을 얹었다. 달달한 분위기가 잘 느껴진다.

남자는 머리를 말리기 편하게 턱을 올리고 뒤로 젖힌 상태

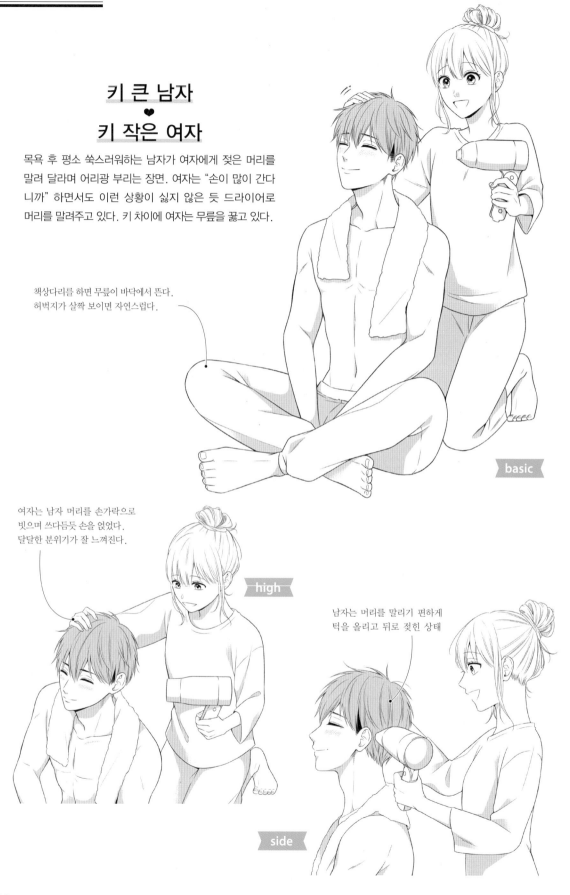

basic

high

side

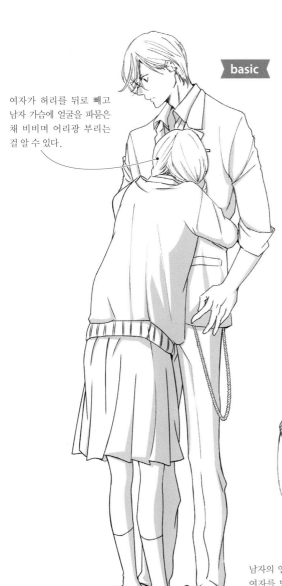

불량한 남학생 ♥ 모범적인 여학생

여자가 남자를 끌어안고 머리를 비비며 어리광 부리는 장면. 여자는 남자의 냄새와 체온을 만끽하면서도 어리광 부리는 게 익숙지 않아 쑥스러움에 얼굴을 숙였다.

basic

여자가 허리를 뒤로 빼고 남자 가슴에 얼굴을 파묻은 채 비비며 어리광 부리는 걸 알 수 있다.

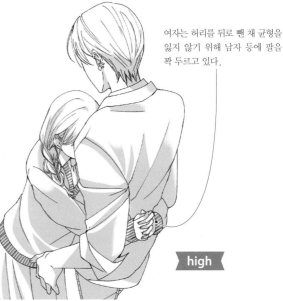

high

여자는 허리를 뒤로 뺀 채 균형을 잃지 않기 위해 남자 등에 팔을 꽉 두르고 있다.

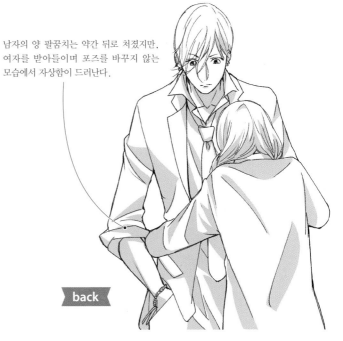

back

남자의 양 팔꿈치는 약간 뒤로 쳐졌지만, 여자를 받아들이며 포즈를 바꾸지 않는 모습에서 자상함이 드러난다.

Point
몸 일부 밀착시키기
그림처럼 얼굴을 상대방에게 비벼 대는 건 '당신은 내 소유'라고 표시하는 것이자, 상대에게 호감과 애정이 흘러넘치는 것을 의미한다. 커플 중 한쪽 감정을 강하게 표현하고 싶을 때 활용하자.

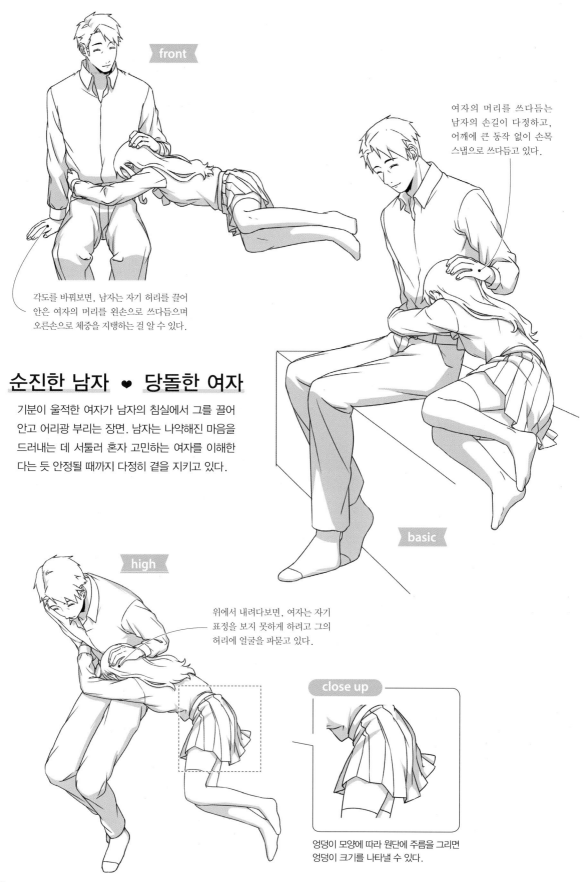

front

여자의 머리를 쓰다듬는 남자의 손길이 다정하고, 어깨에 큰 동작 없이 손목 스냅으로 쓰다듬고 있다.

각도를 바꿔보면, 남자는 자기 허리를 끌어 안은 여자의 머리를 왼손으로 쓰다듬으며 오른손으로 체중을 지탱하는 걸 알 수 있다.

순진한 남자 ❤ 당돌한 여자

기분이 울적한 여자가 남자의 침실에서 그를 끌어 안고 어리광 부리는 장면. 남자는 나약해진 마음을 드러내는 데 서툴러 혼자 고민하는 여자를 이해한 다는 듯 안정될 때까지 다정히 곁을 지키고 있다.

basic

high

위에서 내려다보면, 여자는 자기 표정을 보지 못하게 하려고 그의 허리에 얼굴을 파묻고 있다.

close up

엉덩이 모양에 따라 원단에 주름을 그리면 엉덩이 크기를 나타낼 수 있다.

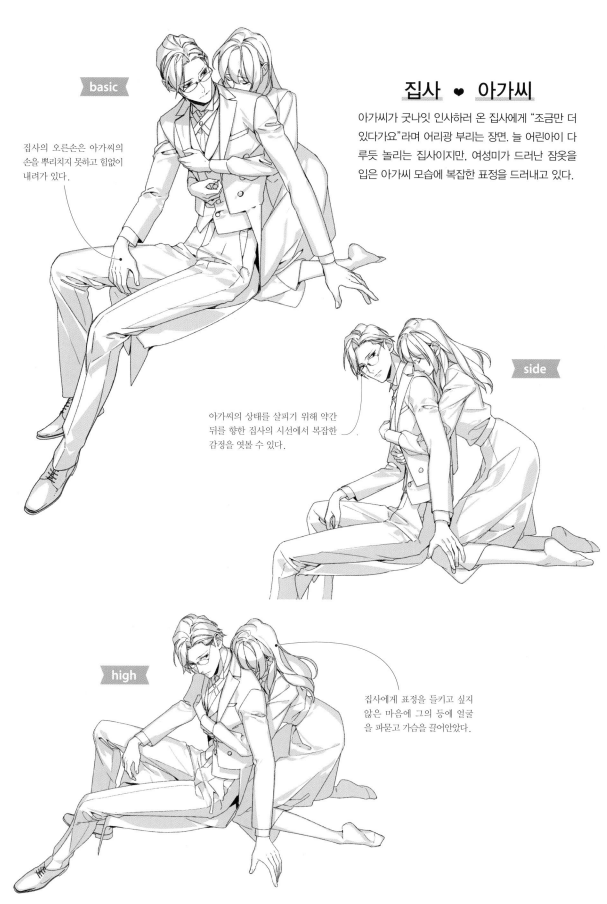

basic

집사의 오른손은 아가씨의 손을 뿌리치지 못하고 힘없이 내려가고 있다.

집사 ♥ 아가씨

아가씨가 굿나잇 인사하러 온 집사에게 "조금만 더 있다가요"라며 어리광 부리는 장면. 늘 어린아이 다루듯 놀리는 집사이지만, 여성미가 드러난 잠옷을 입은 아가씨 모습에 복잡한 표정을 드러내고 있다.

side

아가씨의 상태를 살피기 위해 약간 뒤를 향한 집사의 시선에서 복잡한 감정을 엿볼 수 있다.

high

집사에게 표정을 들키고 싶지 않은 마음에 그의 등에 얼굴을 파묻고 가슴을 끌어안았다.

무릎베개

무릎베개는 상대의 허벅지를 베고 드러눕는 자세라 편안한 마음 상태를 연출할 수 있다. 무방비한 상태면서도 서로의 표정이 잘 보이지 않아 두근거림이 고조된다.

남자 고등학생 ♥ 여자 고등학생

홈데이트에서 무릎베개를 하는 장면. 남자는 처음으로 여자의 허벅지를 베어서인지 말랑말랑하고 좋은 향기가 느껴지지만, 여자의 표정이 보이지 않아 잔뜩 긴장하고 있다. 여자는 남자의 긴장을 풀어주려는 듯 머리를 쓰다듬고 있다.

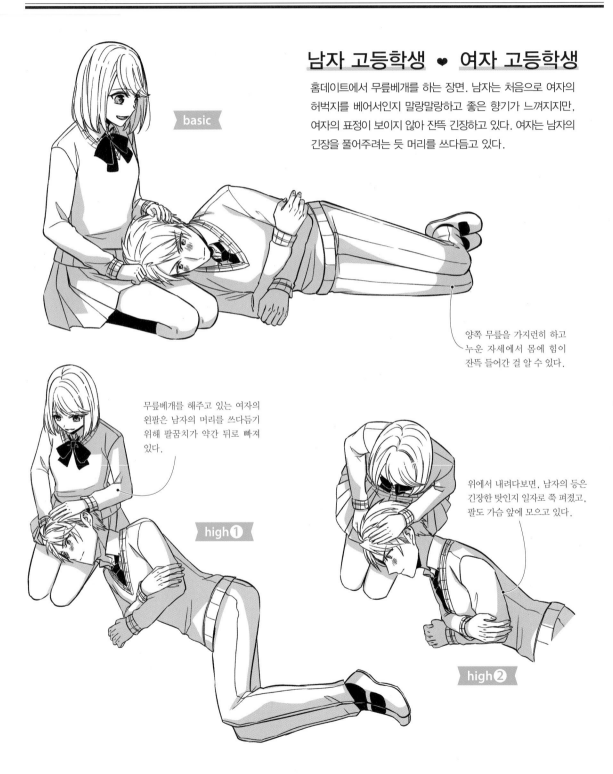

basic

양쪽 무릎을 가지런히 하고 누운 자세에서 몸에 힘이 잔뜩 들어간 걸 알 수 있다.

무릎베개를 해주고 있는 여자의 왼팔은 남자의 머리를 쓰다듬기 위해 팔꿈치가 약간 뒤로 빠져 있다.

high ❶

위에서 내려다보면, 남자의 등은 긴장한 탓인지 일자로 쭉 펴졌고, 팔도 가슴 앞에 모으고 있다.

high ❷

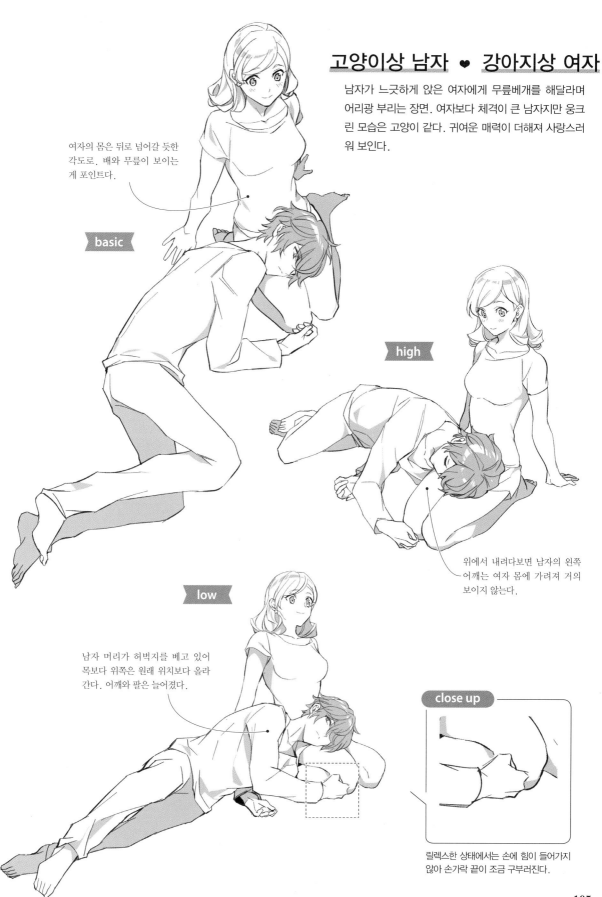

고양이상 남자 ❤ 강아지상 여자

남자가 느긋하게 앉은 여자에게 무릎베개를 해달라며 어리광 부리는 장면. 여자보다 체격이 큰 남자지만 웅크 린 모습은 고양이 같다. 귀여운 매력이 더해져 사랑스러 워 보인다.

여자의 몸은 뒤로 넘어갈 듯한 각도로. 배와 무릎이 보이는 게 포인트다.

basic

high

위에서 내려다보면 남자의 왼쪽 어깨는 여자 몸에 가려져 거의 보이지 않는다.

low

남자 머리가 허벅지를 베고 있어 목보다 위쪽은 원래 위치보다 올라 간다. 어깨와 팔은 늘어졌다.

close up

릴렉스한 상태에서는 손에 힘이 들어가지 않아 손가락 끝이 조금 구부러진다.

키 큰 남자 ❤ 키 작은 여자

무릎베개를 하고 있다가 어느새 잠든 남자. 그 상황에
여자가 자신도 모르게 설레는 장면. 여자는 무방비인
남자 모습에 흥분되어 무심코 얼굴을 감싸고 있다.

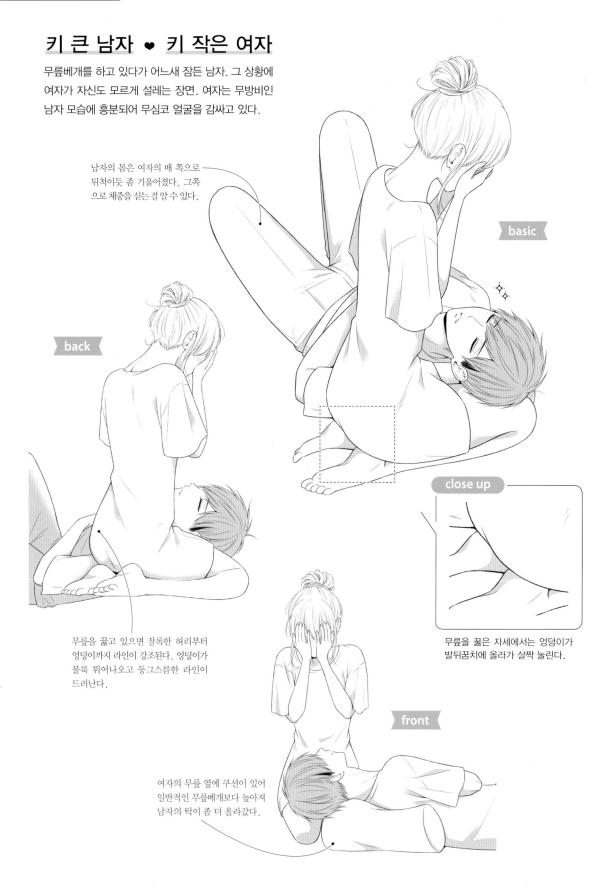

남자의 몸은 여자의 배 쪽으로
뒤척이듯 좀 기울어졌다. 그쪽
으로 체중을 싣는 걸 알 수 있다.

basic

back

close up

무릎을 꿇고 있으면 잘록한 허리부터
엉덩이까지 라인이 강조된다. 엉덩이가
불룩 튀어나오고 둥그스름한 라인이
드러난다.

무릎을 꿇은 자세에서는 엉덩이가
발뒤꿈치에 올라가 살짝 눌린다.

front

여자의 무릎 옆에 쿠션이 있어
일반적인 무릎베개보다 높아져
남자의 턱이 좀 더 올라갔다.

불량한 남학생 ♥ 모범적인 여학생

'이곳이 유일한 안식처'라는 듯 여자의 무릎을 베고 자는 장면. 항상 주머니에 손을 넣고 경계심에 신경을 곤두세우던 남자가 편안히 잠들어 있다. 여자도 남자가 깨지 않게 자는 얼굴을 가만히 내려다본다.

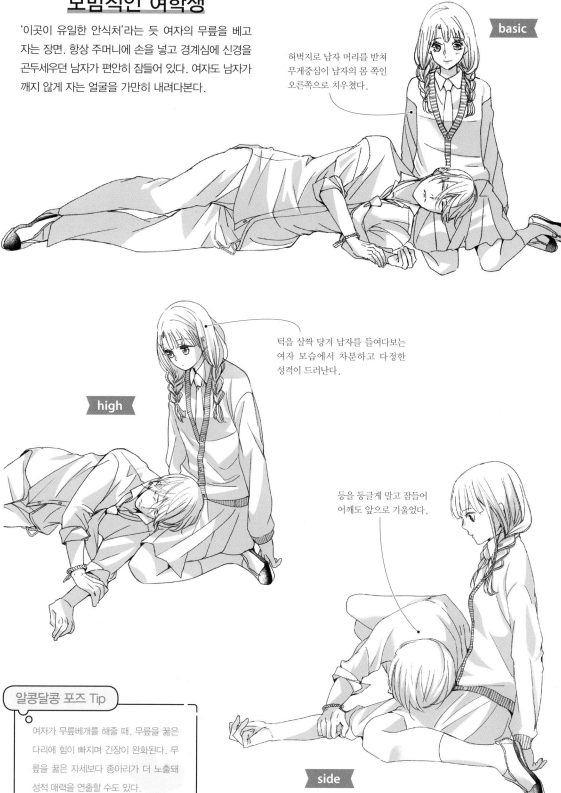

basic

허벅지로 남자 머리를 받쳐 무게중심이 남자의 몸 쪽인 오른쪽으로 치우쳤다.

high

턱을 살짝 당겨 남자를 들여다보는 여자 모습에서 차분하고 다정한 성격이 드러난다.

등을 둥글게 말고 잠들어 어깨도 앞으로 기울었다.

알콩달콩 포즈 Tip

여자가 무릎베개를 해줄 때, 무릎을 꿇은 다리에 힘이 빠지며 긴장이 완화된다. 무릎을 꿇은 자세보다 종아리가 더 노출돼 성적 매력을 연출할 수도 있다.

side

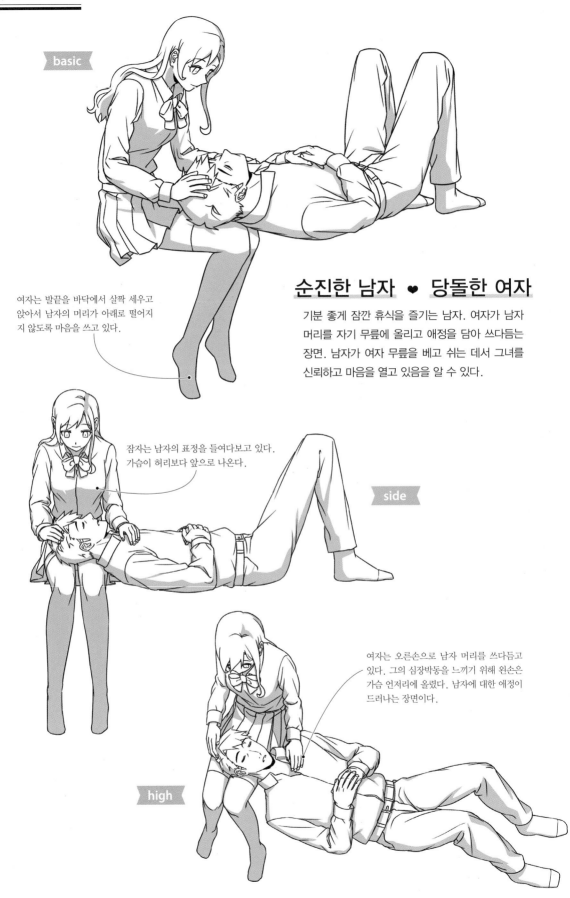

basic

여자는 발끝을 바닥에서 살짝 세우고
앉아서 남자의 머리가 아래로 떨어지
지 않도록 마음을 쓰고 있다.

순진한 남자 ♥ 당돌한 여자

기분 좋게 잠깐 휴식을 즐기는 남자. 여자가 남자
머리를 자기 무릎에 올리고 애정을 담아 쓰다듬는
장면. 남자가 여자 무릎을 베고 쉬는 데서 그녀를
신뢰하고 마음을 열고 있음을 알 수 있다.

잠자는 남자의 표정을 들여다보고 있다.
가슴이 허리보다 앞으로 나온다.

side

여자는 오른손으로 남자 머리를 쓰다듬고
있다. 그의 심장박동을 느끼기 위해 왼손은
가슴 언저리에 올렸다. 남자에 대한 애정이
드러나는 장면이다.

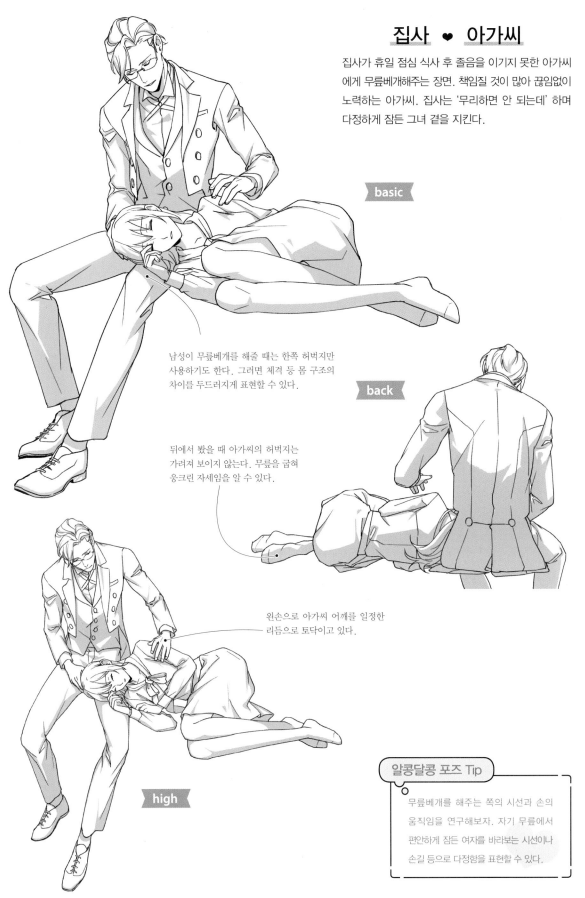

집사 ♥ 아가씨

집사가 휴일 점심 식사 후 졸음을 이기지 못한 아가씨에게 무릎베개해주는 장면. 책임질 것이 많아 끊임없이 노력하는 아가씨. 집사는 '무리하면 안 되는데' 하며 다정하게 잠든 그녀 곁을 지킨다.

basic

남성이 무릎베개를 해줄 때는 한쪽 허벅지만 사용하기도 한다. 그러면 체격 등 몸 구조의 차이를 두드러지게 표현할 수 있다.

back

뒤에서 봤을 때 아가씨의 허벅지는 가려져 보이지 않는다. 무릎을 굽혀 웅크린 자세임을 알 수 있다.

왼손으로 아가씨 어깨를 일정한 리듬으로 토닥이고 있다.

high

알콩달콩 포즈 Tip

무릎베개를 해주는 쪽의 시선과 손의 움직임을 연구해보자. 자기 무릎에서 편안하게 잠든 여자를 바라보는 시선이나 손길 등으로 다정함을 표현할 수 있다.

팔베개

팔베개는 두 사람이 누운 상태에서 서로의 개인 공간에 상대를 받아들이는 포즈다. 얼굴 사이의 거리도 가까워 높은 신뢰 관계를 연출할 수 있다.

남자 고등학생 ♥ 여자 고등학생

피크닉 가서 도시락을 먹은 후 잔디에 드러누워 팔베개하는 장면. 대화에 열중하던 여자는 팔베개로 가까워진 남자의 얼굴을 의식해 좀 긴장한 반면, 남자는 대화를 이어가고 있다. 두 사람의 심정 차이를 표정 차이로 구분해 그린다.

basic

팔베개로 두 사람의 얼굴이 가까워진다. 끌어안은 건 아니어서 둘 사이에 공간이 생겨 편안한 분위기를 연출할 수 있다.

뒤에서 보면 남자가 여자 머리에 팔을 올리고 있어 어깨가 앞으로 나와 있다.

back❶

back❷

남자의 손이 여자 머리를 감싸고 있는 걸 묘사하여 애정을 표현할 수 있다.

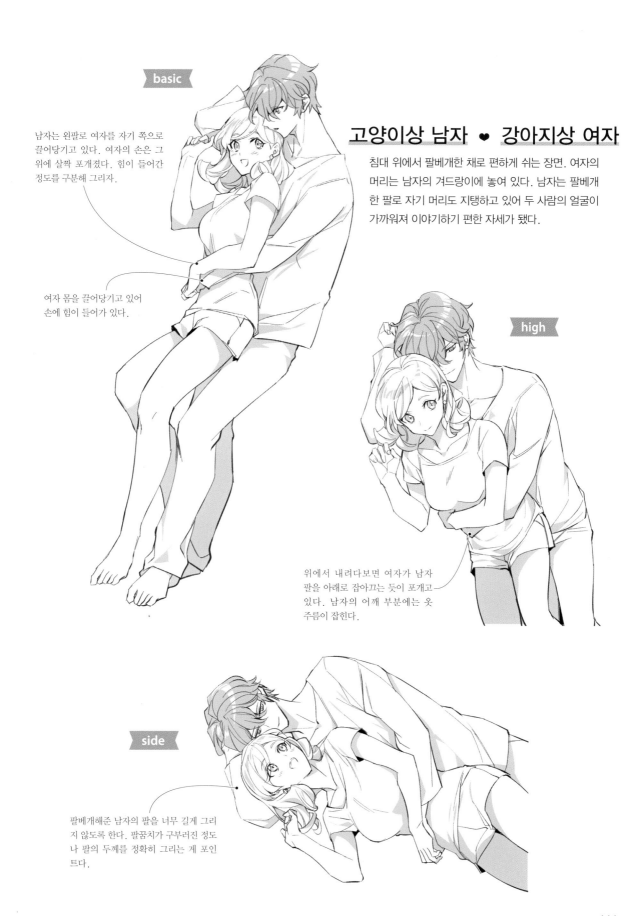

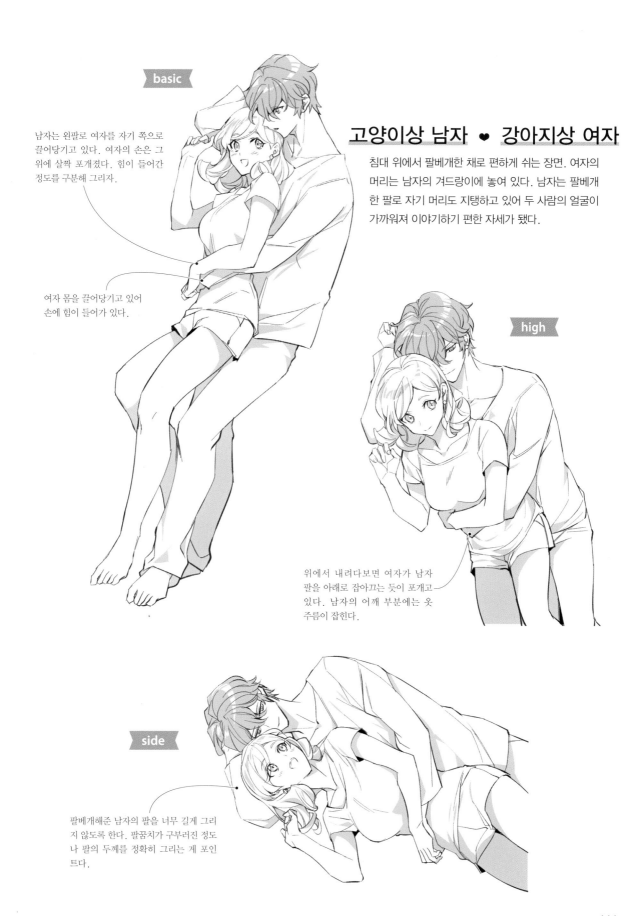

basic

남자는 왼팔로 여자를 자기 쪽으로 끌어당기고 있다. 여자의 손은 그 위에 살짝 포개졌다. 힘이 들어간 정도를 구분해 그리자.

여자 몸을 끌어당기고 있어 손에 힘이 들어가 있다.

고양이상 남자 ❤ 강아지상 여자

침대 위에서 팔베개한 채로 편하게 쉬는 장면. 여자의 머리는 남자의 겨드랑이에 놓여 있다. 남자는 팔베개 한 팔로 자기 머리도 지탱하고 있어 두 사람의 얼굴이 가까워져 이야기하기 편한 자세가 됐다.

high

위에서 내려다보면 여자가 남자 팔을 아래로 잡아끄는 듯이 포개고 있다. 남자의 어깨 부분에는 옷 주름이 잡힌다.

side

팔베개해준 남자의 팔을 너무 길게 그리지 않도록 한다. 팔꿈치가 구부러진 정도나 팔의 두께를 정확히 그리는 게 포인트다.

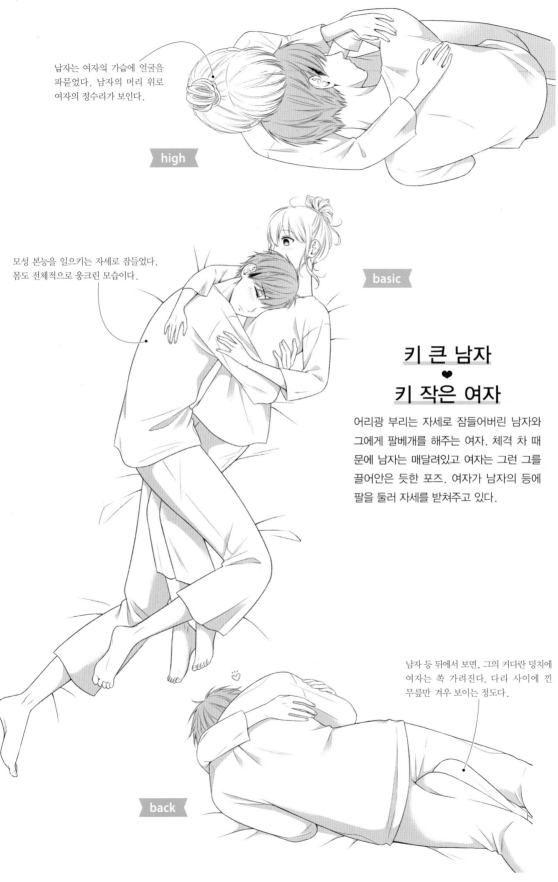

남자는 여자의 가슴에 얼굴을 파묻었다. 남자의 머리 위로 여자의 정수리가 보인다.

high

모성 본능을 일으키는 자세로 잠들었다. 몸도 전체적으로 웅크린 모습이다.

basic

키 큰 남자
♥
키 작은 여자

어리광 부리는 자세로 잠들어버린 남자와 그에게 팔베개를 해주는 여자. 체격 차 때문에 남자는 매달려있고 여자는 그런 그를 끌어안은 듯한 포즈. 여자가 남자의 등에 팔을 둘러 자세를 받쳐주고 있다.

남자 등 뒤에서 보면, 그의 커다란 덩치에 여자는 쏙 가려진다. 다리 사이에 낀 무릎만 겨우 보이는 정도다.

back

불량한 남학생 ♥ 모범적인 여학생

집 침대에서 여자가 남자의 팔베개에 안심하고 자는 장면. 남자는 자기 가슴에 귀를 대고 새근새근 잠든 여자가 깨지 않게 자세를 유지하며 그 모습을 내려다보고 있다.

남자는 무심히 뻗은 자신의 팔로 여자에게 팔베개를 해주고 있다.

basic

close up

여자가 잠에서 깨지 않도록 남자의 손은 여자에게서 멀찍이 떨어져 있다.

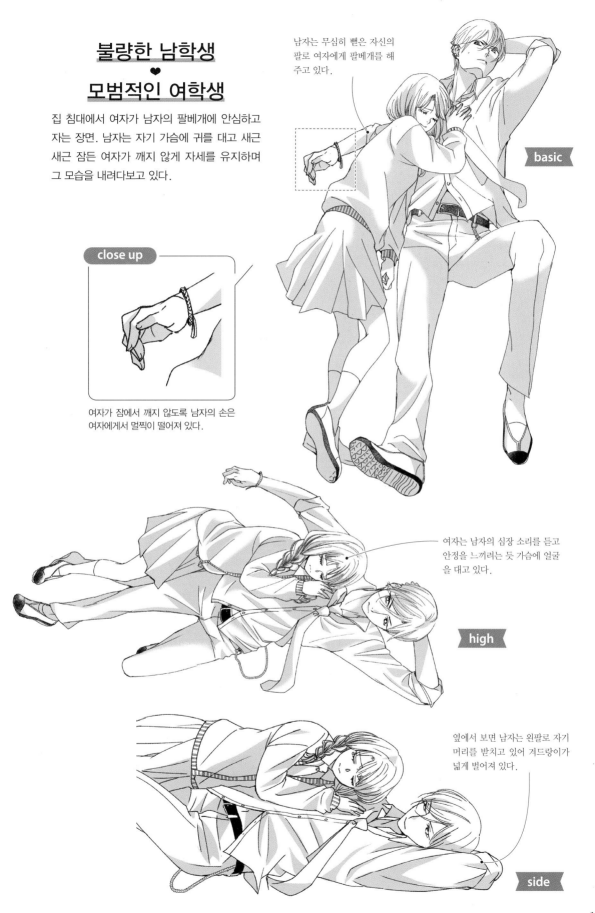

여자는 남자의 심장 소리를 듣고 안정을 느끼려는 듯 가슴에 얼굴을 대고 있다.

high

옆에서 보면 남자는 왼팔로 자기 머리를 받치고 있어 겨드랑이가 넓게 벌어져 있다.

side

순진한 남자 ♥ 당돌한 여자

여자는 둘이 침대에 나란히 누워 있을 때 남자가 더 편하게
어리광 부려 줬으면 하고 있다. 여자가 팔베개해주는 장면.
여자는 거기서 멈추지 않고 팔베개하지 않은 손으로는 대담
하게 남자의 쇄골을 쓰다듬으며 도발하고 있다.

남자는 고개에 힘을 빼지 않고
살짝 들고 있다. 여자의 팔에
부담 주지 않으려는 배려다.

이 상황이 곤혹스러운 소심한 남자
와 유혹하는 여자. 두 시선이 얽힌
걸 알 수 있다.

high

basic

알콩달콩 포즈 Tip

누운 포즈로 그릴 때는 머리카락을 어떻게
표현할지가 중요하다. 특히 여자 머리
카락이 바닥이나 침대에 펼쳐진 모습은
화면에 아름다움을 더한다. 중력에 의한
머리카락의 정확한 흐름을 그려보자.

등 뒤에서 보면 여자의 긴
머리카락이 아래로 흘러 끝
자락이 퍼진 걸 알 수 있다.

back

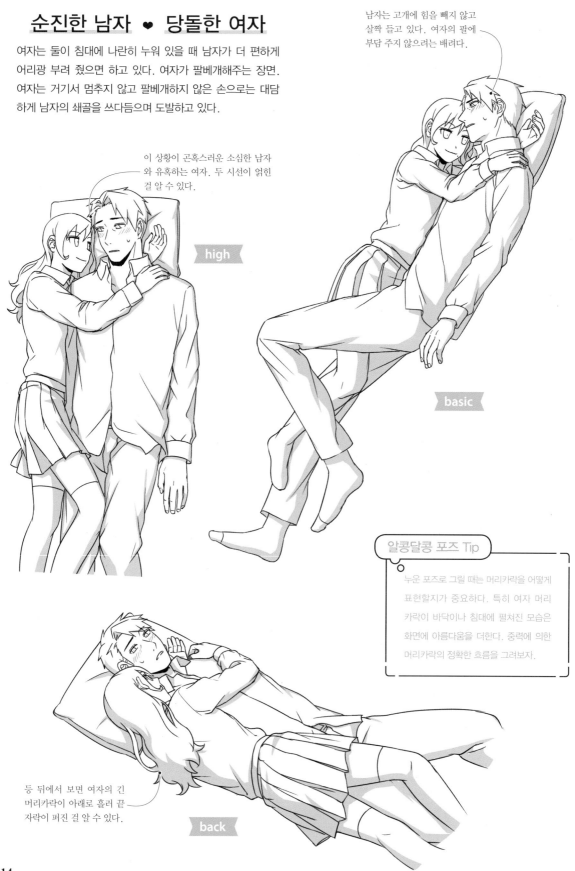

집사 ♥ 아가씨

밤늦은 시각, 여느 때처럼 굿나잇 인사하던 두 사람. 그런데 바로 나가지 않고 침실로 들어오는 집사. 이에 아가씨는 "어떡해" 하며 당황한 표정을 보인다. 집사는 재킷을 벗고 평소보다 편한 차림을 하고 있다.

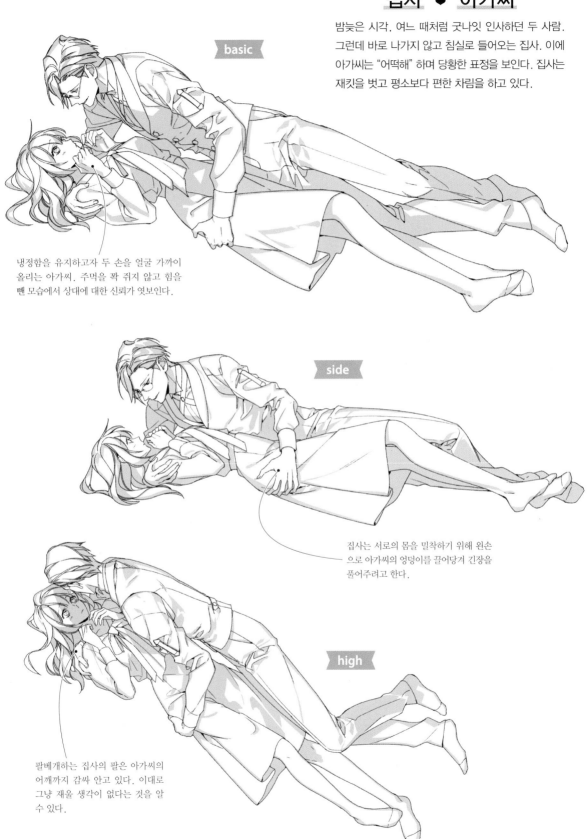

basic

냉정함을 유지하고자 두 손을 얼굴 가까이 올리는 아가씨. 주먹을 꽉 쥐지 않고 힘을 뺀 모습에서 상대에 대한 신뢰가 엿보인다.

side

집사는 서로의 몸을 밀착하기 위해 왼손으로 아가씨의 엉덩이를 끌어당겨 긴장을 풀어주려고 한다.

high

팔베개하는 집사의 팔은 아가씨의 어깨까지 감싸 안고 있다. 이대로 그냥 재울 생각이 없다는 것을 알 수 있다.

115

관계 직전

관계를 가지기 직전, 두 사람이 이성을 아슬아슬하게 유지하는 순간이다. 넘어뜨리거나, 거리를 좁히며 다가가거나 하는 등 리드하는 쪽과 리드 받는 쪽의 역할을 정해 그리면 현실감을 담아낼 수 있다.

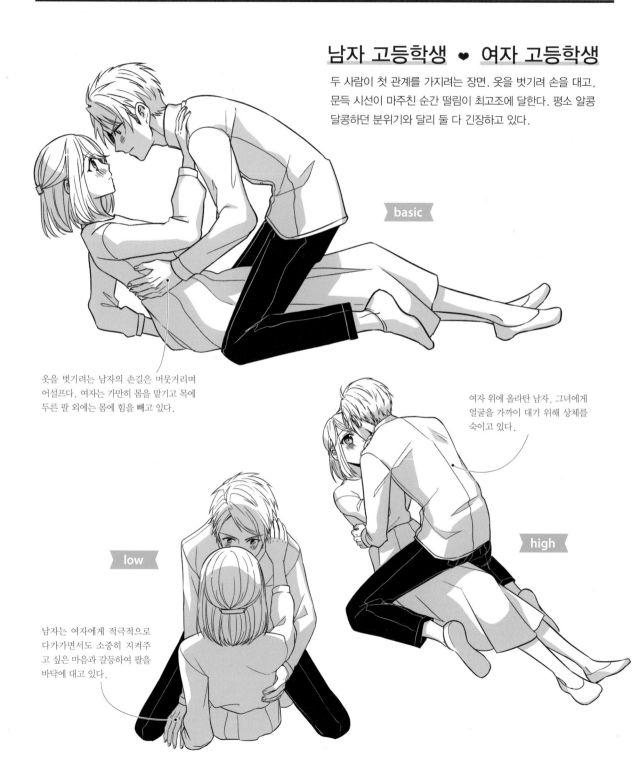

남자 고등학생 ♥ 여자 고등학생

두 사람이 첫 관계를 가지려는 장면. 옷을 벗기려 손을 대고, 문득 시선이 마주친 순간 떨림이 최고조에 달한다. 평소 알콩달콩하던 분위기와 달리 둘 다 긴장하고 있다.

basic

옷을 벗기려는 남자의 손길은 머뭇거리며 어설프다. 여자는 가만히 몸을 맡기고 목에 두른 팔 외에는 몸에 힘을 빼고 있다.

여자 위에 올라탄 남자. 그녀에게 얼굴을 가까이 대기 위해 상체를 숙이고 있다.

low

high

남자는 여자에게 적극적으로 다가가면서도 소중히 지켜주고 싶은 마음과 갈등하여 팔을 바닥에 대고 있다.

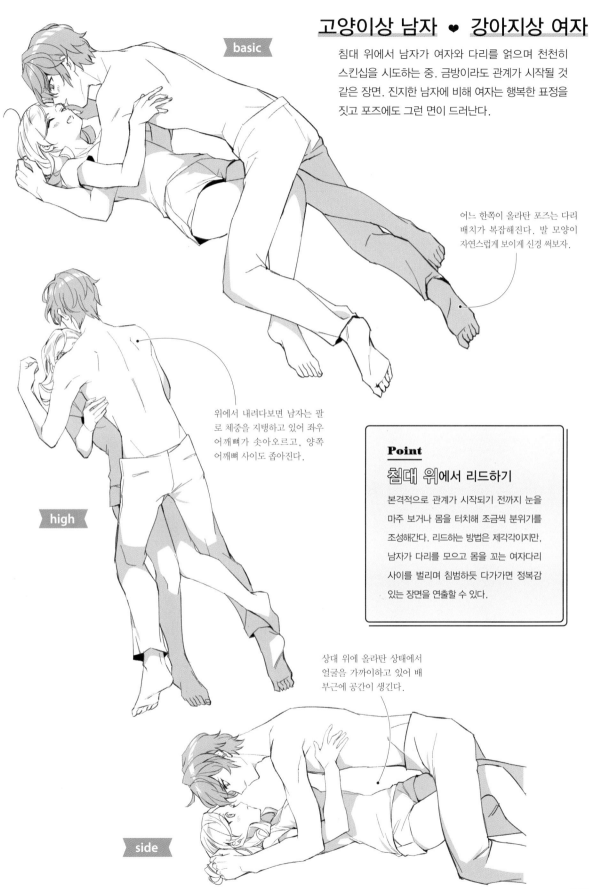

basic

침대 위에서 남자가 여자와 다리를 얽으며 천천히 스킨십을 시도하는 중. 금방이라도 관계가 시작될 것 같은 장면. 진지한 남자에 비해 여자는 행복한 표정을 짓고 포즈에도 그런 면이 드러난다.

어느 한쪽이 올라탄 포즈는 다리 배치가 복잡해진다. 발 모양이 자연스럽게 보이게 신경 써보자.

위에서 내려다보면 남자는 팔로 체중을 지탱하고 있어 좌우 어깨뼈가 솟아오르고, 양쪽 어깨뼈 사이도 좁아진다.

high

Point

침대 위에서 리드하기

본격적으로 관계가 시작되기 전까지 눈을 마주 보거나 몸을 터치해 조금씩 분위기를 조성해간다. 리드하는 방법은 제각각이지만, 남자가 다리를 모으고 몸을 꼬는 여자다리 사이를 벌리며 침범하듯 다가가면 정복감 있는 장면을 연출할 수 있다.

상대 위에 올라탄 상태에서 얼굴을 가까이하고 있어 배 부근에 공간이 생긴다.

side

키 큰 남자 ❤ 키 작은 여자

관계가 시작되기 직전, 옷을 벗기려고 남자가 여자를 끌어당기는 장면. 남자의 갑작스러운 행동에 "지금은 안 돼!"라며 저항하면서도 얼굴이 빨개졌다. 스위치가 켜진 남자의 눈에는 보이는 게 없는 상황이다.

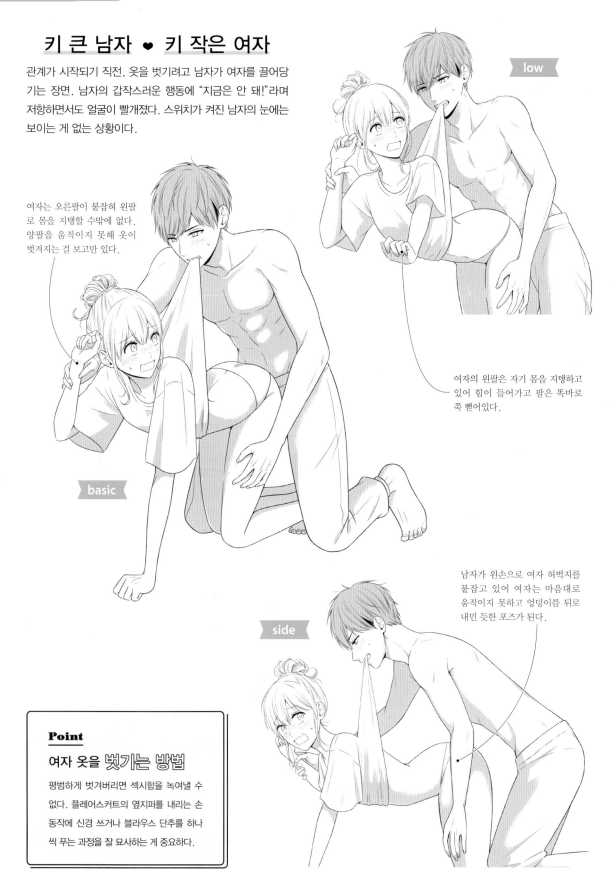

여자는 오른팔이 붙잡혀 왼팔로 몸을 지탱할 수밖에 없다. 양팔을 움직이지 못해 옷이 벗겨지는 걸 보고만 있다.

여자의 왼팔은 자기 몸을 지탱하고 있어 힘이 들어가고 팔은 똑바로 쭉 뻗어있다.

남자가 왼손으로 여자 허벅지를 붙잡고 있어 여자는 마음대로 움직이지 못하고 엉덩이를 뒤로 내민 듯한 포즈가 된다.

Point
여자 옷을 벗기는 방법

평범하게 벗겨버리면 섹시함을 녹여낼 수 없다. 플레어스커트의 옆지퍼를 내리는 손 동작에 신경 쓰거나 블라우스 단추를 하나씩 푸는 과정을 잘 묘사하는 게 중요하다.

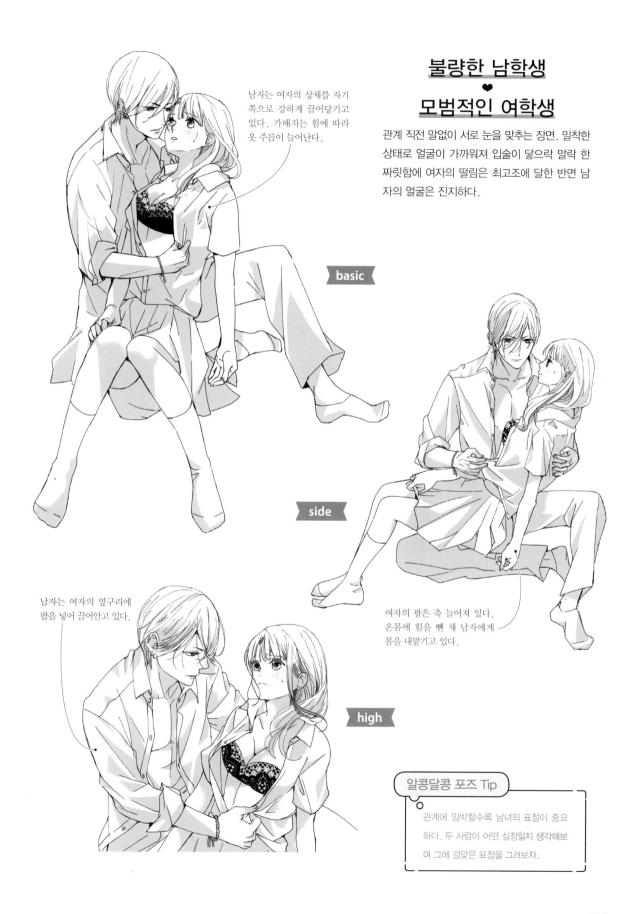

불량한 남학생 ♥ 모범적인 여학생

관계 직전 말없이 서로 눈을 맞추는 장면. 밀착한 상태로 얼굴이 가까워져 입술이 닿으락 말락 한 짜릿함에 여자의 떨림은 최고조에 달한 반면 남자의 얼굴은 진지하다.

남자는 여자의 상체를 자기 쪽으로 강하게 끌어당기고 있다. 가해지는 힘에 따라 옷 주름이 늘어난다.

basic

side

여자의 팔은 축 늘어져 있다. 온몸에 힘을 뺀 채 남자에게 몸을 내맡기고 있다.

남자는 여자의 옆구리에 팔을 넣어 끌어안고 있다.

high

알콩달콩 포즈 Tip

관계에 임박할수록 남녀의 표정이 중요하다. 두 사람이 어떤 심정일지 생각해보며 그에 걸맞은 표정을 그려보자.

119

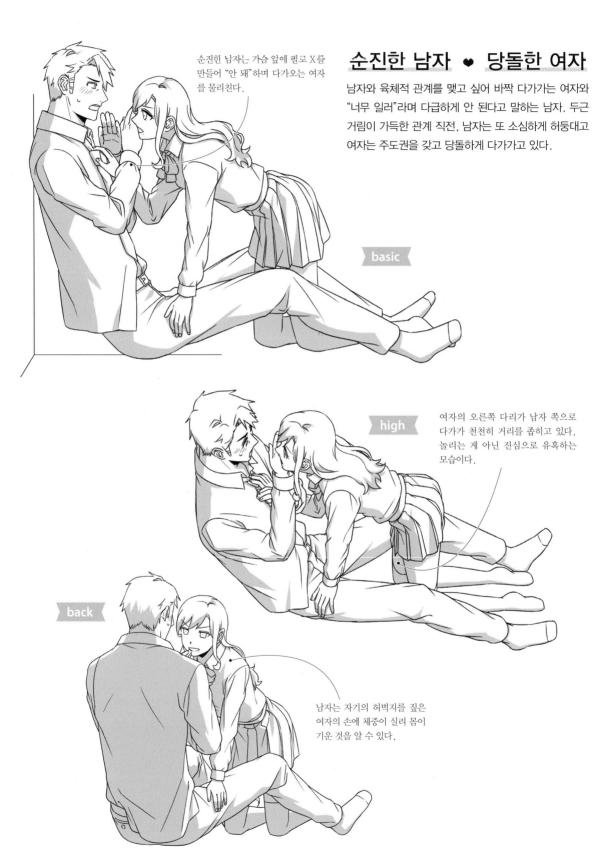

순진한 남자는 가슴 앞에 필로 X를 만들어 "안 돼"하며 다가오는 여자를 물리친다.

순진한 남자 ♥ 당돌한 여자

남자와 육체적 관계를 맺고 싶어 바짝 다가가는 여자와 "너무 일러"라며 다급하게 안 된다고 말하는 남자. 두근거림이 가득한 관계 직전, 남자는 또 소심하게 허둥대고 여자는 주도권을 갖고 당돌하게 다가가고 있다.

basic

high

여자의 오른쪽 다리가 남자 쪽으로 다가가 천천히 거리를 좁히고 있다. 놀리는 게 아닌 진심으로 유혹하는 모습이다.

back

남자는 자기의 허벅지를 짚은 여자의 손에 체중이 실려 몸이 기운 것을 알 수 있다.

집사 ♥ 아가씨

침대 위에서 관계를 가지기 직전. 신분의 차를 넘어 사랑을 나누고 싶은 두 사람의 마음이 하나 되는 장면. 집사의 행동에 강압적인 면은 느껴지지 않아 둘의 마음이 일치된 것을 알 수 있다.

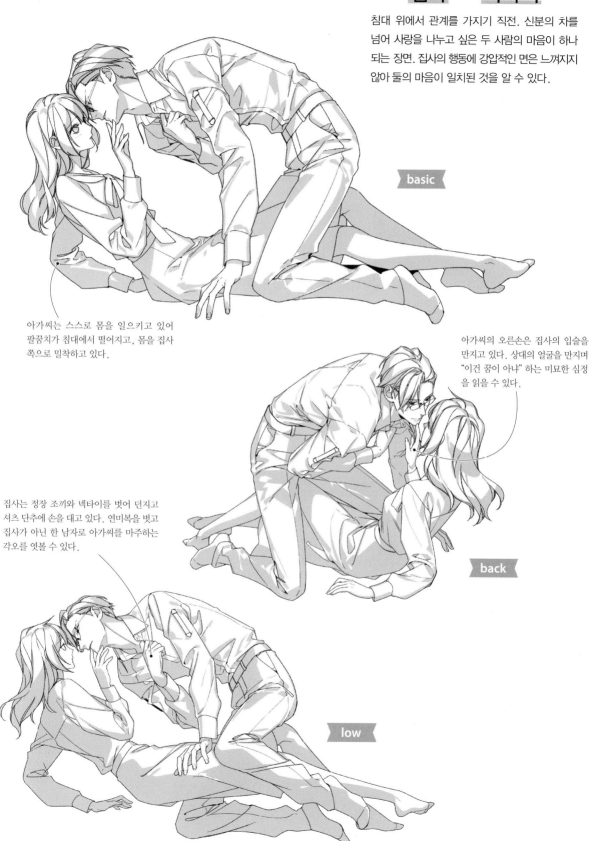

basic

아가씨는 스스로 몸을 일으키고 있어 팔꿈치가 침대에서 떨어지고, 몸을 집사 쪽으로 밀착하고 있다.

아가씨의 오른손은 집사의 입술을 만지고 있다. 상대의 얼굴을 만지며 "이건 꿈이 아냐" 하는 미묘한 심정을 읽을 수 있다.

집사는 정장 조끼와 넥타이를 벗어 던지고 셔츠 단추에 손을 대고 있다. 연미복을 벗고 집사가 아닌 한 남자로 아가씨를 마주하는 각오를 엿볼 수 있다.

back

low

관계 후

관계가 끝난 후 호흡을 가다듬고 서로의 상태를 살피
며 여운을 즐기는 시간이다. 벗겨진 옷이나 흐트러진
이불 같은 소품도 장면을 연출하는 표현 중 하나다.

close up

상대를 좋아하는 감정이 더 강해져 위에
서 손을 꽉 감싸 쥐고 있다.

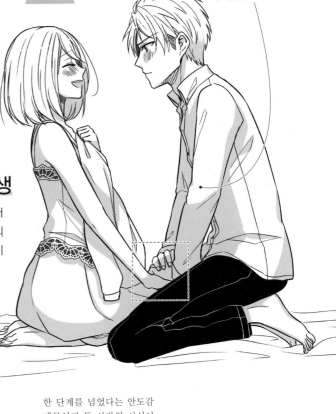

basic

두 사람이 마주 보며 손잡
고 앉아있다. 팔꿈치가 쭉
뻗어있다.

남자 고등학생 ♥ 여자 고등학생

두 사람이 첫 관계를 가진 후 어색하면서도 무사히 끝내
안심하는 장면. 남자는 잡은 손을 놓고 싶지 않아 여자의
얼굴을 빤히 쳐다보며 상태를 살피고 있다. 풋풋한 느낌이
잘 드러난다.

back❶

남자의 등 뒤에서 보면, 남자는 상체를
약간 앞으로 내밀고 있고 엉덩이가 바닥
에서 살짝 떠 발바닥이 보인다.

한 단계를 넘었다는 안도감
때문인지 두 사람의 시선이
자꾸 마주친다. 얼굴의 기울기
역시 평행이다.

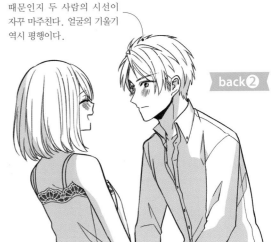

back❷

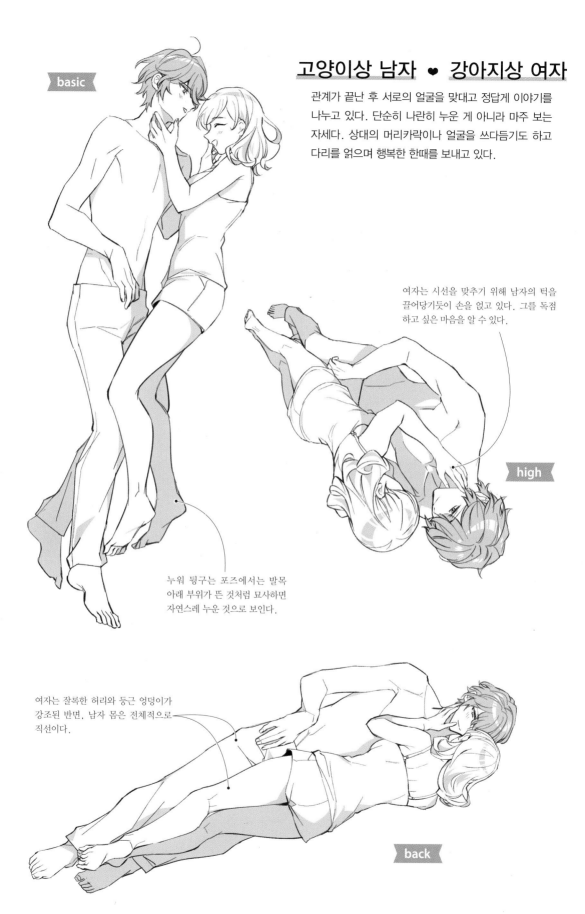

고양이상 남자 ❤ 강아지상 여자

관계가 끝난 후 서로의 얼굴을 맞대고 정답게 이야기를 나누고 있다. 단순히 나란히 누운 게 아니라 마주 보는 자세다. 상대의 머리카락이나 얼굴을 쓰다듬기도 하고 다리를 얽으며 행복한 한때를 보내고 있다.

basic

여자는 시선을 맞추기 위해 남자의 턱을 끌어당기듯이 손을 얹고 있다. 그를 독점 하고 싶은 마음을 알 수 있다.

high

누워 뒹구는 포즈에서는 발목 아래 부위가 뜬 것처럼 묘사하면 자연스레 누운 것으로 보인다.

여자는 잘록한 허리와 둥근 엉덩이가 강조된 반면, 남자 몸은 전체적으로 직선이다.

back

키 큰 남자 ♥ 키 작은 여자

분위기에 휩쓸려 관계를 가져 버린 여자가 토라진 장면. 남자는 여자의 화를 풀고자 하지만, 여자는 알 바 아니라는 듯 고개를 돌리고 있다.

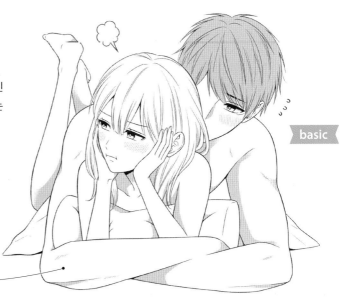

basic

껴안듯이 여자에게 올라탄 남자가 팔짱을 낀 채 여자를 품에 가두고 있다.

여자는 다리를 흔들흔들 휘젓고 있다. 발끝과 발가락에 힘이 들어가게 그리면 뽀로통한 감정을 나타낼 수 있다.

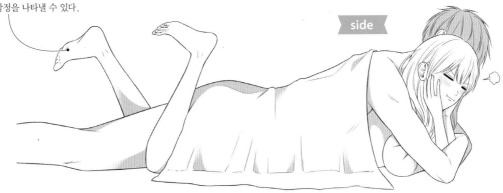

side

여자의 다리가 남자의 다리 사이에 끼어있다. 여자의 온몸을 단단히 감싼 모습을 나타낸다.

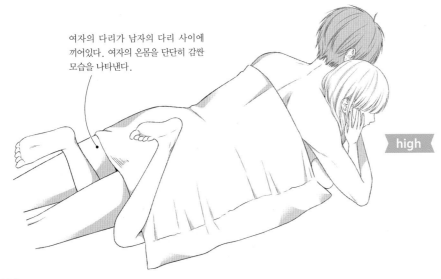

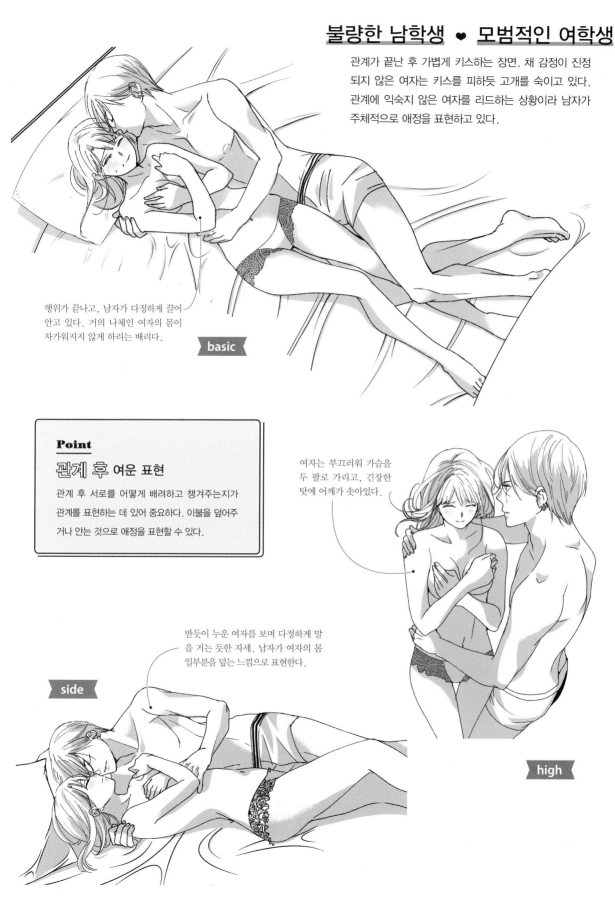

불량한 남학생 ♥ 모범적인 여학생

관계가 끝난 후 가볍게 키스하는 장면. 채 감정이 진정되지 않은 여자는 키스를 피하듯 고개를 숙이고 있다. 관계에 익숙지 않은 여자를 리드하는 상황이라 남자가 주체적으로 애정을 표현하고 있다.

행위가 끝나고, 남자가 다정하게 끌어안고 있다. 거의 나체인 여자의 몸이 차가워지지 않게 하려는 배려다.

basic

Point
관계 후 여운 표현

관계 후 서로를 어떻게 배려하고 챙겨주는지가 관계를 표현하는 데 있어 중요하다. 이불을 덮어주거나 안는 것으로 애정을 표현할 수 있다.

여자는 부끄러워 가슴을 두 팔로 가리고, 긴장한 탓에 어깨가 솟아있다.

반듯이 누운 여자를 보며 다정하게 말을 거는 듯한 자세. 남자가 여자의 몸 일부분을 덮는 느낌으로 표현한다.

side

high

125

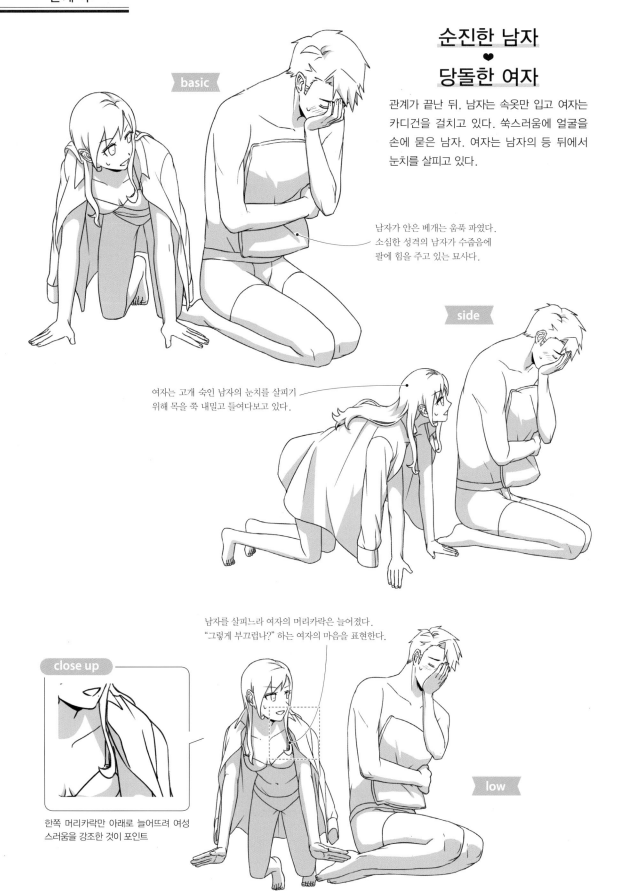

순진한 남자
♥
당돌한 여자

관계가 끝난 뒤, 남자는 속옷만 입고 여자는 카디건을 걸치고 있다. 쑥스러움에 얼굴을 손에 묻은 남자. 여자는 남자의 등 뒤에서 눈치를 살피고 있다.

basic

남자가 안은 베개는 움푹 파였다. 소심한 성격의 남자가 수줍음에 팔에 힘을 주고 있는 묘사다.

side

여자는 고개 숙인 남자의 눈치를 살피기 위해 목을 쭉 내밀고 들여다보고 있다.

남자를 살피느라 여자의 머리카락은 늘어졌다. "그렇게 부끄럽나?" 하는 여자의 마음을 표현한다.

close up

한쪽 머리카락만 아래로 늘어뜨려 여성 스러움을 강조한 것이 포인트

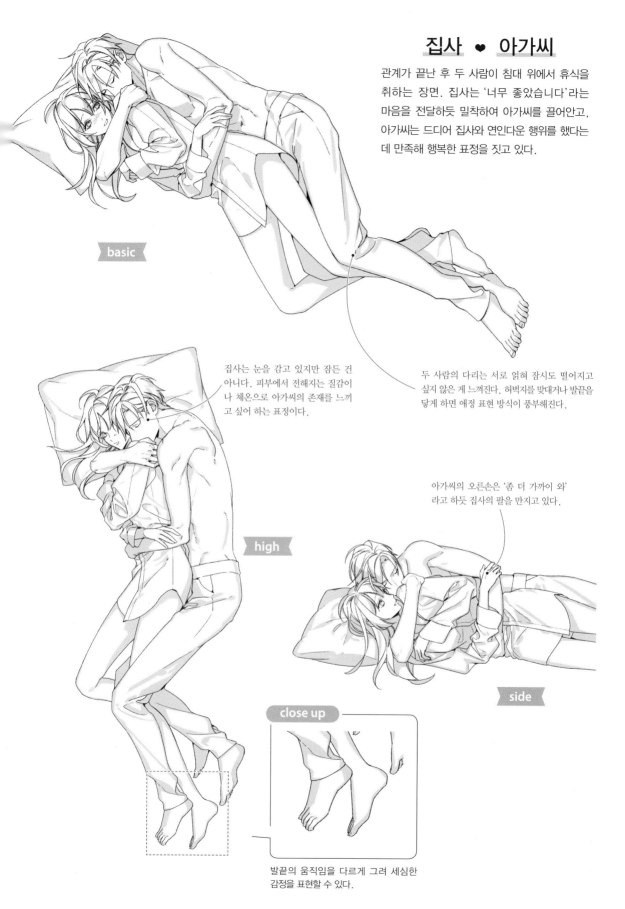

집사 ♥ 아가씨

관계가 끝난 후 두 사람이 침대 위에서 휴식을
취하는 장면. 집사는 '너무 좋았습니다'라는
마음을 전달하듯 밀착하여 아가씨를 끌어안고.
아가씨는 드디어 집사와 연인다운 행위를 했다는
데 만족해 행복한 표정을 짓고 있다.

basic

집사는 눈을 감고 있지만 잠든 건
아니다. 피부에서 전해지는 질감이
나 체온으로 아가씨의 존재를 느끼
고 싶어 하는 표정이다.

두 사람의 다리는 서로 얽혀 잠시도 떨어지고
싶지 않은 게 느껴진다. 허벅지를 맞대거나 발끝을
닿게 하면 애정 표현 방식이 풍부해진다.

아가씨의 오른손은 '좀 더 가까이 와'
라고 하듯 집사의 팔을 만지고 있다.

high

side

close up

발끝의 움직임을 다르게 그려 세심한
감정을 표현할 수 있다.

함께 잠들기

함께 잠들 때도 마주 보고 눕기, 뒤에서 끌어안기, 어느 한쪽이 옆에 달라붙기 등 포즈에 따라 각각의 의미가 달라진다. 커플에 따라 자는 포즈를 다르게 하는 것도 좋은 표현 방법이다.

남자 고등학생 ♥ 여자 고등학생

서로 꼭 껴안고 함께 잠든 장면. 손만 잡은 게 아니라 몸을 밀착시켜 서로의 체온과 심장 소리를 느낄 수 있도록 포옹한 채 잠든 모습이다.

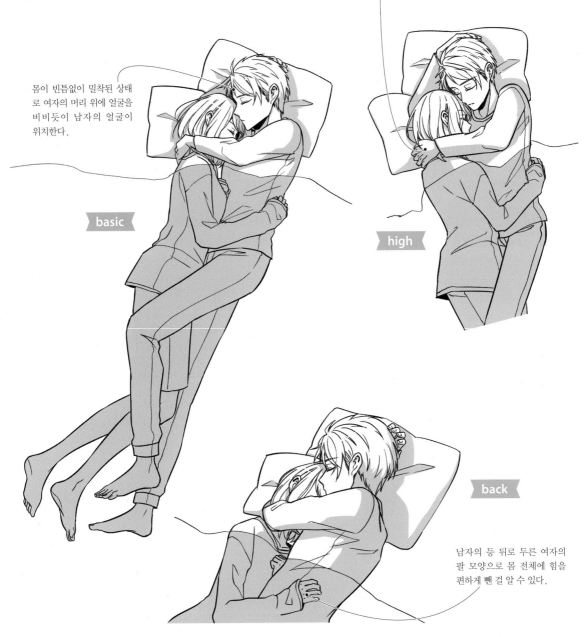

몸이 빈틈없이 밀착된 상태로 여자의 머리 위에 얼굴을 비비듯이 남자의 얼굴이 위치한다.

남자가 여자를 양팔로 꼭 껴안고 있다. 잠시도 떨어지고 싶지 않은 심정을 표현한다.

basic

high

back

남자의 등 뒤로 두른 여자의 팔 모양으로 몸 전체에 힘을 편하게 뺀 걸 알 수 있다.

고양이상 남자 ♥ 강아지상 여자

방에서 영화를 보던 중 잠이 든 여자에게 남자가 담요를
덮어주며 함께 잠을 청하는 장면. 여자 몸이 쓰러지지
않도록 남자가 자기 몸 쪽으로 끌어당기고 있다. 무심한
듯 상냥하게 배려를 표현하는 남자다.

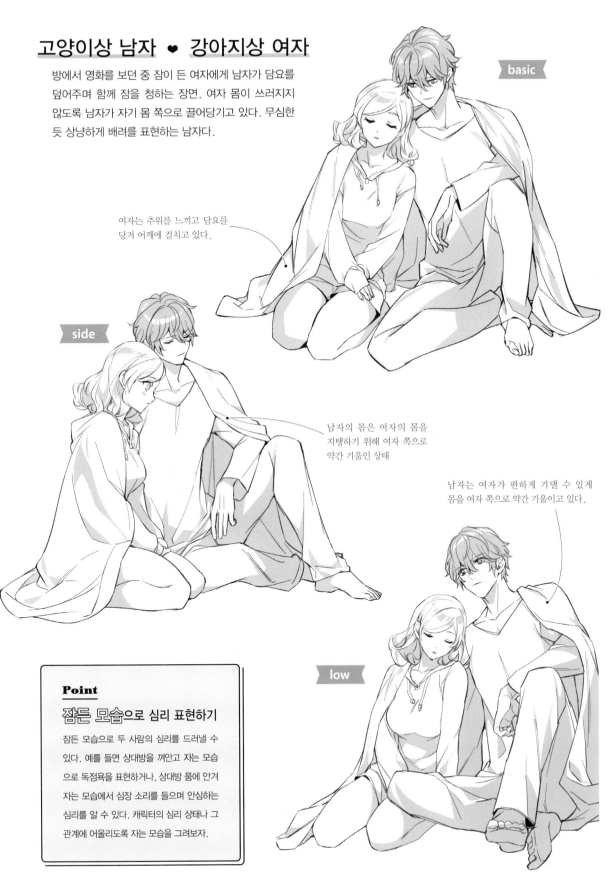

basic

여자는 추위를 느끼고 담요를
당겨 어깨에 걸치고 있다.

side

남자의 몸은 여자의 몸을
지탱하기 위해 여자 쪽으로
약간 기울인 상태

남자는 여자가 편하게 기댈 수 있게
몸을 여자 쪽으로 약간 기울이고 있다.

low

Point
잠든 모습으로 심리 표현하기

잠든 모습으로 두 사람의 심리를 드러낼 수
있다. 예를 들면 상대방을 껴안고 자는 모습
으로 독점욕을 표현하거나, 상대방 품에 안겨
자는 모습에서 심장 소리를 들으며 안심하는
심리를 알 수 있다. 캐릭터의 심리 상태나 그
관계에 어울리도록 자는 모습을 그려보자.

키 큰 남자 ♥ 키 작은 여자

키 차이 나는 두 사람의 잠든 모습은 머리나 다리 위치에서도
차이가 난다. 심장 소리를 들을 수 있게 남자 가슴에 머리를
기대고 자는 여자. 끌어안듯 팔다리를 여자 몸에 감고 자는
남자. 두 사람의 친밀한 관계를 표현하자.

여자는 남자 등에 팔을 두르고 있다.
몸을 바짝 밀착해 떨어지지 않으려는
듯 끌어안고 있다.

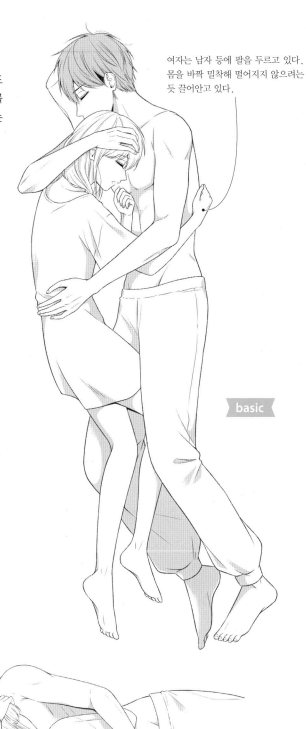

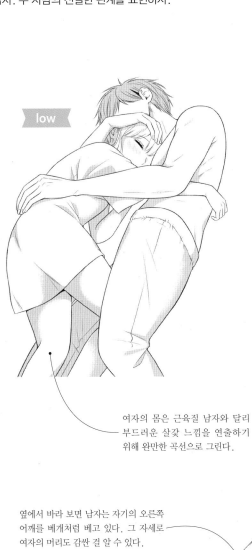

여자의 몸은 근육질 남자와 달리
부드러운 살갗 느낌을 연출하기
위해 완만한 곡선으로 그린다.

옆에서 바라 보면 남자는 자기의 오른쪽
어깨를 베개처럼 베고 있다. 그 자세로
여자의 머리도 감싼 걸 알 수 있다.

불량한 남학생 ❤ 모범적인 여학생

두 사람이 다정하게 교복 차림으로 잠든 장면. 남자가 뒤에서
여자를 보호하듯 끌어안은 자세로 자고 있다. '진심으로 신뢰
한다', '지켜주고 싶다'라는 듯한 심리가 표현된다.

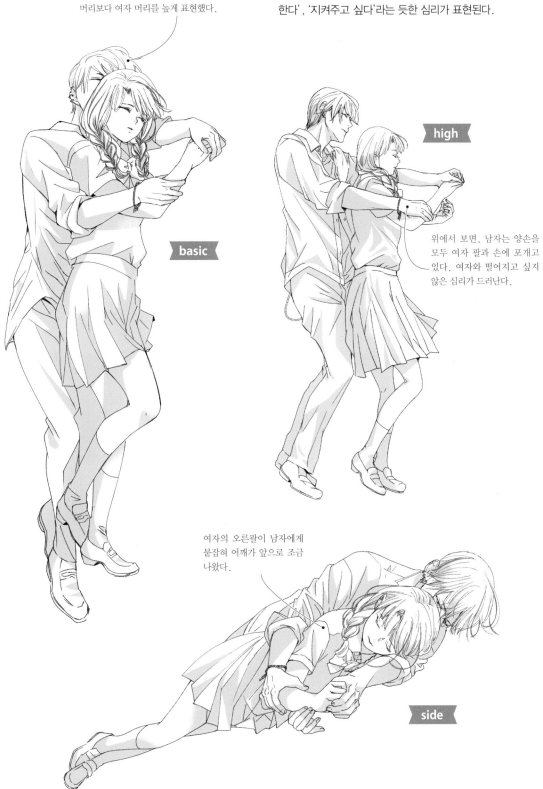

여자가 남자의 팔베개를 베고 잠들어 남자의
머리보다 여자 머리를 높게 표현했다.

basic

high

위에서 보면, 남자는 양손을
모두 여자 팔과 손에 포개고
있다. 여자와 떨어지고 싶지
않은 심리가 드러난다.

여자의 오른팔이 남자에게
붙잡혀 어깨가 앞으로 조금
나왔다.

side

순진한 남자 ❤ 당돌한 여자

남자 집에서 자는 밤. 여자가 남자에게 맘껏 어리광 부리며
함께 잠자리에 든 장면. 남자도 활짝 웃음을 띠는 여자를
받아주며 행복을 느끼고 있다. 남자의 등을 감싼 여자의
팔에서 애정이 묻어나고, 이불을 덮어주는 남자의 손에서
다정함이 느껴진다.

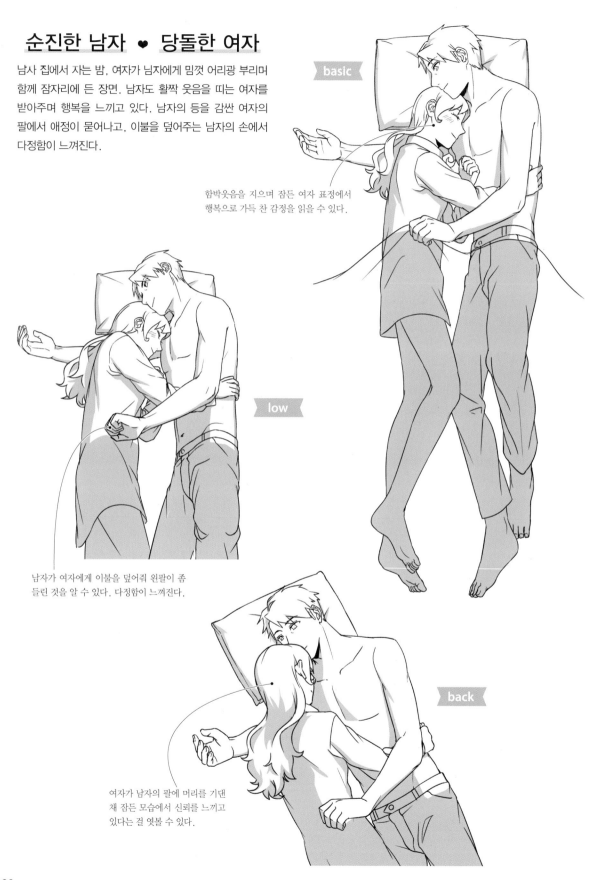

함박웃음을 지으며 잠든 여자 표정에서
행복으로 가득 찬 감정을 읽을 수 있다.

남자가 여자에게 이불을 덮어줘 왼팔이 좀
들린 것을 알 수 있다. 다정함이 느껴진다.

여자가 남자의 팔에 머리를 기댄
채 잠든 모습에서 신뢰를 느끼고
있다는 걸 엿볼 수 있다.

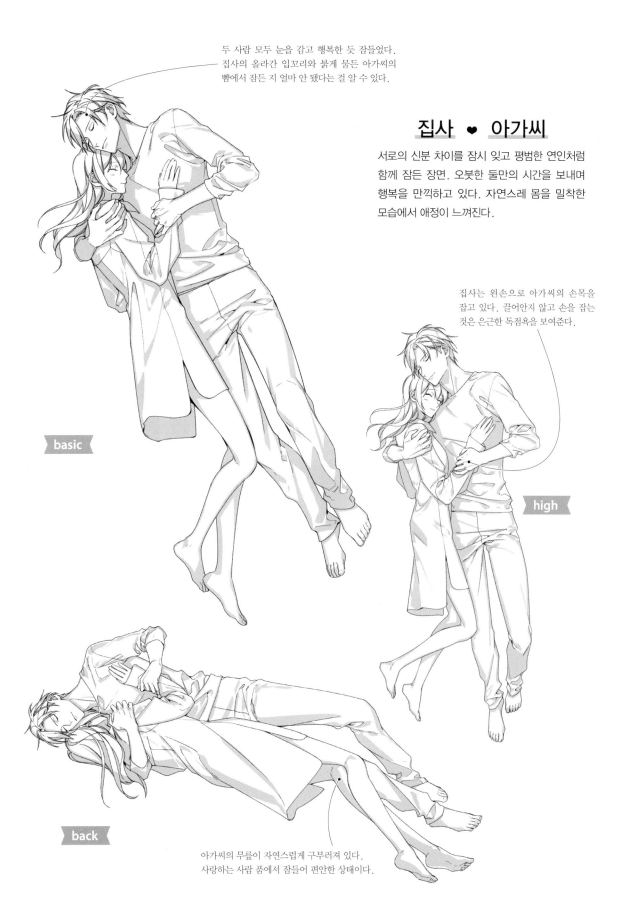

두 사람 모두 눈을 감고 행복한 듯 잠들었다.
집사의 올라간 입꼬리와 붉게 물든 아가씨의
뺨에서 잠든 지 얼마 안 됐다는 걸 알 수 있다.

집사 ♥ 아가씨

서로의 신분 차이를 잠시 잊고 평범한 연인처럼
함께 잠든 장면. 오붓한 둘만의 시간을 보내며
행복을 만끽하고 있다. 자연스레 몸을 밀착한
모습에서 애정이 느껴진다.

집사는 왼손으로 아가씨의 손목을
잡고 있다. 끌어안지 않고 손을 잡는
것은 은근한 독점욕을 보여준다.

basic

high

back

아가씨의 무릎이 자연스럽게 구부러져 있다.
사랑하는 사람 품에서 잠들어 편안한 상태이다.

표지 일러스트 제작 과정

표지는 순진한 남자♥당돌한 여자를 담당한 일러스트레이터 네코미야의 작품이다.

알콩달콩함을 테마로 한 표지 일러스트 제작 과정을 설명한다.

'CLIP STUDIO PAINT EX'를 사용해 선 그리기부터 색 구분, 채색 방법과 완성까지 공개한다.

1 러프 스케치

포즈는 커플의 얼굴이 보이면서 관계도 파악하기 쉬운 백허그로 정했다. 이를 토대로 표정과 팔 다리의 움직임을 달리한 두 개의 러프 안을 준비했다. 여자의 성격이 표정에 잘 드러나고, 관계 도 잘 드러나는 이유에서 러프 안 2 로 결정했다.

2 러프 스케치를 대략적으로 채색

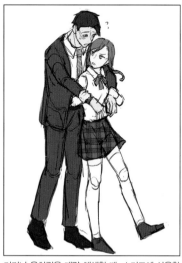

머리나 옷차림을 대략 채색할 때, 스커트에 사용할 패턴을 미리 넣어두면 이미지화하기 쉽다.

3 골격을 체크하면서 선화 그리기

[거친 펜]으로 선화를 그린다. 이때 캐릭터의 인체 위치선(붉은 선)을 아래 레이어로 표시해 두고, 골격이 부자연스럽지 않도록 체크하며 그린다.

4 선화의 선 굵기 조절하기

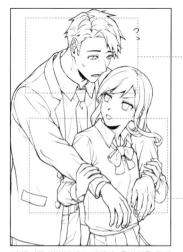

목 아래는 그림자가 짙어진다. 이 단계에서 선을 그려둔다.

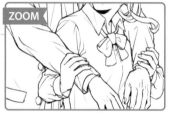

옷 주름은 너무 눈에 띄지 않게 가는 펜으로 그린다.

선 굵기를 적절하게 조절하자. 윤곽선을 굵게 하거나 옷에 주름을 그리면 선화의 퀄리티를 높일 수 있다.

⑤ 신체 부위별로 채색

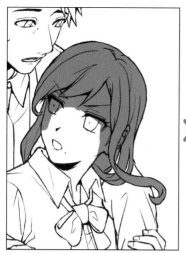 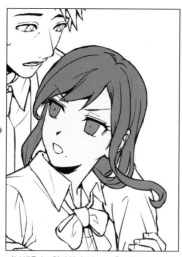 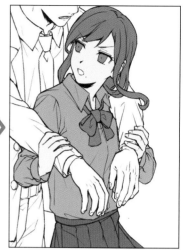

신체 부위별로 레이어를 구분해 채색한다. 먼저 머리카락 작업 후 위에 피부 레이어가 덮이므로 얼굴까지 머리카락 색이 삐져나와도 상관없다.

피부색은 눈 흰자위와 입 부분을 피해 채색한다. 검은자위의 색은 통일감을 유지하기 위해 머리카락과 같은 색으로 칠한다. 채색을 한 후 삐져나온 부분은 지우개로 다듬는다.

여자 블라우스 같이 흰색이 들어갈 부분은 구분하기 쉽게 회색으로 채색해둔다. 그리고 [투명픽셀 잠금]을 하고 흰색으로 채운다.

⑥ 스커트 무늬 넣기

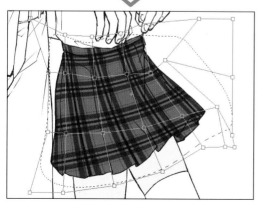

스커트 전체에 색을 넣고나서 체크무늬 소재를 클리핑하고 [메쉬 변형]으로 무늬 형태를 스커트 움직임에 맞춘다.

⑦ 각 부위에 밑색을 칠한 뒤 전체 체크

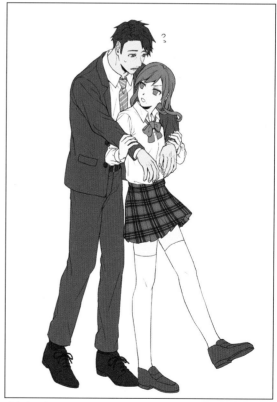

넥타이 무늬도 스커트와 마찬가지로 그리면 피부와 옷, 머리카락 등 채색이 필요한 모든 부분의 밑색 칠하기가 완성되었다. 칠하지 않은 부분이나 색이 삐져나온 부분은 없는지 꼼꼼히 체크하자.

⑧ 전체적으로 음영 넣기

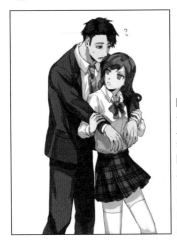

[번짐 가장자리 수채]로 전체에 음영을 작업한다. 브러시의 농도 설정은 70%, 해당 레이어의 합성모드는 [곱하기]로 했다. 푸른빛이 도는 회색으로 칠해 준다. 흰색은 너무 짙게 음영이 칠해지지 않도록 주의하자. 화면 전체를 확인해 보고 농도를 조절한다.

⑨ 눈동자에 음영 넣기

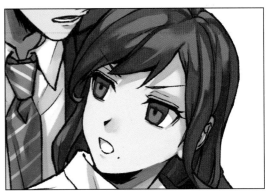

[번짐 가장자리 수채]로 눈동자 중심과 주변, 위쪽 절반에 음영을 칠해 넣는다. 눈동자 위쪽 절반을 아래쪽보다 여러 번 덧칠하면 깊이감이 생긴다. 그런 다음 [흐리기]로 속눈썹 끝을 살짝 번짐 처리한다.

⑩ 셔츠에 음영 넣기

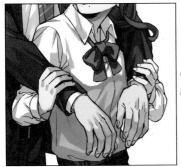 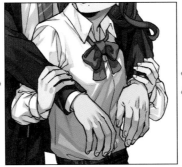 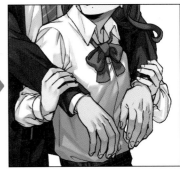

[번짐 가장자리 수채] 브러시 농도를 진하게 해 그림자가 진해지는 부분을 덧칠한다. 브러시를 가늘게 해 신중히 그린다.

[번짐 가장자리 수채] 브러시를 더 가늘게 해서 흰색에 가까운 연한 색을 설정하고 반사광※이 닿는 부분을 칠한다.

더 연한 색으로 설정한 [흐리기]를 사용해 진한 음영과 반사광을 칠한 경계 부분을 자연스럽게 보이도록 한다.

⑪ 음영 체크

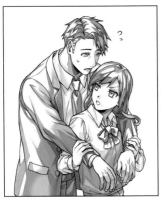 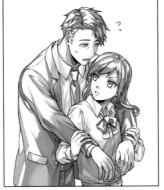

음영 레이어만 표시한 상태에서 음영 농도를 확인한다. 여자의 그림자가 겹쳐진 부분은 다른 그림자보다 색을 진하게 칠해두었다. 그런 다음 [올가미 선택]으로 피부 음영 부분만 선택해 혈색이 좋아 보이는 색감으로 조정한다(오른쪽 그림 참조).

⑫ 그림자와 색감 조정

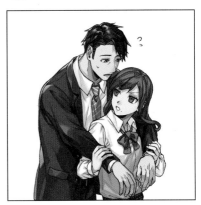

채색 레이어와 음영 레이어를 모두 표시한 상태에서 음영과 색감 밸런스를 확인한다. 음영 위치와 농도가 자연스럽게 보이도록 조정한다.

13 신체 부위에 빛 넣기

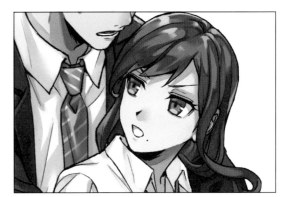

[번짐 가장자리 수채]로 남자의 코끝과 측면에 빛을 넣어준다. 코끝의 빛은 [흐리기]를 사용해 살짝 번짐 처리한다. 코의 측면은 빛이 닿는 각도가 달라 빛의 윤곽이 또렷이 들어가야 한다.

눈에 빛을 넣어준다. [컬러써클]에서 눈동자의 음영으로 사용한 갈색보다 흰색에 가까운 색으로 설정. [번짐 가장자리 수채]로 눈동자 아래에 빛을 넣은 뒤, 눈동자 오른쪽에 하이라이트를 넣는다.

14 머리카락에 빛 넣기

빛이 비치는 방향을 의식하며 머리카락에 대략 하이라이트를 넣어준다. 눈동자 아래에 넣은 빛보다 흰색에 가까운 색을 선택한다.

[에어브러시(부드러움)]로 머리카락 빛이 자연스럽게 번져 보이도록 한다. 하얗게 뜨지 않게 색감은 갈색에 가깝게 설정한다.

얼굴 주변 머리카락에는 [흐리기]를 사용하여 빛을 넣어준다. 피부에 가까운 색으로 채색하면 머리가 사이사이 비쳐 보이는 것처럼 표현되어 경쾌해 보인다.

15 전체적으로 빛 넣기

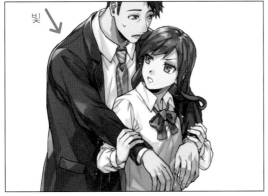

전체적으로 빛을 넣어준다. 빛은 남자의 등 뒤에서 비쳐 들고 있으므로 몸 윤곽선에 하이라이트를 그려준다. 그런 다음 밸런스를 조정한다.

16 음영에 반사광 넣기

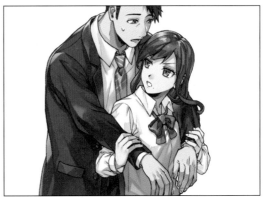

남자와 여자 몸이 겹쳐진 부분의 빛을 조절한다. 여자의 블라우스에서 반사광이 발생하므로 살짝 흰색을 내는 느낌으로 [에어브러시]를 사용하여 전체적으로 번지게 한다.

⑰ 뺨에 색감 더하기

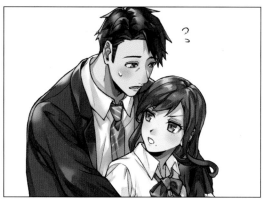

[에어브러시]를 사용해 두 사람 뺨에 색을 더한다. 남자의 뺨은 주황기 도는 빨간색으로 하고, 여자의 뺨은 주황기 도는 분홍색을 넣어 남녀의 피부색이 위화감 없이 어울리도록 한다.

⑱ 리본 색감 더하기

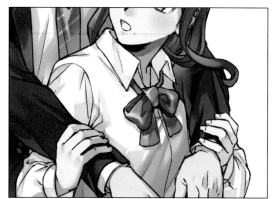

[에어브러시]를 사용해 여자의 리본에 색을 더한다. 합성모드 [오버레이] 레이어를 사용해 붉은 리본 광택이 두드러지고, 밝기가 더해져 입체감이 생긴다.

⑲ 다리의 음영 색감 조절

합성모드 [오버레이] 레이어로 다리의 음영 색감을 조절한다. 음영 색 중 푸른빛이 도는 부분을 붉은 기 도는 분홍색에 가깝게 표현하면 음영 경계 부분이 정돈되어 다리 혈색이 좋아 보인다.

⑳ 전체적인 색감 조정

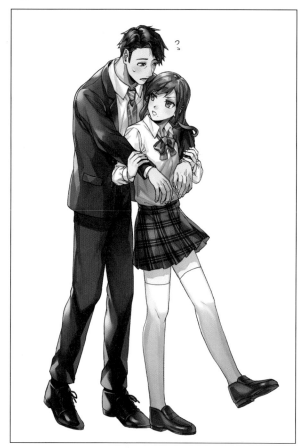

그 외에 목의 음영을 짙게 하거나 자연광을 더하여 전체 색을 조정한다. 색 조정 단계에서는 리본을 작업할 때와 같이 그 부위의 어떤 점을 두드러지게 할 것인지가 중요하다. 인물의 피부색에 따라 음영 색을 달리해야 하는 점도 의식하자.

21 선의 색 변경

[번짐 가장자리 수채]로 푸른빛이 도는 회색을 사용해 셔츠 주름선의 색을 바꿔주면 색이 뜨지 않고 음영 색과 어우러져 자연스러운 인상을 준다.

22 각 부위의 윤곽을 정돈한다

 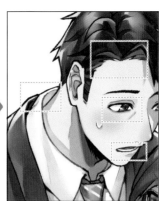

[번짐 가장자리 수채]를 사용해 각 부위를 정돈한다. 머리카락이 난 부분은 피부 경계선을 확실히 구분해 채색한다. 애교 살과 아랫입술의 음영도 각 부위 윤곽이 잘 드러나도록 정돈한다. 남자의 옷깃 선처럼 끊긴 부분은 보충해 자연스럽게 만들어 준다.

23 효과 주기

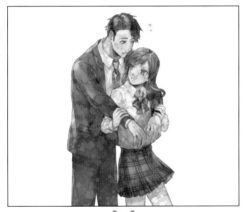

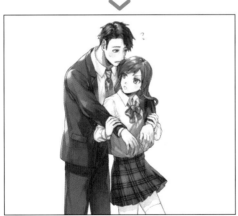

그림에 알갱이가 굵고 반짝이는 텍스처를 겹쳐준다. 불투명도를 50%까지 내리고, 레이어 합성모드는 [오버레이]로 한다. [변화도 맵]을 사용해 강조하고 싶은 색을 조절한 뒤 음영 색을 변경하는 등 전체적으로 색감을 정돈한다.

완성!

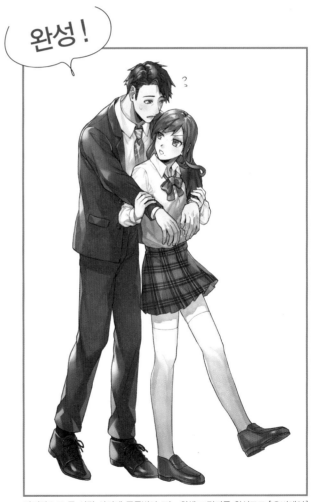

마지막으로 두 사람 사이에 푸른빛이 도는 회색 그림자를 합성모드 [오버레이] 레이어로 조정하면 완성이다. 여자가 잡아당기는 대로 끌려가 당황하면서도 행복해 하는 남자의 표정에서 그의 소심함이 엿보인다.

작가 인터뷰 : 신경 쓴 포인트

이 책의 제작에 참여한 6명의 작가에게 작업하는 과정에서 신경 쓴 포인트에 관해 질문했다.

일러스트를 그릴 때의 주의점이나 비법 등 여러 측면에서 이야기를 들어보자.

interview 1
남자 고등학생 ♥ 여자 고등학생
illustlator: 지쿠사 아카리

캐릭터 설정

지쿠사 아카리: 신경 쓴 포인트는 캐릭터 설정입니다. 최근 고등학생 트렌드나 옷차림을 조사했죠.

—— 자료는 어떻게 조사하셨나요?

지쿠사 아카리: 연령대에 맞는 패션 잡지나 최근 큐레이션 사이트도 자주 봐요. 드라마 원작의 학원물 만화도 참고했어요. 어떤 등장인물이 인기가 많은지 체크합니다.

—— 담당한 고등학생 커플은 어떤 이미지로 그렸나요?

지쿠사 아카리: 상큼하고 순수한 친구 같은 관계를 나타내려고 했어요. 쇼핑몰 푸드코트에서 흔히 볼 수 있을법한 친근한 커플 느낌을 내고자 했습니다. 그런 아이들은 옷 스타일도 비슷하게 입거든요. 똑같은 커플룩이 아니라 색감과 분위기가 비슷한 시밀러룩으로 해서 자연스러워 보이도록 신경 썼어요.

—— 평소 일하실 때 상큼한 커플을 자주 그리시나요?

지쿠사 아카리: 그다지…(웃음). 평소엔 약간 정상이 아닌 남자를 그릴 때가 많거든요. 그래서 이번 작업에서는 다른 때보다 더 열심히 조사했어요. 다양한 캐릭터를 그려보는 것도 재미있다는 생각이 들어 앞으로는 캐릭터 디자인 등 일러스트에도 도전해 보고 싶습니다.

interview 2
고양이상 남자 ♥ 강아지상 여자
illustlator: lyutani

캐릭터를 차별화해 그리기

lyutani: 캐릭터를 차별화해서 그리는 데 신경을 썼어요. 포즈집이어서 복장으로 차이를 두기는 어려워 표정과 각 신체 부위를 확실하게 표현하는 데 신경 썼어요.

—— 작업하면서 즐겁게 그린 신체 부위가 있었나요?

lyutani: 원래 머리카락 그리는 걸 좋아해요. 이번 고양이상 남자도 표정이 조금 가려질 정도의 긴 앞머리를 중시했어요. 얼굴이 잘 보이지 않는 만큼 앞머리 틈새로 보이는 시선이 두드러져 고양이상 남자의 성격과 어울린다고 생각했어요.

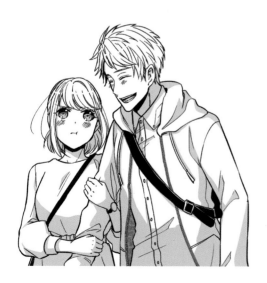

—— 포즈를 그릴 때는 어떤 부분을 신경 썼나요?

lyutani: 고양이상 남자♥강아지상 여자의 캐릭터성이 확실해 처음부터 어떤 포즈가 나올지 확실하게 구상할 수 있었어요.

　그냥 서있기만 해도, 주머니에 손을 넣거나 힘주는 것만으로도 캐릭터 인상이 달라질 수 있어 주의했어요. 포즈집 중에서 이렇게까지 캐릭터 설정을 해놓은 책은 드물어서 독자분들이 자신이 그리기 쉬운 커플을 선택할 수 있다는 점이 좋다고 생각해요.

—— 작업하기 힘든 그림이 있었나요?

lyutani: 위에서 내려다보는 구도에서 고전했습니다(웃음). 시선이나 얼굴 각도가 부자연스럽지 않도록 3D로 만들어가며 확인했어요. 그렇지만 정말 3D대로 하면 인형 같이 돼버릴 수 있어 그림으로 자연스럽게 보이도록 신경 쓰며 완성했어요.

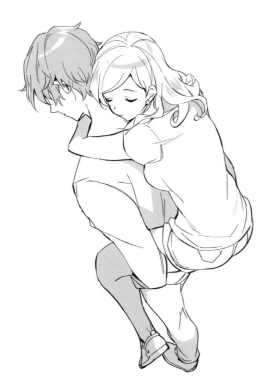

키 큰 남자 ♥ 키 작은 여자

illustfator: 니즈마

신경 쓴 포인트
캐릭터끼리의 관계성

니즈마: 알콩달콩함을 주제로 그리기에 앞서 어떻게 하면 매력적으로 보일까를 많이 생각했어요. 저도 그렇지만, 일러스트레이터나 만화가는 이런 종류의 참고 도서는 봐도 봐도 모자랄 정도로 보고 싶거든요. 선의 세밀함이나 각도는 물론, 커플의 관계성에도 신경을 썼습니다.

—— 관계성이요?

니즈마: 예를 들어 남성향에서 알콩달콩함을 표현할 때는 몸의 밀착도가 중시된다고 생각하지만, 여성향에서 알콩달콩함을 드러낼 때는 커플 간 관계성으로 독자에게 얼마나 상상의 여지를 부여할 수 있는가가 중요하다고 생각합니다. 키 큰 남자♥키 작은 여자는 남자가 여자를 얼마나 맹목적으로 사랑하고 있는지를 신경 쓰며 진행했습니다(웃음).

—— 마음에 든 장면이 있나요?

니즈마: '먹여주는 장면'이 마음에 들어요. 조금 전에 말한 관계성과 이어지는데, 두 사람의 시선에 주목해 주시면 좋겠어요.

—— 서로 마주 보고 있네요.

니즈마: 맞아요. 보통 상대방이 먹여줄 때는 음식에 눈이 가는데, 남자는 여자를 너무 좋아해서 시선도 여자 쪽을 향해요. 소설이라면 이런 상황에서 남자의 심정을 글로 전할 수 있겠지만, 만화에서 남자가 무슨 생각하는지를 알기는 어렵죠. 일러스트에서는 딱 그 중간 느낌으로 즐겁게 그렸습니다.

불량한 남학생 ♥ 모범적인 여학생
illustlator: 니시 이치코

일러스트 스토리

니시 이치코: 제가 중시한 부분은 일러스트 스토리입니다. 준비할 포즈로 21가지가 있었는데, 각각의 장면에서 관계의 어색함이나 관계가 어떻게 발전하고 있는지를 표현하려고 했어요. 독자분들이 책을 읽으며 '이런 과정으로 이런 포즈가 되었구나' 하고 알아주면 좋겠습니다.

—— 어떤 점이 힘들었나요?

니시 이치코: 복장요. 평소 작업에서는 정장 입은 남자를 많이 그리고 있어 교복을 그리기 위해 여러 자료를 찾아봤

어요. 정장은 허벅지부터 발목까지 핏이 딱 맞아떨어지는데, 교복 팬츠는 전체적으로 여유가 있어 헐렁해요. 또 이번에는 설정이 '불량한 남학생'이어서 신발도 어려웠어요. 로퍼로 할지 구두로 할지. 여학생 교복도 처음에 제출한 캐릭터 설정 러프 스케치에서는 스커트가 좀 더 짧은 미니스커트였어요. 최근 여자 고등학생들의 교복을 찾아본 다음 조금 길게 바꿨어요.

—— 불량한 이미지도 많이 의논했겠네요.

니시 이치코: 그랬죠. 이른바 소년 만화에 등장하는 불량함과 순정 만화에 등장하는 불량함은 껍데기도 내용도 달라요. 우선 그런 점부터 설정해야 했죠. 난폭한 싸움 대장이라기보다는 피어싱이나 눈빛의 날카로움 등 겉모습 때문에 오해받기 쉬운 남학생이라는 이미지로 설정했습니다.

순진한 남자 ♥ 당돌한 여자
illustlator: 네코미야

시추에이션

네코미야: 순진한 남자와 당돌한 여자라는 상황에 신경 썼어요. 보통의 알콩달콩한 장면은 남자가 여자에게 애정 표현을 많이 한다고 생각해요. 하지만 제가 담당한 순진한 남자♥당돌한 여자 커플은 여자가 리드하는 상황이라 더욱 매력적이라고 생각했어요.

—— 예를 들면 어떤 장면이 있을까요?

네코미야: 공주님 안기나 업기에서 쉽게 알 수 있어요. 두 장면 다 여자가 자신보다 체격이 큰 남자를 올리거나 업으려고 하면서 필사적인 모습이 느껴지도록 표현했어요. 연약한 취급 받는 것을 별로 좋아하지 않는 성격인 여자라서 뭐든 도전하고 싶어 한달까…(웃음).

—— 네코미야 씨는 이번에 표지 일러스트도 그려 주셨어요. 그 밖에도 표지 그림이나 삽화 등의 여러 가지 일을 하고 계시죠?

네코미야: 그렇습니다. 다양한 작품을 보고 '이런 일러스트 그려보고 싶다!'하고 자극을 받는 일이 많아 그만큼 작업 폭도 넓어지고 있어요. 일러스트 자체는 어릴 때부터 그렸

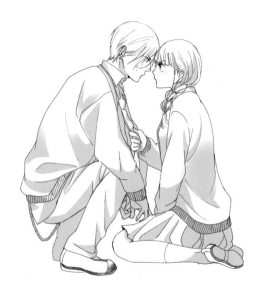

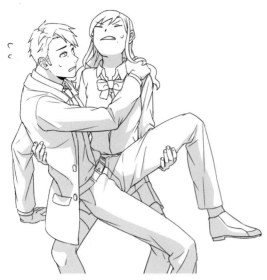

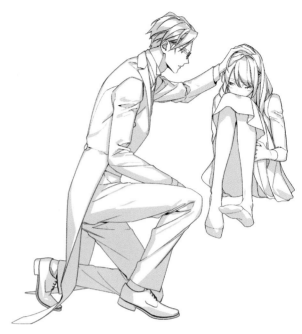

는데, 좋아하는 애니메이션 속의 몬스터를 따라 그리곤
했어요. 학생 때는 미술부에서 활동해 '주변 친구들이 좋아하는
작품'에 영향을 받았어요. 지금의 그림이나 작풍에 토대가
됐다고 생각합니다.

interview
6

집사 ♥ 아가씨

illustlator: 고마시로 미치오

신경 쓴 포인트

몸의 근육

고마시로 미치오: 특히 신경을 쓴 건 집사의 정장 아래에
있는 근육이에요. BL 작품이라면 단단한 근육질의 캐릭터가
벗었을 때를 상상하며 정장을 입은 상태에서도 어느 정도
체격 좋게 그리려고 하고 있어요. 이번 작업은 남녀 커플인
걸 의식해서 너무 투박하지 않도록 적당한 근육으로 완성
하고, 선도 가늘게 그렸습니다.

—— 가부키에서 여자 역을 하는 남자배우 같네요.

고마시로 미치오: 네. 원래 그림은 사실적이고 조각 같은
스타일이에요. 이번에는 남성을 그릴 때 손을 여성스럽게
가늘고 긴 이미지로 그렸어요. 남녀 커플이라도 분위기가
통일돼 자연스럽게 완성되었죠.

—— 이번에 집사와 아가씨라는 설정으로 그려보니 어땠
나요?

고마시로 미치오: 저는 원래 정장이나 안경, 장갑과 같은
소품을 그리는 걸 좋아해요. 그래서 집사♥아가씨 커플을
그리는 게 재밌었어요.

—— 지금까지 작품에서도 정장을 입은 남성을 많이 그리
셨죠?

고마시로 미치오: 네. 하지만 이번처럼 동일한 커플로 여러
포즈를 다양한 각도에서 그린 건 처음이에요. 첫 시도죠.
소설 표지 일러스트라면 작가에게 캐릭터에 관한 인터뷰를
하거나 내용을 읽어보고 이미지를 구상합니다. 그렇지만
이번 작업은 캐릭터 디자인이어서 편집자와 상의하며 내용을
채워 갔습니다.

Icya Love de Miseru Couple no Kakikata

Copyright (c) 2020 Genkosha Co.,Ltd.
All rights reserved.
Originally published in Japan by Genkosha Co.,Ltd, Tokyo.
This Korean language edition is published by arrangement with Genkosha Co.,Ltd.

남녀 한 쌍을 그리는 일러스트레이터를 위한

 사랑스러운

커플 그리는 법

초판인쇄 2021년 9월 17일
초판발행 2021년 9월 17일

지은이 지쿠사 아카리 / Iyutani / 니즈마 /
　　　　니시 이치코 / 네코미야 / 고마시로 미치오
옮긴이 일본콘텐츠전문번역팀
펴낸이 채종준

펴낸곳 한국학술정보(주)
주소 경기도 파주시 회동길 230(문발동)
전화 031 908 3181(대표)
팩스 031 908 3189
홈페이지 http://ebook.kstudy.com
E-mail 출판사업부 publish@kstudy.com
등록 제일산-115호(2000. 6. 19)

ISBN　979-11-6603-504-3　13650